세계 유명 패션 디자이너 50인

일러두기

- 외국의 인명과 지명은 외래어표기법을 원칙으로 하되, 관용적인 표기와 크게 다른 경우에는 실무에서 널리 쓰이는 표기를 따랐습니다.

- 국내에 소개된 작품은 공식 번역 제목을 사용하였고, 미소개 작품은 원어 제목을 병기한 뒤 음차하여 표기하였습니다.

- 매체 구분을 위해 단행본은 『 』, 잡지는 「 」, 영화는 〈 〉, 앨범은 《 》로 묶었습니다.

- 단행본, 잡지, 영화, 컬렉션, 앨범명을 비롯하여 식별이 필요한 일부 단어에는 각 인물을 기준으로 첫 언급 시 원어를 함께 표기하였습니다.

50 *famous*
FASHION DESIGNERS

세계 유명 패션 디자이너 50인

글·그림 박민지

Gabrielle Chanel
Nicolas Ghesquière
Domenico Dolce & Stefano Gabbana
Dries Van Noten
Demna Gvasalia
Ralph Lauren
Raf Simons
Rick Owens
Rei Kawakubo
Manolo Blahnik
Maria Grazia Chiuri
Martin Margiela
Marc Jacobs
Mary-Kate & Ashley Olsen
Miuccia Prada
Valentino Garavani
Virgil Abloh
Vivienne Westwood
Virginie Viard
Stella McCartney
Alexander McQueen
Alessandro Michele
Alber Elbaz
Ann Demeulemeester
Azzedine Alaïa
André Courrèges
Hedi Slimane
Elsa Schiaparelli
Elsa Peretti
Oscar de la Renta
Hubert de Givenchy
Yves Saint Laurent
Jean Paul Gaultier
Gianni Versace
Jonathan Anderson
Giorgio Armani
John Galliano
Jil Sander
Calvin Klein
Karl Lagerfeld
Consuelo Castiglioni
Christian Dior
Christian Louboutin
Cristóbal Balenciaga
Christophe Lemaire
Thom Browne
Tom Ford
Paul Smith
Phoebe Philo
Helmut Lang

크록

CONTENTS

INTRODUCTION

서점에 방문하면 가장 먼저 좋아하는 분야의 책이 있는 곳으로 간다. 나는 패션, 예술, 사진, 건축과 관련된 원서를 주로 넘겨보며 관심 있는 내용을 찾고는 한다. 책이라는 건 내용 못지않게 그 물성이 지닌 아름다움과 디자인 역시 중요하다. 그러므로 원서를 살필 때는 국내 도서에서 쉽게 접할 수 없는 색감, 크기, 정교한 품질을 감상하고 소장하는 즐거움이 크다. 특히 패션 관련 원서는 디자인 완성도가 뛰어나고 내용 또한 풍부하다.

예를 들어, 샤넬, 디올, 프라다, 이브 생 로랑과 같은 유명 디자이너를 다룬 책들은 두꺼운 양장본으로 잘 출간되어 있다. 이러한 원서를 직접 구매해 소장하며 그 가치를 느끼는 것은 매우 의미 있는 경험이다. 하지만 모든 사람이 이런 원서를 한 권씩 소장하기란 쉽지 않다. 또한, 아무리 훌륭한 디자이너라 한들 인물마다 한 권의 책으로 접하며 공부해야 한다면 부담스러울 수 있다. 그래서 한 권에 여러 디자이너를 담아 소개하는 책이 있으면 좋겠지만, 그런 책이 많지 않은 점이 아쉽다. 이는 해외 도서뿐만 아니라 국내 도서도 마찬가지다.

특히 패션 분야에서는 국내 도서 시장의 한계를 많이 느낀다. 대학에서 사용하는 복식사 중심의 교재를 제외하면, 패션 관련 서적의 비중이 현저히 적다. 그렇지만 패션 전공자를 위한 전문 서적뿐만 아니라, 패션에 관심 있는 일반 독자들도 쉽게 읽을 수 있는 기초적인 책은 필요하다고 생각한다. 물론 요즘처럼 경제 상황이 어려운 시기에는 패션이나 예술처럼 실생활과 직접적인 관련이 적은 분야의 책이 다수 출간되기 어렵다는 점도 이해한다.

우리는 샤넬, 에르메스, 루이 비통과 같은 해외 브랜드에 익숙하다. 더 나아가 이러한 브랜드의 역사를 다룬 책은 많다. 그러나 브랜드를 창립한 디자이너나, 그 전통을 계승해 현재 브랜드를 이끌어 가는 디자이너에 관한 책은 많지 않다. 이러한 정보를 담아 한 권의 책으로 담아 출간한다면, 많은 사람에게 유용할 것이라 생각한다.

이 책의 기획 의도와 더불어 50인의 패션 디자이너를 선정한 기준은 분명하다. 과거에 명성을 얻었으며, 현재에도 존재감을 확실히 인정받는 인물이어야 한다는 점이다. 물론 훌륭한 패션 디자이너는 더 많이 있겠지만 우선 이 50인만이라도 알면 20세기 이후의 주요 패션 디자이너들을 대략적으로 파악할 수 있으리라 믿는다.

나 역시 어린 시절부터 패션 디자이너를 꿈꿨고, 그 꿈을 이뤄 현재까지 패션 디자이너로 일하며 살아가고 있다. 그렇기에 세계적으로 유명한 패션 디자이너를 소개하는 작업이 어렵지는 않을 것이라 생각하며 즐겁게 시작했다. 그러나 최고의 디자인으로 한 시대를 풍미했던 디자이너들의 일생을 정리하고 기록하다 보니, 어느 순간 나 자신이 너무 작고 보잘것없이 느껴지기 시작했다. '내가 이 정도에 그쳤구나.', '내 노력이 너무 부족했구나.', '너무 안일하게 살아왔구나.'라는 생각이 밀려오며, 한심하다는 감정이 엄습했다. 심지어 '내가 이 글을 쓰는 것이 과연 맞을까?'라는 회의감까지 들었다. 하지만 자료 준비를 마친 뒤 원고를 중반까지 작성하고 보니 세계적인 디자이너와 나를 비교하는 것은 무의미한 일이라는 걸 깨달았다.

처음에는 내가 선정한 50인의 디자이너를 이미 잘 알고 있다고 생각했지만 그것은 착각이었다. 물론 그들의 대표적인 디자인과 성공적인 컬렉션 시즌은 알고 있었지만, 디자인 과정에서 겪은 고민과 인생에 대한 깊은 고찰까지 들여다본 적은 없었다.

화려한 경력을 쌓은 이도 언젠가는 내려와야 할 순간을 맞이한다. 큰 성공을 맛보았던 만큼 그 상실감은 더욱 뼈아플 수 있다. 이는 패션 디자이너뿐만 아니라 우리 모두가 살아가며 겪는 삶의 과정과 다르지 않다. 또한, 인생의 황혼기에 접어든 디자이너 이야기는 또 어떤가. 우리 부모님이나 선배들이 겪고 있는 일이자 언젠가 우리가 마주할 현실이기도 하다.

한편, 현재 큰 주목을 받으며 살아가는 디자이너들의 고민 역시 지금 내가 느끼는 것과 다르지 않음을 알게 되었다. 그들처럼 위대한 디자이너가 되기는 힘들겠으나 그 삶은 내게 삶의 태도와 교훈을 배울 수 있게 했다. 그래서 이 글을 쓰고 준비하는 과정은 나에게 있어 큰 가르침과도 같았다.

그런 의미에서 이 책은 단순한 위인전의 요약본이 아니다. 50인의 일과 삶, 그리고 고민과 태도를 담은 짧은 글로서 많은 이들의 마음에 가닿기를 바란다. 글의 이해를 돕기 위해 디자이너의 얼굴과 대표적인 디자인을 직접 그려 넣었다. 패션 일러스트 외에 따로 그림을 그려본 경험이 많지 않아 부족하지만 실제 인물과 최대한 닮게 표현하려고 노력했으니 너그럽게 봐 주길 바란다.

50 *famous* FASHION DESIGNERS

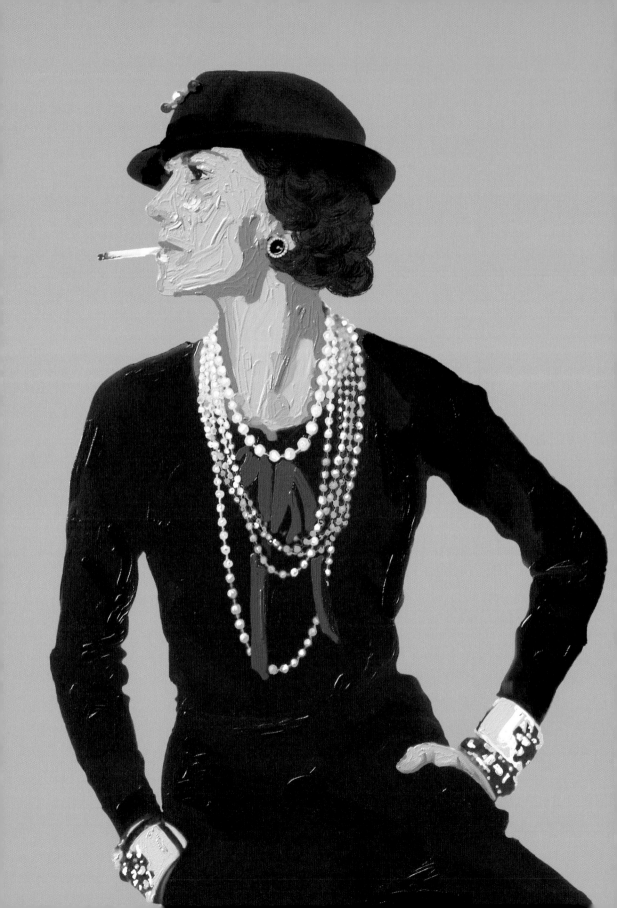

Gabrielle Chanel

가브리엘 샤넬

"내 삶이 마음에 들지 않았기 때문에 나는 내 삶을 창조했다."

샤넬을 입은 여성을
성공의 아이콘으로 인식하는 경향은
세계 어디서든 두드러지며,
이는 단순한 스타일을 넘어
사회적 상징으로 자리 잡았다

CHANEL
Vintage Haute Couture 1970
Tweed Jacket

샤넬이라는 브랜드를 모르는 사람은 없을 것이다. 세계 어디를 가도 샤넬의 브랜드 인지도가 최고임은 모두가 인정하는 사실이기 때문이다. 샤넬을 만든 코코 샤넬의 인지도 역시 그 어떤 디자이너보다 높다.

샤넬을 입은 여성을 성공의 아이콘으로 인식하는 경향은 세계 어디서든 두드러지며, 이는 단순한 스타일을 넘어 사회적 상징으로 자리 잡았다. 오죽하면 페드로 알모도바르의 영화에서 페넬로페 크루즈는 성공한 모습을 표현할 때마다 여지없이 샤넬을 입고 등장한다. 〈귀향 Volver 〉, 〈브로큰 임브레이스 Broken Hugs 〉, 〈패러럴 마더스 Madres paralelas 〉 등에서 그녀가 샤넬을 입고 있는 모습은 주변 환경과 주인공의 설정을 굳이 설명하지 않아도 캐릭터의 이미지를 강렬하게 전달한다. 샤넬 특유의 로고와 트위드 소재, 모던한 실루엣은 세련되면서도 우아한 부르주아적 이미지를 효과적으로 표현하는 요소다. 이처럼 강력한 브랜드 이미지를 지닌 브랜드는 샤넬을 제외하고 찾아보기 어렵다.

"여성은 두 가지를 갖춰야 한다. 되고 싶은 사람이 되는 것, 그리고 원하는 것을 이루는 사람이 되는 것."이라는 말은 샤넬의 명언으로 잘 알려져 있다. 아마 이런 말을 당당히 내뱉을 수 있는 건 성공에서 오는 자신감일 것이다. 무릇 여성이라면 원했을 법한 삶을 살며, 여성이 가지고 싶은 브랜드를 만든 것이 코코 샤넬이기 때문이다.

샤넬은 여성에게 흔치 않았던 스포츠웨어 스타일을 개척하며 활동성과 우아함을 결합한 새로운 패션을 선보였다. 남성복에서 영감을 받아 세일러 셔츠, 트위드 재킷, 퀼팅 가죽 가방, 투톤 펌프스 등 다양하고 혁신적인 아이템을 선보이며 여성의 자유로운 움직임에 중점을 두었다. 이러한 디자인 철학은 샤넬 브랜드의 독창성을 상징하게 되었다. 또한, 1920년대에 작은 검정 드레스를 발표하며 애도의 색으로 여겨지던 검은색을 세련된 저녁 외출복으로 재해석해 패션 아이콘으로 자리 잡았다. 고급 보석을 디자인할 때도 고정된 스타일을 벗어나고자 했다. 스타일링이 간편하며 더 쉽게 머리에 착용할 방식을 고안해 현대적이고 실용적인 아이템으로서 보석의 의미를 변화시켰다.

1921년, 샤넬은 디자이너로서 최초로 자신의 이름을 딴 향수 샤넬 No. 5를 출시하며 패션 업계에 새로운 개념을 도입했다. 샤넬 No. 5는 그녀의 명성을 세계적으로 알리는 계기가 되었고, 시간이 지나도 꾸준한 인기를 누렸다. 이후 1925년에는 칼라가 없는 재킷과 몸에 잘 맞는 스커트로 구성된 샤넬 슈트를 발표해 코르셋 같은 구속적인 의상에서 벗어나려는 여성들에게 해방감을 주었다.

코코 샤넬은 때로는 오만하다는 평가를 받을 만큼 자신감이 넘쳤으며, 매우 반항적인 인물이기도 했다. 1971년 1월 10일, 그녀는 파리 리츠호텔 스위트룸에서 87세의 나이로 생을 마감했다.

성공한 이후에는 궁전 같은 호텔에서 생활했으나 그녀가 처음부터 유복했던 것은 아니다. 어린 시절 샤넬은 어머니 사망 이후 수도원에서 운영하던 보육원으로 보내졌고, 그곳에서 두 자매와 함께 6년을 지냈다. 아버지는 그녀를 보러 오지 않았을 뿐만 아니라 기숙사 비용조차 내지 않았다. 샤넬은 그곳에서 당시 젊은 소녀들이 배우던 재봉 기술을 익힌 것으로 알려져 있다.

이처럼 미니멀리즘을 지향하는 의상 스타일과 검은색, 흰색, 베이지색을 선호했던 샤넬의 경향은 절제된 수도원의 환경과 그곳의 사람들에게서 영향을 받았기 때문이리라 짐작할 수 있다.

"내 삶이 마음에 들지 않았기 때문에 나는 내 삶을 창조했다."라고 말했던 샤넬. 가난하고 불우한 어린 시절을 딛고 역사상 가장 중요한 패션 디자이너 중 한 사람으로 자리매김할 수 있었던 이유가 바로 이 말에 담겨 있다.

가브리엘 샤넬은 1883년 8월 19일 프랑스 소뮈르빈민구호소에서 태어났다. 12세 때 어머니가 세상을 떠나자, 샤넬은 오바진에 있는 성심 수녀회 산하의 보육원으로 보내졌다. 이곳에서 바느질을 배우며 성장했고, 성인이 될 때까지 머물렀다.

1906년 에티엔 발상의 루아이유 영지에서 생활하며 상류층의 라이프 스타일을 접했고, 영국인 사업가 아서 카펠을 만났다.

1909년 파리에 작은 모자 공방을 열어 패션 사업을 시작했다. 이듬해 파리 캉봉 거리 21번지에 첫 모자 아틀리에를 오픈하며 자유롭고 실용적인 패션을 추구하기 시작했다.

1913년 도빌에 첫 패션 부티크를 오픈하며 샤넬 패션 Chanel's Fashion 이라는 브랜드를 공식적으로 설립했다. 1915−16년 파리, 도빌, 비아리츠에 패션 살롱을 운영하며 큰 명성을 얻었고, 300명의 재봉사를 고용하며 영향력을 확대했다. 1918년 캉봉 거리 31번지에 오트 쿠튀르 살롱을 오픈하며 브랜드의 중심지를 마련했다.

1921년 세계적으로 유명한 향수 샤넬 No.5를 출시하며 최초로 디자이너 이름을 내건 향수를 선보였다. 1924년 퍼퓸 샤넬을 설립하여 향수 사업을 본격적으로 확장했다.

1930년대에 탄생한 것이 바로 샤넬의 대표적인 핸드백인 '샤넬 2.55'이다. 이 가방은 전 세계에서 가장 많이 복제된 핸드백으로 알려져 있다. 마를렌 디트리히, 그레타 가르보 등 헐리우드 스타들이 샤넬 의상을 애용하며 브랜드의 명성이 더욱 높아졌다.

1940년대 독일 점령기 동안 나치 장교 귄터 폰 딩클라게와 연인 관계를 맺고 협력했다는 논란이 있었으며, 1944년 나치 협력 혐의로 체포되었으나 처벌은 받지 않았다. 이후 스위스 로잔에서 생활했다.

1954년 71세의 나이로 패션계에 복귀하며 트위드 소재의 '샤넬 정장 Tweed Suit '을 발표했다. 1963년, 존 F. 케네디 대통령이 암살된 날, 당시 재클린 케네디는 샤넬의 밝은 핑크색 정장을 입고 있었다. 이 상징적인 의상은 이후 역사적인 순간을 기록하는 중요한 요소로 남았다.

1971년 1월 10일 파리 리츠호텔에서 87세의 나이로 세상을 떠났다.

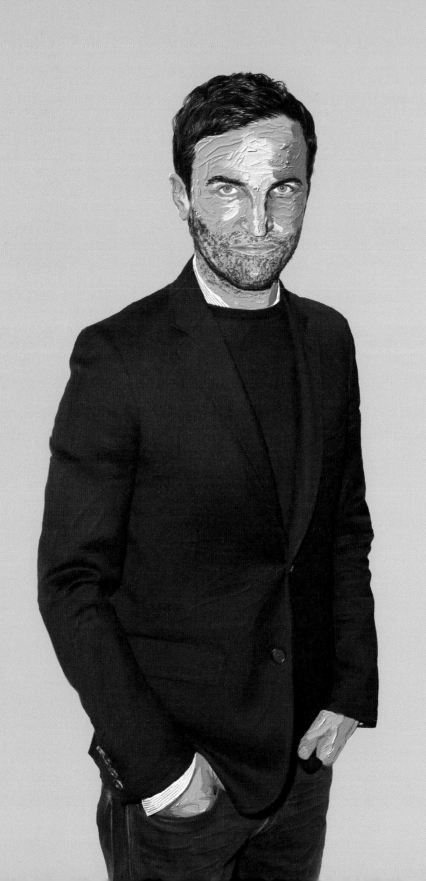

Nicolas Ghesquière

니콜라 제스키에르

"정체성은 이미 자신 안에 존재하는 것으로,
이를 발전시키기 위해서는 자신만의 세계를 구축해야 합니다."

제스키에르는
새로운 외관을 만들고
철저하게 디테일을 그려나갔다는 점에서
뛰어난 디자이너로 평가받는다

BALENCIAGA
Jacket
by Nicolas Ghesquiere

20년도 훨씬 지난일이지만 아직도 생생하게 기억난다. 파리 유학 시절, 패션 학교 교장 선생님은 인턴십 자리에 신경을 많이 써 주셨다. 처음에는 유명한 명품 브랜드에서 인턴십을 하면 한국에 돌아갔을 때 좋은 이력으로 삼을 수 있다며 발렌시아가의 정보실을 소개해 주셨다. 디자인실이 아니라 정보실이라 망설였지만, 일단 기회가 있으니 시험 삼아 지원해 보기로 했다. 정보실에서는 보통 패션 정보나 아카이브 수집 업무를 한다. 그래서인지 그곳에서는 원어민 수준의 프랑스어 능통자를 원하는 상황이었고, 이와 같은 이유로 불합격 통보를 받아 발렌시아가 하우스를 나왔다. 어차피 디자인실이 아니면 가고 싶지 않았기에 아쉽지는 않았고, 마침 바로 존 갈리아노에 인턴십 자리가 있어서 일을 시작하게 되었다.

그러던 중 발렌시아가 디자인실에 자리가 났는데 이미 다른 사람이 지원해 합격했다는 소식을 들어 너무 아쉬웠던 기억이 난다. 니콜라 제스키에르와 함께 일해 보고 싶었지만, 너무 안타까운 순간이었다. 이후 내가 너무 아쉬워하자 교장 선생님께서 니콜라 제스키에르가 초창기에 코린 콥슨에서 일했었다며 그곳을 소개해 주셨다. 내게는 좋은 기회였다. 그러다 한국에 돌아와 디자이너로 일할 때도 한번씩 아쉬움이 들기는 했다. 갈리아노를 가지 않고 발렌시아가에 들어갔다면 한국에 돌아오지 않을 지도 모른다는 생각을 간혹 하기도 했었다.

니콜라 제스키에르가 발렌시아에 재직하며 디자인한 레고 블록 모양의 힐, 카고 팬츠, 검투사 스타일의 샌들, 갑옷 같은 레깅스는 전 세계적으로 유행을 일으켰다. 패스트 패션부터 유명 럭셔리 브랜드까지 그의 영향을 받지 않는 브랜드가 없었다. 사실상 2000년대 가장 원탑의 브랜드를 꼽는다면 발렌시아가라고 할 수 있다. 15년간 발렌시아가를 지키며 30개의 쇼를 만들어 왔기 때문에 일일이 다 열거할 수는 없지만 제스키에르의 가장 뛰어난 부분은 새로운 외관을 만드는 것이다. 소재를 콜라주하거나, 본딩을 붙여 볼륨을 살리거나, 레이어드를 해서 미래적이고 모던한 룩을 항상 보여줘 왔다. 크리스토발 발렌시아가가 현대 패션의 선구자적인 실루엣을 제시했다면 제스키에르는 철저하게 디테일을 그려나간 디자이너다.

발렌시아가에서 긴 세월을 보낸 제스키에르가 그곳을 떠날 때 사람들은 믿기 힘들다는 반응을 보였다. 2013년 11월 마크 제이콥스가 루이 비통을 떠나고 제스키에르는 루이 비통의 새로운 크리에이티브 디렉터로 현재까지 활동하고 있다.

솔직한 견해로 루이 비통의 클래식한 디자인 유산과 그의 미래지향적인 디자인 철학 사이에는 큰 간극이 있어 다소 아쉽기도 하다. 제스키에르의 디자인은 복잡한 디테일과 구조적 요소가 특징인데, 이는 루이 비통의 정체성을 희석하는 경향이 있기 때문이다. 물론 독창적인 시도는 루이 비통에 젊고 현대적인 이미지를 불어 넣기에 충분했다. 현재는 이와 같은 이유로 평가가 갈리지만, 그가 여전히 이 시대를 대표하는 디자이너라는 점에는 이견이 없다.

니콜라 제스키에르는 패션 학교를 나오지 않았다. 그는 아주 젊은 나이에 패션계에 발을 들였고, 뛰어난 재능으로 20대 후반에는 발렌시아가의 크리에이티브 디렉터가 되었다. 이러한 배경으로 인해 그는 인터뷰에서 "패션 학교를 꼭 나와야 하나요?"라는 질문을 받은 적이 있다. 이에 대해 제스키에르는 "학교를 마치지 않고 이 자리에 오른 건 정말 운이 좋았던 일."이라고 답했다. 더 나아가 그는 "발렌시아가에서는 패션 교육을 받지 않은 사람을 고용하는 경우가 드물었다."며 학교 교육을 통해 얻는 전문 기술의 중요성을 강조했다.

또한 그는 정체성을 만드는 데 시간을 투자하라고 조언했다. 정체성은 이미 자신 안에 존재하는 것으로, 이를 발전시키기 위해 자신만의 세계를 구축해야 한다고 제안했다. 포트폴리오나 무드 보드를 준비하는 게 도움이 되며, 누구와 이야기하고 싶은지, 어떤 에디터나 고객, 부티크, 세계관, 배우를 좋아하는지를 구체적으로 작성해 보라고 권했다.

니콜라 제스키에르는 '비용이 들지 않는 최고의 투자'는 정체성을 만들어 나가는 것이라 말했다.

니콜라 제스키에르는 1971년 프랑스 코민에서 태어났다. 14세 때 아네스 베에서 인턴을 시작했다. 어린 나이였던 만큼 보수로 옷을 받았다고 한다. 이후 코린 콥슨에서 일하다 장 폴 고티에의 니트웨어 라인을 맡아 디자인했다. 몇 년 후 프리랜서로 활동하던 그는 1995년 발렌시아가의 일본 시장용 장례식 라인을 담당하며 본격적으로 발렌시아가와 인연을 맺었다.

1997년 크리에이티브 디렉터로 발탁되며 15년간 활약하기 시작했다. 이 기간 동안 제스키에르는 쇠퇴하던 패션 하우스를 되살렸고, 매출을 두 배로 늘리며 상징적인 디자인과 컬렉션으로 찬사를 받았다. 특히 1980년대 스타일에서 영감을 받은 라리엇 핸드백, 짧은 검투사 스타일의 스커트, 토가 드레스, 무릎까지 오는 검투사 샌들, 몸에 딱 맞는 크롭톱, 하이웨이스트 팬츠, 플라멩코 러플 드레스, 그리고 발렌시아가의 초기 디자인에서 영감을 얻은 컬렉션 등의 혁신적인 디자인이 꾸준히 찬사를 받았다.

2012년 발렌시아가와 결별한 후 그는 루이 비통의 여성 컬렉션 크리에이티브 디렉터로로 임명되었다. 그의 시그니처 스타일은 1970년대와 1980년대 초반의 디자인에서 영향을 받은 A라인 실루엣으로 평가받는다.

제스키에르는 뛰어난 디자인 감각으로 여러 상을 수상하며 국제적 명성을 얻었다. 그는 2001년 CFDA에서 국제 디자이너 상을 받았고, 2007년 프랑스 문화예술 공로훈장을 수훈했다.

2014년에는 패션 어워즈에서 올해의 국제 디자이너로 선정되며 그 공로를 인정받았다.

Domenico Dolce & Stefano Gabbana

도메니코 돌체 & 스테파노 가바나

완벽하지 않다면 다시, 그리고 또다시 도전하는 것이 바로
돌체 앤 가바나가 추구하는 장인 정신이다.

돌체 앤 가바나의 디자인에 담긴
정교한 자수, 레이스, 화려한 색상의 프린트는
그리스, 비잔틴, 노르만 역사 속에서 형성된
이탈리아 화산섬 시칠리아의
풍부한 문화를 반영한다

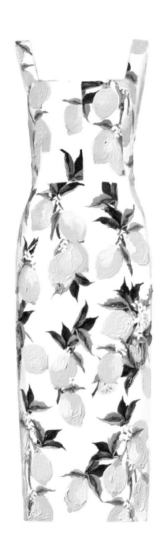

DOLCE & GABBANA
Lemon Print Dress

돌체 앤 가바나의 화려한 프린트 드레스를 보면 지중해로 여행을 떠나고 싶어진다. 작열하는 태양 아래, 적당히 그을린 피부에 몸에 꼭 맞는 드레스를 입고 하이힐을 신은 모습은 누구에게나 매혹적일 것이다. 회색빛 도시, 바쁘게 돌아가는 일상 속에서도 우리는 때때로 환상을 꿈꾼다. 여름 바캉스를 떠올리듯 패션은 바로 그런 역할을 한다. 바꾸어 말하면 매일은 아니더라도 특별한 며칠을 위해 힘을 내어 일할 수 있게 하고, 때로는 일상의 특별한 세계를 열어 주는 환상이 되기도 하는 게 바로 패션이다. 남부 시칠리아의 멋진 풍경, 영화 같은 분위기, 그리고 관능미가 펼쳐지는 환상의 세계. 그것이 바로 돌체 앤 가바나가 선사하는 매력이다.

돌체 앤 가바나는 도메니코 돌체와 스테파노 가바나의 성을 따서 만들어진 브랜드다. 유구한 역사를 자랑하는 이탈리아 브랜드에 빗대었을 때 '40년'이라는 비교적 짧은 역사를 가진 브랜드지만 그 명성은 세계적이다. 조르지오 아르마니가 이탈리아 스타일을 헐리우드에 소개했다면, 돌체 앤 가바나는 헐리우드의 글래머 스타일을 이탈리아로 가져왔다. 돌체 앤 가바나는 1980년대 아르마니 스타일에 대항해 완전히 다른 미학을 선보였다. 도메니코 돌체와 스테파노 가바나는 여성스러운 실루엣을 적극적으로 표현하며 레이스, 노출된 코르셋, 화려한 꽃무늬 프린트, 그리고 레오파드 패턴을 대표적으로 사용하면서 관능미를 강조했다. 여기에 황금빛 금속 장식과 같은 화려한 디테일을 추가해 영화 속 세계의 화려함을 재현했다.

시칠리아의 전통, 영화적 환상, 그리고 장인 정신은 돌체 앤 가바나의 상징이다. 돌체 앤 가바나의 디자인에 담긴 정교한 자수, 레이스, 화려한 색상의 프린트는 그리스, 비잔틴, 노르만 역사 속에서 형성된 이탈리아 화산섬 시칠리아의 풍부한 문화를 반영한다. 시칠리아는 고대 건축물과 유적지가 많을 뿐 아니라, 17세기 대지진 이후 바로크 건축 양식으로 재건된 도시들로도 유명하다. 올리브나무, 파피루스, 난초, 아몬드나무, 감귤류 식물 등이 이러한 지역적 풍경을 상징한다. 브랜드는 바로크 양식, 귀족적 이미지, 가톨릭 신앙에 대한 암시를 자주 담아낸다. 또한 전통 민속 요소가 중심을 이루며, 시칠리아 마차와 같은 전통적인 모티프가 디자인에 자주 등장한다.

유럽 문화는 특히 남부 지역에서 가부장제가 아닌 모계 중심 사회의 영향을 받았다. 마피아의 수장들, 문화의 지도자들 뒤에는 항상 강력한 여성들이 있었다. 돌체 앤 가바나의 여성상은 자기 확신에 찬 디바로 묘사되며, 소피아 로렌과 모니카 벨루치 같은 이탈리아 영화 스타들이 브랜드가 나아감에 있어 영감을 제공했다.

도메니코 돌체는 재단사인 아버지로 인해 천과 재단 패턴을 익숙하게 접하며 성장했다. 그는 완벽하게 맞는 옷을 만드는 데 필요한 전통적인 기술을 어릴 때부터 익혔다. 이로 인해 비율, 형태의 조화, 디테일에 집착하며 완벽을 추구하는 장인 정신이 브랜드의 철학으로 자리 잡았다. 완벽하지 않다면 다시, 그리고 또다시 도전하는 것이 바로 돌체 앤 가바나가 추구하는 장인 정신이다.

자수나 애니멀 프린트를 하지 말자고 다짐하면서도 결국에는 브랜드의 정체성을 표현하는 이러한 요소들을 다시 사용하게 되었다. 몇 시즌 동안 새로운 실루엣을 시도하기도 했으나 고객은 여전히 애니멀 프린트와 같은 섹시하고 타이트한 스타일을 선호했다. 사람들은 자신의 매력이 돋보이는 옷을 선호하기 마련이다. 그래서 돌체 앤 가바나는 고객을 최우선으로 생각하며 컬렉션을 만들어 갔다.

"우리는 위기 속에서 시작했습니다. 1986년 여성 컬렉션을 선보이던 당시 리비아 폭격으로 미국 바이어들이 철수했고, 1990년 남성 컬렉션을 시작할 때는 쿠웨이트 침공이 있었습니다." 디자이너라면 경제적 어려움 속에서도 위기를 긍정적인 기회로 바꿀 수 있다고 말하는 그들을 보라. 이것이 바로 40년 넘게 브랜드를 지켜온 디자이너의 현실적인 조언이다.

도메니코 돌체는 1958년 시칠리아 팔레르모에서 태어났다. 어릴 때부터 아버지로부터 재봉 기술을 배웠으며, 7세 무렵 이미 재킷을 만들 정도로 패션에 대한 재능과 열정이 있었다. 스테파노 가바나는 1962년에 이탈리아 밀라노에서 태어나 출판용 조판 작업자의 아들로 자랐다. 처음에는 그래픽 디자인을 공부하며 광고업에 관심을 가졌지만, 결국 패션으로 방향을 바꾸었다. 1980년대 초, 돌체는 디자이너 조르지오 코레기아리를 도우며 일했고 이 시기에 가바나를 만났다. 이후 돌체는 가바나에게 자신의 회사 스포츠 부서에서 일할 것을 제안했다. 이들은 직장 동료로 시작해 점차 연인 관계로 발전했다. 1983년, 두 사람은 자신의 디자인을 만들기로 결심한다.

1984년 밀라노패션위크에서 첫 컬렉션을 발표했다. 1986년 돌체 앤 가바나 여성 컬렉션을 출시했고, 1989년 란제리와 수영복 라인으로 제품군을 확장했다. 같은 해 카시야마 그룹과 계약을 체결하고 일본에 첫 부티크를 열었다.

1990년 첫 남성복 컬렉션을 선보였으며, 밀라노에 첫 여성 부티크를 열었다. 1992년 브랜드에 액세서리, 비치웨어, 향수 라인을 추가했다. 1993년 마돈나의 월드 투어 걸리 쇼를 위해 1,500벌의 의상을 제작했으며, 1994년 젊은 소비자를 겨냥한 디퓨전 라인 D&G를 출시했다.

1996년과 1997년 「FHM」에서 선정한 올해의 디자이너에 이름을 올렸고, 2003년 「지큐 GQ」로부터 올해의 남성에 선정되었다.

2004년 엘르 스타일 어워즈에서 최고의 국제 디자이너로 선정되었고, 같은 해 런던 본드 스트리트에 첫 독립 매장을 열었다. 이후 A.C. 밀란 축구팀의 유니폼 디자인을 시작했다.

2005년 매출이 5억 9,700만 유로에 도달했으며, 화장품 시장에 진출해 스칼렛 요한슨을 광고 캠페인의 얼굴로 기용했다.

2006년 남성과 여성을 위한 액세서리와 가죽 제품 라인을 확장했다. 2007년 두 남성이 키스하는 장면이 포함된 광고 캠페인이 논란을 빚었으나, 이탈리아 광고 기준 당국은 이를 금지하지 않았다.

2010년 브랜드 설립 20주년을 맞아 밀라노에서 공공 전시회를 개최했다. 2012년 주력 라인을 강화하기 위해 D&G 브랜드를 합병했다. 2019년 영국 여성 사이즈 22 한국 사이즈 110 까지 확장하며 바디 포지티브를 실현했다. 2021년 디자이너 해리스 리드와 협업해 소말리아 출신 모델 이만 압둘마지드의 멧 갈라 의상을 제작했다.

Dries Van Noten

드리스 반 노튼

상당히 보수적으로 보이는 외모와 달리
그의 디자인은 한마디로 정의하기 어렵다.
미묘한 멋이 파리지앵스럽기도 하지만,
벨기에 디자이너 특유의 지적이고 깊이 있는 느낌 역시 공존한다.

드리스 반 노튼의 의상은
시간이 흘러도 매력을 잃지 않는
시대를 초월한 걸작으로
평가받는다

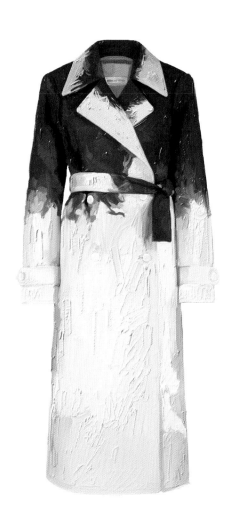

DRIES VAN NOTEN
Trench Coat

네이비 캐시미어를 입고 깨끗하게 면도한 드리스 반 노튼은 언제나처럼 단정하고 정돈된 모습이다. 이러한 모습은 얼핏 세련된 취향을 가진 온화한 금융인처럼 보이기도 한다. 그러나 상당히 보수적으로 보이는 외모와 달리 그의 디자인은 한마디로 정의하기 어렵다. 미묘한 멋이 파리지앵스럽기도 하지만, 벨기에 디자이너 특유의 지적이고 깊이 있는 느낌 역시 공존한다. 내 쇼핑 리스트에서 늘 우선순위에 두는 드리스 반 노튼의 옷은 질 좋은 니트, 독특한 프린트가 돋보이는 셔츠, 그리고 시간이 지나도 입을 수 있는 스타일리시한 재킷과 아우터들이다.

루브르박물관에서 퐁데자르 다리만 건너면 드리스 반 노튼 플래그십 스토어가 있다. 나는 파리로 출장을 갈 때면 언제나 그곳을 방문했었다. 이곳을 시작으로 생제르맹데프레 지역을 모두 둘러봐야 하지만, 멋진 스토어에서 빠져나오기 어려워 시간을 너무 많이 보낸 적도 다반사다. 파리의 아파트처럼 꾸며진 이 스토어에는 발코니가 있는 도서관, 응접실, 온실, 그리고 황색 실크로 장식해 제국주의 시대 스타일의 화장실을 떠올리게 하는 드레스룸이 마련되어 있다. 테이블 위의 오브제, 소파 위의 쿠션, 벽에 걸린 작품과 병풍까지 모든 것이 조화롭게 어우러져 마치 예술가의 집에 초대받아 옷을 입어보는 듯한 느낌을 준다. 공간의 인테리어는 격조 있는 아늑함을 지니며, 어느 것 하나 인위적인 요소가 없다. 낮에는 개방되고 저녁에는 누군가 실제로 이곳에서 생활할 것 같은 진정성이 느껴지는 멋진 공간이다.

드리스 반 노튼의 대표적인 디자인으로는 예술적이고 역동적인 프린트, 정교한 자수, 꽃무늬 텐트 드레스, 아이리스 프린트 블라우스, 그리고 대조적인 패턴의 바지나 스커트 위에 레이어드된 두꺼운 스웨터가 있다. 패션 업계는 역동적이고 끊임없이 변화하지만, 변하지 않는 한 가지는 바로 '진정한 스타일'이라는 개념이다. 그는 이 변치 않는 스타일의 가치를 더욱 발전시키며, 유행을 좇기보다 오랫동안 사랑받을 수 있는 컬렉션을 선보여 왔다. 그 결과, 그의 의상은 시간이 흘러도 매력을 잃지 않는 시대를 초월한 걸작으로 평가받는다. 시적이고 민족적인 느낌이 더해진 그의 스타일은 언제나 세련된 모습이다. 입기 편하면서도 깊이 있는 옷은 충성도 높은 팬층을 만들어 내기에 충분하다.

웰링턴 부츠와 바버 재킷을 입고 매일 정원을 가꾼다는 드리스 반 노튼은 자연에서 많은 영감을 얻는다고 했다. 지난 40여 년 동안 자신감 넘치는 색채 조화, 대조적인 프린트, 그리고 풍성한 텍스타일로 찬사를 받아온 것도 이러한 영감에서 비롯된 결과다. 1990년대 디자인한 옷을 지금도 여전히 입을 수 있다는 건 그가 경력 초창기부터 '지속 가능성'이라는 가치를 실천해 왔기 때문이다. 윤리적인 소재로 제작된 인조 모피를 사용하는 것 역시 이러한 노력의 일환이다.

드리스 반 노튼의 브랜드는 기존 패션 업계의 흐름과는 다른 독특한 접근 방식을 취한다. 시즌 컬렉션을 제한된 횟수로 선보이며, 프리 컬렉션 개념은 거부한다. 연간 컬렉션 수를 줄이면 자연스레 생산량이 감소하고, 그로 인해 더 적은 탄소 발자국을 남길 수 있다. 이는 단순히 유행을 따르는 것이 아니라 패션에 대한 진정성 있는 헌신이며, 슬로우 패션을 향한 노력이다. 이로 인해 그의 브랜드는 단순히 유행에 머무르지 않고, 삶 속에서 지속적으로 사랑받고 착용될 수 있는 작품으로 자리 잡게 되었다.

드리스 반 노튼은 1980년대 벨기에 디자이너 그룹인 앤트워프 식스의 원년 멤버 가운데 한 명이다. 앤트워프를 유럽에서 가장 패셔너블한 도시 중 하나로 자리 잡게 하는 데 큰 기여를 했다. 그는 2024년에 자신의 브랜드 크리에이티브 디렉터 자리에서 물러난다고 발표했다. 은퇴 후에는 그동안 시간이 부족해 하지 못했던 모든 일에 집중하고 싶다고 말하며, 슬프지만 동시에 행복하다고 덧붙였다. 자신의 경력을 돌이켜 "꿈이 실현된 순간이었다."라고 말하며 아름다운 은퇴를 맞이했다.

드리스 반 노튼은 1958년 벨기에 앤트워프에서 태어났다. 할아버지는 재단사였고, 아버지는 재단사이자 고급 브랜드 부티크를 운영했다. 가족 모두가 패션 업계 종사자였던 셈이다. 어릴 때부터 패션쇼에 동행하며 패션 산업의 기술과 상업적인 면모를 익혔고, 자연스럽게 디자인에 관심을 키웠다.

18세에 앤트워프 왕립예술학교 패션 디자인 과정에 입학해 1980년 무렵 졸업했고, 그후 프리랜서 디자이너로 활동을 시작했다.

1986년 앤트워프 식스의 일원으로 런던에서 첫 남성복 컬렉션을 발표하며 뉴욕, 암스테르담, 런던 등 주요 패션 매장에서 주목받았다.

1991년 파리패션위크에서 남성복 컬렉션을, 1993년에는 여성복 컬렉션을 처음 선보였다.

2004년에는 파리에서 만찬 형식으로 50번째 패션쇼를 기념했는데, 모델들이 2005 S/S 컬렉션 의상을 입고 음식을 가득 차린 테이블 위를 걸었다. 이 특별한 행사를 기념하며 패션쇼 1회부터 50회까지를 기록한 책『드리스 반 노튼 01-50 Dries Van Noten 01-50 』도 출간했다.

뉴욕 타임스는 2005년에 드리스 반 노튼을 '패션계에서 가장 지적인 디자이너 중 한 명'으로 평가했다. 매년 남성과 여성 컬렉션을 발표하며, 배우 케이트 블란쳇의 레드 카펫 드레스, 벨기에 여왕의 의상, 무용단과 발레단의 무대 의상을 포함한 다양한 작업을 선보였다.

2007년 파리에 여성 컬렉션 전용 부티크를 오픈했고, 2009년에는 도쿄와 파리에 매장을 추가로 열었다.

2014년에는 작품을 조명한 전시가 파리와 앤트워프에서 열렸고, 2017년 3월에는 100번째 패션쇼를 기념하며 이를 집대성한 책『드리스 반 노튼 1-100 Dries Van Noten 1-100 』을 발표했다. 브랜드는 전 세계 약 400개 매장에서 판매되고 있으며, 광고 없이도 연 매출 약 3,000만 유로를 기록하고 있다.

2024년 패션계에서 38년간 이어온 특별한 여정을 마무리하며 은퇴했다.

Demna Gvasalia

뎀나 바잘리아

그는 아무도 입을 수 없을 것 같은 옷을 만들어 내면서도,
이를 모두가 갖고 싶어 하는 옷으로 완성한다.

그는 클래식했던
발렌시아가 테일러드 재킷을 현대적으로 재해석해
구조적인 어깨 라인, 비대칭적인 핏,
과장된 실루엣을 강조했다

BALENCIAGA
Ensemble
by Demna Gvasalia

현재 패션계에서 가장 논란을 일으키는 인물은 바로 뎀나 바잘리아다. 그는 불편하지만 피할 수 없는 존재로 불리기도 한다. 늘 논란의 중심에 있으나 사실 그의 디자인은 진지하고 엄숙한 분위기를 풍긴다. 가십거리 처럼 가볍지도 않다.

'베트멍'이라는 브랜드를 처음 접했을 때, 모두 신선하게 느꼈다. '누가 디자인하는 거지? 어떤 브랜드일까?' 궁금증이 폭발하던 순간, 베트멍의 뎀나가 발렌시아가 크리에이티브 디렉터로 임명되었다는 소식은 실로 놀라웠다. 우리는 무명의 디자이너가 거대한 패션 하우스의 디렉터가 되었다고 생각했지만, 사실 뎀나는 조용히 실력을 쌓아 온 인물이었다.

뎀나는 앤트워프 왕립예술학교에서 공부한 후, 메종 마틴 마르지엘라와 루이 비통을 거치며 자신의 명성을 다졌다. 이후 그는 동생 구람 바잘리 아와 함께 2013년 12월 12일 혁신적인 브랜드 베트멍을 설립했다. 베트 멍은 기존 패션 하우스와 계약된 상태인 디자이너 대여섯 명이 모여 익 명성을 유지하면서 유연한 구조를 갖춘 브랜드였다. 이곳에서 뎀나는 수석 디자이너이자 대변인의 역할을 맡았다. 베트멍은 단 세 시즌 만에 LVMH 신진 디자이너 상 후보에 오르며 주목받았다.

뎀나는 학생 시절 발렌시아가 남성복 인턴에 지원했으나 불과 5분 만에 거절당했던 경험이 있다. 그러나 십수 년 후 그는 오히려 그곳의 크리에 이티브 디렉터가 되었고, 세계에서 가장 주목받는 패션 디자이너로 자리 하게 되었다. 인턴으로는 문턱도 넘지 못했던 브랜드를 이끄는 주역이 되었다는 점이 무척 흥미롭다.

그는 아무도 입을 수 없을 것 같은 옷을 만들어 내면서도, 이를 모두가 갖고 싶어 하는 옷으로 완성한다. 후디, 오버사이즈 테일러링, 스트리트 웨어, 스니커즈를 럭셔리 아이템으로 승격시키며 기존 럭셔리 패션의 틀 을 깼다고 평가 받는다. 하지만 이런 아이템들은 뎀나의 영리한 상업적 인 발판이 되었을 뿐 전부가 아니다.

발렌시아가의 2016 F/W 컬렉션에서 선보인 재킷은 패션계에 폭풍 같은 파급력을 일으켰다. 그는 기존의 클래식한 테일러드 재킷을 현대적으로 재해석해 구조적인 어깨 라인, 비대칭적인 핏, 과장된 실루엣을 강조했다. 이러한 스타일은 이후 다른 하이패션 브랜드에도 영향을 미쳤으며, 럭셔리 패션뿐만 아니라 스트리트 패션에서도 유행하게 만들었다.

나는 크리스토발 발렌시아가 이후, 발렌시아가 하우스의 혁신을 가장 잘 구현한 디자이너가 뎀나 바잘리아라고 생각한다. 니콜라 제스키에르는 소재를 다루는 데 뛰어났으나 혁신적인 실루엣을 창조하는 데는 다소 아쉬움이 있었고, 알렉산더 왕은 발렌시아가에 대한 오마주에서 벗어나지 못한 디자인을 선보였을 뿐이었다.

2021년, 발렌시아가는 1968년 이후 첫 번째 오트 쿠튀르 쇼를 성대하게 선보이며 53년 동안 중단되었던 오트 쿠튀르를 다시 부활시켰다. 쿠튀르의 진정한 힘은 화려한 장식이 아니라 '일상적인 것'을 세밀하게 다듬는 데 있다. 청바지와 티셔츠 같은 기본적인 아이템도 세심한 손길을 거치면, 화려한 장식이 가득한 쿠튀르 드레스보다 더 강렬한 인상을 줄 수 있다. 가장 오래된 의복 형식 중 하나인 남성용 슈트에 대한 집요한 연구는 여전히 매력적이다.

뎀나 바잘리아의 그 누구보다 창의적이고 혁신적인 디자인 능력은 럭셔리 패션에 대한 거부감에서 비롯되었다. 겨우 열 살이었을 때, 내전과 학살로 혼란에 빠진 고향 조지아를 떠나야 했던 경험은 정체성에도 영향을 미쳤다. 성장 과정에서 형성된 이방인 의식은 비판적인 사고로 이어졌다. 전통적인 패션 문법을 깨뜨리고 새로운 실루엣과 스타일을 창조했다. 나아가 하이패션과 스트리트웨어의 경계를 허무는 것은 물론, 사회적 메시지를 담은 패션을 확립해 나갔다. 논란을 불러일으키기는 했으나 패션계를 혁신한 인물이라는 점 역시 변함없다. 결국 그는 궁극적으로 패션의 패러다임을 바꾸는 데 크게 기여했다.

뎀나 바잘리아는 1981년 3월 25일 조지아에서 태어났다. 그의 아버지는 조지아인이고, 어머니는 러시아인이었다. 1997년 트빌리시국립대학교에서 국제경제학을 전공하기로 결정했고, 2001년 학위를 취득했다.

가족의 반대에도 불구하고 패션계에서 일하고 싶다는 열망을 오랫동안 품어 왔다. 결국 벨기에로 떠나 앤트워프 왕립예술학교에 입학했으며, 2006년 패션 디자인 석사 학위를 취득해 졸업했다.

2009년 월터 반 베이렌동크 아래에서 몇 달간 일한 후 도쿄패션위크에 참여해 여성복 컬렉션을 발표했다. 이 컬렉션이 시장에 출시되지는 않았으나 그는 이 성과로 인해 마틴 마르지엘라에 채용되었다.

2012년 루이 비통으로 이직하여 여성복 레디 투 웨어를 총괄하는 역할을 맡았다.

2013년 12월 12일 뎀나 바잘리아와 그의 형 구람 바잘리아를 비롯한 대여섯 명의 디자이너들이 베트멍을 설립했다.

2015년 발렌시아가의 크리에이티브 디렉터로 발탁되었다.

2016년 패션 어워즈에서 올해의 레디 투 웨어 디자이너로 선정되었다.

2017년 베트멍과 발렌시아가에서 활약한 업적을 인정받아 CFDA 국제상 후보로 거론되었다.

2018년 패션 어워즈에서 올해의 액세서리 디자이너로 선정되었다.

2019년 프랫 인스티튜트 주최 크리에이티브 스피릿 장학 기금 행사에서 크리에이티브 스피릿 어워즈를 수상했다. 같은 해 9월 16일 뎀나가 베트멍을 떠났다.

2021년 발렌시아가는 1968년 크리스토발 발렌시아가가 아틀리에를 닫은 이후 처음으로 쿠튀르 컬렉션을 선보였다. 11월 CFDA에서 올해의 여성복 디자이너로 선정되었으며, 영국패션협회로부터 창의적 변화의 리더로도 선정되었다.

2022년 「타임 Time 」이 뽑은 세계에서 가장 영향력 있는 100인 중 한 명으로 선정되었다.

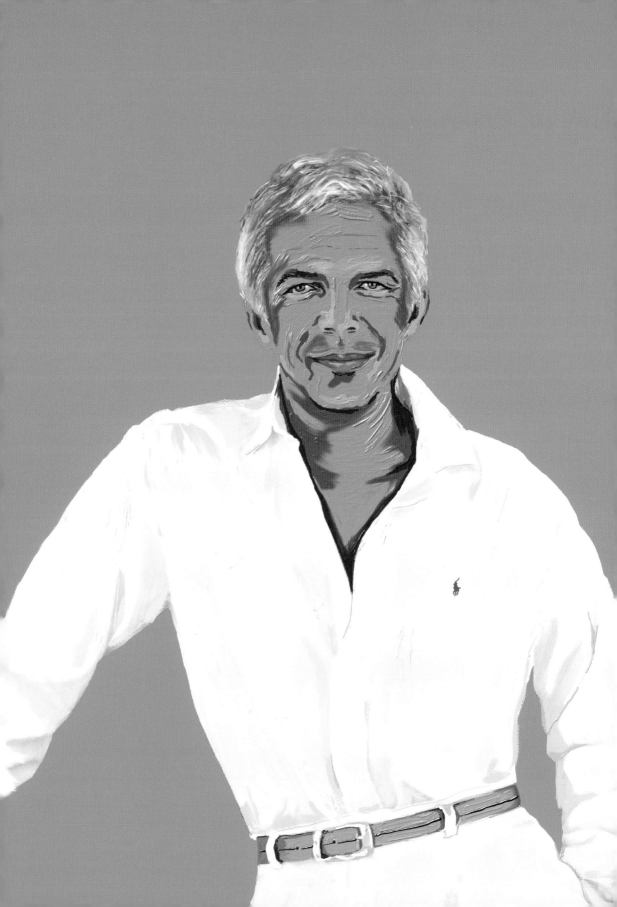

Ralph Lauren

랄프 로렌

랄프 로렌의 옷에는 한 남자의 '아메리칸 드림'이 담겨 있다.
어린 시절 프레피룩을 입지 못했던 그는 자신이 입고 싶은 옷을 직접 만들었다.
더 나아가 단순히 의류를 제작하는 데 그치지 않고
성공과 낙관적인 이미지를 브랜드에 담아냈다.

폴로를 하는 이들은
어떤 사람들일까요?

부유하고,
세련되고,
시크하며,
상류층이죠

POLO RALPH LAUREN
Polo Big Pony

'폴로'라는 브랜드는 우리에게 매우 친숙하다. 전국의 백화점과 아웃렛에서 진품 여부와 상관없이 다양한 연령층이 이를 구입한다. 사실 폴로의 브랜드 이미지는 이미 상당히 소진된 상태이다. 여기에 라코스테나 타미힐피거 같은 해외 브랜드뿐만 아니라 국내 유사 브랜드까지 더해지면서 이 시장은 오래전부터 포화 상태에 이르렀다. 국내 양대 산맥을 이루는 대기업에서 대놓고 벤치마킹해 지금까지도 건재함을 유지하고는 있지만 말이다. 물론 유명 브랜드의 콘셉트와 스타일을 따라 하는 것은 어제오늘의 일이 아니지만, '폴로'라는 특정 브랜드의 콘셉트를 통째로 모방한 것은 그만큼 폴로가 성공을 가져다줄 것이라는 확신이 있었기 때문일 것이다.

'폴로'라는 브랜드명은 특정한 라이프스타일을 떠올리게 하기 위해 선택되었다. "폴로를 하는 이들은 어떤 사람들일까요? 부유하고, 세련되고, 시크하며, 상류층이죠." 랄프 로렌은 이름 자체로 하나의 개념을 만들고 싶었다고 말했다. 그는 평일에는 비즈니스맨, 밤에는 극장을 찾는 세련된 지성인, 주말에는 스포츠맨, 휴가 중에는 카우보이, 선원, 서퍼가 될 수 있는 사람들을 위해 옷을 디자인했다. 패션은 이러한 다채로운 삶의 모습을 반영해야 한다는 것이 그의 철학이었다. 그리고 이는 그가 최초로 시도한 혁신적인 개념이었다.

랄프 로렌은 유행이 변해도 처음의 개념을 고수했다. 이는 곧 단순한 프레피 스타일의 의류를 넘어 패션을 하나의 라이프스타일로 제안하는 철학을 일관되게 지켜왔다는 의미다. 이러한 철학은 그에게 한화 10조 원가량의 개인 재산과 패션 역사 속에서의 독보적인 자리를 안겨주었다.

랄프 로렌의 옷에는 한 남자의 '아메리칸 드림'이 담겨 있다. 어린 시절 프레피룩을 입지 못했던 그는 자신이 입고 싶은 옷을 직접 만들었다. 더 나아가 단순히 의류를 제작하는 데 그치지 않고 성공과 낙관적인 이미지를 브랜드에 담아냈다. 그는 이상적인 프레피 스타일과 미국 문화를 상징하며 단순한 감정과 열망을 넘어 몰입감 있는 세계를 창조했다. 이러한 점에서 랄프 로렌은 종종 월트 디즈니에 비유된다.

랄프 로렌은 카우보이 부츠, 프린지 재킷, 올림픽 조정 선수의 블레이저와 같은 미국 문화의 기본 요소를 보존하면서 이를 풍부한 서사로 승화시켰다. 그의 디자인은 마치 이상적인 미국 가정을 들여다보는 듯한 이미지를 만들어 낸다.

랄프 로렌의 콜렉션은 해마다, 시즌마다 '똑같은 스타일'이라는 평가를 받기도 한다. 클래식한 스타일을 유지하는 것이 강점이지만, 일부 소비자들에게는 한물간 브랜드로 보일 수 있다. 그러나 최근 90년대 복고풍이 다시 유행하고, 클래식 빈티지 스타일이 재주목받는 등의 흐름 속에서 변화가 일어나고 있다. 이에 따라 셀럽과 인플루언서들이 빈티지 폴로 아이템으로 스타일링을 선보여 대중의 관심을 끌고 있다.

중고 시장과 리세일 플랫폼의 성장으로 디지털 플랫폼 Grailed, Vestiaire Collective, The RealReal 등 에서 폴로의 클래식 아이템이 희소성을 가진 빈티지 제품으로 여겨지며 인기를 얻고 있다. 폴로는 과거 히트 아이템을 복각하거나 빈티지에서 영감을 받은 콜렉션을 선보이며 클래식과 현대를 연결하려고 노력하고 있다.

이런 흐름을 바탕으로 브랜드가 아이코닉 제품을 재해석하고 현대적인 마케팅을 병행한다면, 빈티지 유행을 넘어 지속적인 성공을 거둘 가능성이 높다. 랄프 로렌의 철학인 입기 편한 클래식한 옷은 다시 도약할 것이다. 그의 낙관적인 성공 철학은 새로운 세대와 만나 지속 가능한 스타일로 자리 잡을 것이다.

랄프 로렌은 1939년 미국 뉴욕 브롱크스에서 유대인 이민자 가정의 셋째로 태어났다. 고등학교 졸업 후에는 야간 학교에 입학해 경영학을 배웠고, 수업이 없는 낮에는 브룩스 브라더스에서 세일즈 업무를 맡으며 패션 경력을 쌓았다.

1967년 보 브러멜에서 근무하며 넥타이 디자인을 시작했고, 이를 폴로 브랜드로 판매하며 성공을 거뒀다.

1968년 폴로 라인을 출시하며 상류층 라이프 스타일을 상징하는 브랜드를 구축했다.

1970년 랄프 로렌은 남성복 디자인으로 코티 어워즈를 수상한 뒤 여성 정장 라인을 선보이며 클래식 스타일을 확장했다. 1972년에는 24가지 색상의 반소매 면 셔츠를 출시하며, 폴로 로고가 새겨진 셔츠를 브랜드의 상징으로 자리 잡게 했다.

1974년 영화 〈위대한 개츠비 The Great Gatsby 〉, 〈더 와일드 파티 The Wild Party 〉, 〈애니 홀 Annie Hall 〉 등의 영화에서 의상을 제작 주목받았고, 1978년에는 남녀 향수를 동시에 출시한 첫 디자이너로 기록되었다.

1986년 뉴욕 매디슨 애비뉴의 라인랜더 맨션에 본사를 설립했다. 1990년대 중반 골드만 삭스가 지분을 매입하며, 1997년 폴로 랄프 로렌은 뉴욕 증권거래소에 상장되었다. 1980−90년대, 폴로는 미국과 해외에서 부티크를 열며 급격히 성장했다.

2015년 기준, 로렌은 60억 달러 이상의 개인 자산을 보유하며 세계에서 가장 부유한 인물 중 하나로 인정받았다. 같은 해, 주가 하락 속에 CEO 자리에서 물러났지만, 여전히 회장 겸 최고 크리에이티브 책임자로 회사 운영에 관여하고 있다.

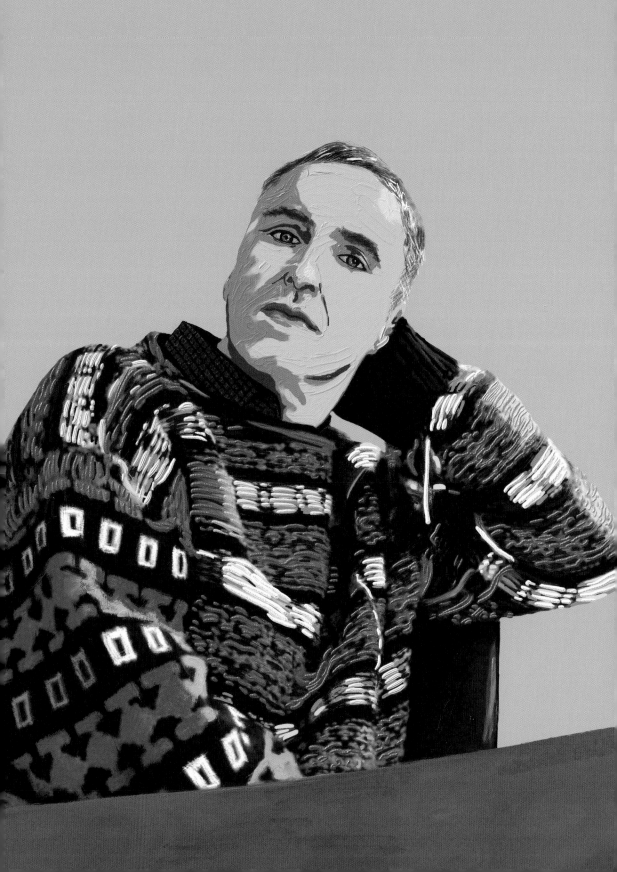

Raf Simons

라프 시몬스

그는 슬림한 테일러링, 비주류 청년 문화의 감성,
어색하고 내성적인 젊은 남성을 위한 패션을 선보였다.
10대 하위문화의 에너지와 개성에 클래식한 재단 기술을 더한 그의 스타일은
자신감 있는 아웃사이더를 위한 것이었다.

캘빈 클라인에서 선보였던
소방관 제복을 연상시키는 재킷은
미국 노동자의 유니폼도
럭셔리 패션이 될 수 있음을
상징적으로 보여준다

CALVIN KLEIN
Fireman Jacket
by Raf Simons

단정한 이목구비와 차분한 분위기, 생각에 잠긴 듯한 표정, 패션쇼 피날레에서 조심스럽게 인사하는 모습은 사려 깊고 내성적인 인상을 준다. 라프 시몬스의 조용하고 신중해 보이는 태도는 우리가 가진 선입견인 벨기에 특유의 지적인 디자이너 이미지에 부합한다. 앤트워프 식스의 뒤를 잇는 라프 시몬스는 아이러니하게도 로열 아카데미 출신이 아니며, 패션 전공자도 아니다.

라프 시몬스는 벨기에의 작은 마을에서 자라 예술을 접할 기회가 없었고, 패션이 무엇인지도 모르는 환경에서 성장했다고 한다. 청소년 시절, 단지 좋아하는 밴드의 스티커를 옷에 붙이고 다니는 것만으로도 눈총을 받는 시골에서 어린 시절을 보냈다. 어린 라프 시몬스가 접할 수 있는 유일한 문화는 '음악'뿐이었다고 한다. 그러던 중 앤트워프 식스의 멤버인 월터 반 베이렌동크의 디자인 스튜디오에서 인턴십을 하게 되었고, 1991년 마르지엘라의 전설적인 '올 화이트 쇼 All White Show'를 직접 보고 큰 충격을 받았다. 이 경험은 시몬스가 패션 디자인으로 전향하게 된 계기가 되었다. 그는 결국 27세의 나이에 자신의 브랜드인 라프 시몬스를 론칭한다.

지아니 베르사체와 조르지오 아르마니는 근육질의 남성상을 주류로 내세웠으나 라프 시몬스는 전혀 다른 방향을 제시했다. 슬림한 테일러링, 비주류 청년 문화의 감성, 어색하고 내성적인 젊은 남성을 위한 패션을 선보인 것이다. 10대 하위문화의 에너지와 개성에 클래식한 재단 기술을 더한 그의 스타일은 자신감 있는 아웃사이더를 위한 것이었다. 라프 시몬스의 디자인은 종종 젊은 세대의 불안과 열정을 대변하는데, 이는 그의 감수성과 깊은 공감을 반영한 결과이다.

서브컬처와 음악은 항상 이 브랜드의 핵심 요소였고, 그래서인지 그의 디자인은 많은 음악인들에게 사랑받았다. 라프 시몬스의 스타일은 1990년대 중반 헬무트 랭과 함께 남성복 패션의 흐름을 바꾼 중요한 요소가 되었다.

라프 시몬스의 질 샌더, 라프 시몬스 디올, 라프 시몬스의 캘빈 클라인에는 공통점이 있다. 지쳐 있던 브랜드에 활기를 불어넣어 재건의 기회를

제공했다는 점이다. 럭셔리 브랜드를 되살리는 '패션계의 응급 구조사'
로 불릴 만큼 그는 여러 글로벌 패션 하우스에서 강렬한 영향력을 행사
했다.

질 샌더를 이끌 때는 브랜드의 미니멀리즘 철학을 유지하면서도 새로운
감각을 더했다. 여성복 경험이 전혀 없었음에도 말이다. 그는 새로운 컬
러와 간결한 실루엣을 통해 자신이 질 샌더의 뒤를 이을 디자이너임을
세계에 알렸다. 라프 시몬스가 디올에서 선보인 우아하고 모던한 디자인
은 존 갈리아노의 화려함에 지친 소비자들에게 진정한 우아함이 무엇인
지 보여주었다. 라프 시몬스의 캘빈 클라인은 "미국 문화를 이렇게 젊고
지적으로 표현할 수도 있구나."라는 생각을 들게 했다. 이를 통해 캘빈
클라인이 상업적인 브랜드의 한계를 넘어설 수 있음을 증명했다.

또한, 프라다에서 공동 크리에이티브 디렉터로 활약하며 프라다의 매력
을 끊임없이 유지하는 데 결정적인 역할을 하고 있다. 라프 시몬스는 프라
다의 전통적 유산을 유지하면서도 자신만의 강점인 유스 컬처, 실험적 디
자인, 미니멀리즘을 프라다의 아이덴티티에 융합했다. 아쉽게도 2023년
그는 자신의 브랜드인 라프 시몬스를 종료했다. 그러나 앞으로 그 브랜
드와 비슷한 철학을 담은 새로운 프로젝트 혹은 협업을 선보일 가능성이
있어 기대가 된다. 그리고 프라다를 통해 젊고 현대적인 감각을 선보이
며 앞으로도 패션계에 중요한 영향을 미칠 것이다.

라프 시몬스는 1968년 1월 12일 벨기에 네르펠트에서 태어났다. 1991년 루카예술대학 산업 디자인과를 졸업했고, 갤러리 및 개인 인테리어를 위한 가구 디자이너로 활동을 시작했다.

1995년 독학으로 남성복 디자이너가 되었고, 자신의 브랜드 라프 시몬스을 론칭했다.

1999 S/S 및 F/W 시즌에 루포 리서치를 위한 남성복을 디자인했다.

2000년 6월 이탈리아 피렌체 보볼리 정원에서 열린 패션·예술 행사 '라프 시몬스 1995–2005 Raf Simons 1995-2005 '에서 자신의 첫 10년을 기념했다. 7월부터 2012년 2월까지 남성복을 비롯해 여성복의 영역까지 아우르는 질 샌더의 크리에이티브 디렉터로 활동했다.

2011년 4월 이에르 국제 패션 및 사진 페스티벌에서 패션 심사위원회 의장을 맡았다. 7월, 메르세데스—벤츠의 후원으로 베를린에서 열린 3일간의 다학제적 행사 '트랜스미션 1' 을 기획했다.

2012년 4월, 크리스찬 디올의 여성 오트 쿠튀르, 레디 투 웨어 및 액세서리 컬렉션의 크리에이티브 디렉터로 임명되었다. 같은 해 7월에 첫 오트 쿠튀르 컬렉션을 선보였다.

2016년 8월부터 2018년 12월까지 캘빈 클라인의 최고 크리에이티브 책임자로 활동했다.

2017년 6월 4일, CFDA에서 캘빈 클라인에서의 작업으로 올해의 남성복 디자이너상과 여성복 디자이너상을 동시에 수상했다. 6월 13일, 플랑드르 정부 문화청에서 수여하는 플랑드르 문화상에서 일반 문화 공로상을 받았다.

2018년 CFDA에서 2년 연속으로 올해의 여성복 디자이너 상을 수상했고, 2020년 4월 2일, 프라다의 공동 크리에이티브 디렉터로 합류했다.

2021년 9월 24일 미우치아 프라다와 공동으로 디자인한 첫 프라다 컬렉션 2021 S/S 여성복 컬렉션을 디지털 형식으로 발표했다.

2023 S/S 컬렉션은 지난 27년간의 놀라운 여정을 마무리하는 컬렉션이자, 라프 시몬스 브랜드의 마지막을 알리는 작품이었다.

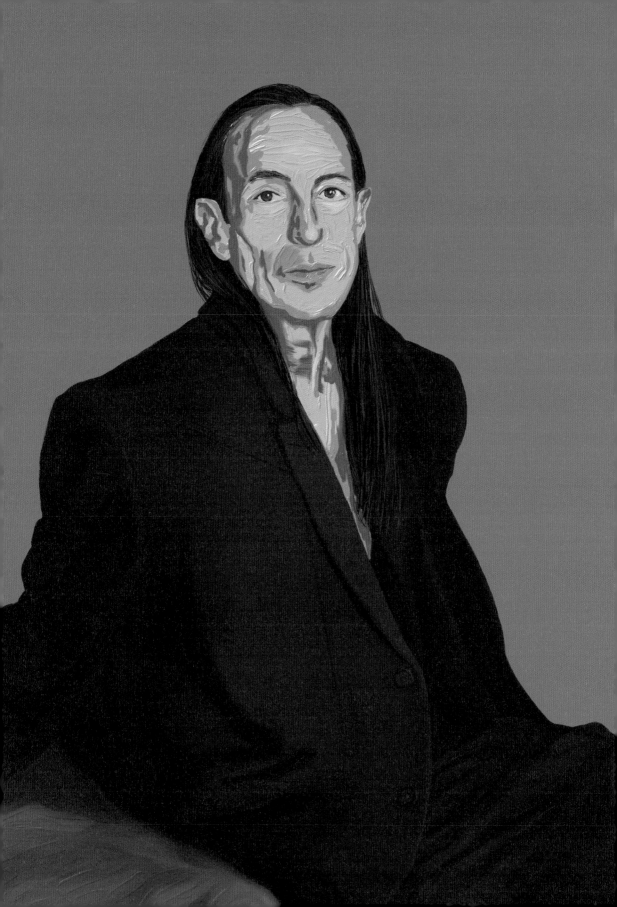

Rick Owens

릭 오웬스

"올바른 장소에서, 올바른 사람들과, 올바른 시간에 함께할 수 있었던 건
순전히 운이 따라준 덕분입니다."

릭 오웬스의 대표 디자인으로 손꼽히는
워싱된 가죽 재킷은
매우 부드럽고 얇은 가죽 소재로 만들어졌으며,
소매 아래와 옆선에는
골지 패널이 패치되어 있다

RICK OWENS
Leather Biker Jacket

치렁치렁한 머리카락이 미친 듯이 휘날리는 남성 토르소가 쇼윈도에 매달린 걸 본 적 있다. 도산공원의 릭 오웬스 플래그십 스토어에 비치된 이 토르소는 릭 오웬스 본인을 본떠 만든 밀랍 조형물이었다. 점심시간에 잠깐 바람을 쐬러 나갔다가 플래그십 스토어를 방문했는데, 그 장면을 보고 깜짝 놀랐던 기억이 난다. 맑은 봄날이었음에도 불구하고 어딘가 으스스했던 분위기가 여전히 선명하게 기억난다. 정말 괴짜라는 생각이 들었다. 자신의 플래그십 스토어에 어떻게 저런 흉물스러운 것을 비치했을까 궁금했다. 나중에 이 조형물에 관한 인터뷰를 듣고 나서야 흉물스러워 보이게 한 게 그의 의도였다는 사실을 알게 되었다. 그런 면에서 그 의도는 참 잘 살린 것 같다.

서울 매장에서 본 조형물도 강렬했지만, 파리나 런던 매장에 전시된 밀랍 조형물은 훨씬 더 섬뜩한 모습이었다고 한다. 생각해 보면 도산공원에 있던 그 조형물은 우리의 정서를 조금 배려한 결과물이었을지도 모르겠다.

릭 오웬스가 레비용의 크리에이티브 디렉터로 활동하던 당시, 파리 팔레 로얄에 있는 매장을 방문했던 기억이 난다. 팔레 로얄의 고급스럽고 우아한 분위기는 다른 브랜드와 비교했을 때 독보적이었다. 레비용이 럭셔리 모피 브랜드이기도 했지만 릭 오웬스의 디자인 철학과 맞물려 마치 모피 장인의 아카이브이자 디자인 스튜디오 같은 무드를 자아냈다. 거칠고 야만스럽지만 예술성 짙은 매장이었다.

릭 오웬스는 패션계에 드리워진 엄격한 미의 기준을 흔드는 걸 즐긴다고 말했다. 그는 화려한 패션 세계와는 거리가 멀고, 오히려 어두운 분위기를 더 선호한다고 밝혔다. 또 우아함에 야만적인 요소를 더하는 스타일이 좋다고 덧붙였다.

릭 오웬스의 대표적인 디자인은 워싱된 가죽 재킷이다. 이 재킷은 매우 부드럽고 얇은 가죽 소재로 만들어졌으며, 소매 아래와 옆선에는 골지 패널이 패치되어 있다. 부드럽게 떨어지는 앞여밈은 기존의 가죽 제품들과는 확연히 다른 느낌을 준다. 몸에 딱 맞는 스타일이지만 신축성이 있어 편안하게 착용할 수 있었다.

릭 오웬스는 고급 소재를 다루는 방식에서도 독특한 접근법을 보여준다. 캐시미어를 다룰 때 올이 풀리도록 의도하고, 실크 시폰은 일부러 해지게 워싱하며, 가죽을 거칠게 워싱해 오히려 부드러운 질감을 만들어 낸다. 이런 방식은 단순히 거칠고 투박한 것이 아니라, 섬세하면서도 의도적으로 거칠게 다룬 쿨함이 돋보인다. 이는 여타 브랜드들이 고급 소재를 최대한 고급스럽게 표현하려는 것과는 정반대의 스타일이다.

그가 선보인 디자인은 그의 모습만큼이나 반항적이다. 해지고 부드러운 질감의 저지 톱, 가늘고 긴 소매의 섬세하고 얇은 골지 톱, 워싱된 실크로 바이어스 커팅된 롱스커트 등은 약 20년 전 큰 환호를 받았다. 지금도 내 옷장 한편에는 릭 오웬스의 부드러운 티셔츠와 롱드레스가 자리하고 있다.

마크 제이콥스나 할스턴처럼 화려한 패션계의 배경에서 성장한 인물이 아닌 점을 당당히 밝히는 릭 오웬스는 그래서 더욱 매력적으로 보인다. 그는 다른 디자이너들과 달리 자신의 패턴을 직접 만든다고 한다. 대학은 비싼 학비 때문에 중퇴했지만, 몇 년간 패턴사로 일하며 기술을 익혔다고 한다. 특히 한국 아줌마들과 함께 패턴을 배웠다는 인터뷰는 인상 깊다. 그는 로스엔젤레스에 위치한 명품 브랜드의 패턴을 복제하는 회사에서 일했는데, 하루 종일 베르사체 같은 명품 재킷의 패턴을 복사해 제작한 뒤 다시 환불해 버리는 방식으로 운영되던 곳이었다고 한다. 그는 그곳에서 단 한 시간만에 패턴을 복사할 수 있을 정도의 기술을 익혔고, 젊은 나이에 꽤 만족스러운 수입을 올릴 수 있었다고 회고했다. 그러나 거래처의 갑작스러운 파산을 계기로 "이제는 나만의 자아를 표현할 수 있는 일을 해야겠다."는 결심을 하게 되었다고 한다. 그는 패턴사로 일했던 경험이 자신의 기술을 연마하고 많은 것을 배울 수 있었던 소중한 시간이었다고 말했다.

릭 오웬스는 오랜 독서와 탐구, 그리고 자기 파괴의 시간을 거치며 창조적인 깨달음을 얻었다고 한다. 그는 자신의 성공을 당연하게 여기지 않았다. "올바른 장소에서, 올바른 사람들과, 올바른 시간에 함께할 수 있었던 건 순전히 운이 따라준 덕분입니다."라며 겸손하고 진솔하게 말하는 모습에서 인간적인 매력을 느낄 수 있었다.

릭 오웬스는 1962년 미국 포터빌에서 태어났다. 그는 오티스예술디자인대학교에서 2년간 공부한 후 중퇴하고, 로스앤젤레스 트레이드−테크니컬 컬리지에서 드레이핑과 패턴 제작 기술을 익혔다. 이후 1994년 자신의 이름을 건 브랜드를 설립하며 본격적으로 디자이너의 길을 걷기 시작했다.

2001년 브랜드를 국제적으로 확장하기 위해 이탈리아의 에코 보치 아쏘챠티 Eco Bocci Associati 와 협력하여 생산 기반을 이탈리아로 옮겼다. 같은 해, 모델 케이트 모스가 코린 데이의 화보 촬영에서 그의 가죽 재킷을 착용하며 화제를 모았다.

2002년에는 뉴욕패션위크에서 자신의 컬렉션을 처음으로 선보였으며, 이 쇼는 안나 윈투어와 「보그 VOGUE 」의 전폭적인 지지를 받았다. 「보그」는 그를 당시 가장 주목할 만한 신예 디자이너 중 한 명으로 소개하며 그의 위상을 높였다.

2003년 릭 오웬스는 1723년에 설립된 프랑스 모피 회사 레비용의 크리에이티브 디렉터로 임명되었고, 이에 따라 파리로 거처를 옮겼다.

2005년 7월에는 첫 번째 가구 컬렉션을 선보였다. 이 가구들은 이후 파리현대미술관과 로스앤젤레스현대미술관에서 전시되며 큰 주목을 받았다.

2006년 파리에 첫 번째 플래그십 스토어를 열었고, 이후 런던, 밀라노, 홍콩, 도쿄, 서울, 뉴욕, 마이애미, 로스앤젤레스 등 전 세계 주요 도시에 매장을 확장하며 글로벌 브랜드로 자리 잡았다.

2017년 릭 오웬스는 CFDA로부터 평생 공로상을 수상하며 디자이너로서 그의 오랜 업적과 공로를 인정받았다.

Rei Kawakubo

레이 가와쿠보

그녀는 자신의 일에 특별한 계기나 깨달음이 있었다기보다는,
단지 독립적으로 일하며 생계를 꾸리기 위해
일을 시작했을 뿐이라고 솔직하게 말한다.

꼼데 가르송의 하트 로고는
심플한 셔츠, 스웨터, 스니커즈 등에 사용되는데,
이 로고 자체가 강력한
패션 아이템으로 인식된다

COMME DES GARCONS
Stripe Long-sleeve T-shirt

눈이 있는 하트 로고로 유명한 꼼데 가르송은 독창적인 로고 플레이를 통해 상업적 성공을 거둔 브랜드로 손꼽힌다. 꼼데 가르송이라는 전위적인 브랜드가 대중 친화적 브랜드로 인식되기까지 하트 로고는 굉장히 중요한 역할을 했다. 브랜드를 론칭한다면 이런 상징적인 로고를 만드는 것이 누구나의 꿈이자 과제일 것이다. 꼼데 가르송의 하트 로고는 심플한 셔츠, 스웨터, 스니커즈 등에 사용되는데, 이 로고 자체가 강력한 패션 아이템으로 인식된다. 꼼데 가르송이라는 브랜드 명은 프랑수아즈 아르디의 「모든 소년들과 소녀들 Tous les garçons et les filles 」이라는 노래 가사에서 영감을 받은 것으로, '소년들처럼 Comme des Garçons '이라는 의미가 있다.

레이 가와쿠보는 패션계에서 고차원적인 디자이너로 평가받는 동시에 매우 성공적인 사업가이기도 하다. 그녀는 게이오대학교에서 미술과 문학을 전공한 뒤 잡지 스타일리스트로 일했는데, 촬영에 적합한 옷을 찾을 수 없어 애를 먹은 적이 많았다고 한다. 그때부터 스스로 옷을 만들기 시작해 27세에 꼼데 가르송을 만들었다. 반응은 가히 폭발적이었고, 10년 만에 일본에서 100개 이상의 매장을 운영하게 된다.

엄격하고, 반反 패션적이며, 때로는 해체주의적 스타일의 의상으로 유명세를 타기 시작했다. 가와쿠보는 여성복을 남성복처럼 활동적이고 편안한 옷으로 디자인하는 데 전념했다. 이러한 이유로 그녀는 하이힐을 디자인하지 않았으며, 런웨이의 모델들에게 하이힐을 신기지 않았다. 그녀의 의상은 남성을 매료시키기 위한 것이 아니라 독립적인 여성을 위한 것이었다. 이러한 점에서 레이 가와쿠보는 자신이 원하든 원하지 않든 급진적인 디자이너이자 현대 패션의 페미니스트 영웅으로 평가받는다.

가와쿠보의 의상은 때때로 지나치게 추상적이고 독특하여 실제로 착용하기 어려운 경우도 많다. 그 대표적인 사례로 1997 S/S 컬렉션 드레스 미트바디, 바디 미트 드레스 Dress Meets Body, Body Meets Dress 를 들 수 있다. 이 컬렉션은 옷에 패딩을 추가해 몸의 비율을 왜곡시키는 형태를 제시했다. 이는 옷을 단순한 기능적 대상이 아닌, 기존의 미와 형태에 대한 개념을 해체하는 존재로 바라본다. 패션의 미래를 탐구하는 데 있어 강렬한 비전을 제시한 것이다.

꼼데 가르송은 2002년 하트 로고로 유명한 스트리트웨어 컬렉션 플레이 Play, 2008년 H&M을 위한 특별 라인, 2009년 과거 베스트셀러를 저렴하게 제공한 블랙 Black 등 상업적인 접근도 시도했다. 나이키와의 협업, 향수 사업 등 다양한 브랜드를 성공적으로 론칭했으며, 2004년 도버 스트리트 마켓을 선보이며 예술과 패션의 새로운 경계를 열었다. 이 공간은 노출 콘크리트, 팝업 아티스트 협업, 게릴라 이벤트 등으로 패션계에서 10년 이상 앞선 시도로 평가받았다. 도버 스트리트 마켓은 여전히 세계 주요 도시에서 감각적인 장소 중 하나로 손꼽힌다.

레이 가와쿠보는 과묵하고 엄숙한 태도로 인해 비평가들의 끊임없는 관심을 받아왔다. 그녀는 작품 자체가 모든 것을 말해주어야 한다고 믿기에 자신의 작업에 대해 말하는 것을 삼간다. 가와쿠보의 작업은 단순한 의류 디자인을 넘어선 예술적 실험으로, 패션계에서 가장 독특하고 혁신적인 것으로 평가받는다. 경이로운 점은 그녀가 이러한 예술적 독창성과 사업적 성공을 완벽하게 균형 잡아 유지한다는 것이다. 예술과 상업의 경계를 과감히 넘나들며 이를 조화롭게 결합한 디자이너는 과거에도, 현재에도 가와쿠보 외에는 거의 찾아보기 어렵다.

레이 가와쿠보에게 자신을 어떻게 정의하느냐고 물으면, 예술가나 패션 디자이너 대신 놀랍게도 '사업가'라고 답한다. 그녀는 자신의 일에 특별한 계기나 깨달음이 있었다기보다는 단지 독립적으로 일하며 생계를 꾸리기 위해 일을 시작했을 뿐이라고 솔직하게 말한다. 대신 평범함에 저항하고 아첨에 반대하는 '펑크 정신'에 깊이 빠져 있으며, 창작하는 모든 컬렉션에 펑크 정신을 담고 있다고 한다. 이처럼 그녀는 하이패션과 예술에 대해 허영심 없이 새로운 시각을 제시하며 창작을 이어가고 있다.

레이 가와쿠보는 1942년 10월 11일 일본 도쿄에서 태어났다. 게이오대학교에서 문학과 예술을 전공했으며, 졸업 후에는 섬유 회사에서 일했다. 1967년부터는 프리랜서 스타일리스트로 활동하기 시작한다.

1969년 가와쿠보는 꼼데 가르송이라는 이름으로 자신의 디자인을 도쿄의 여러 상점에 판매하기 시작했다.

1973년 브랜드의 인기를 바탕으로 회사를 설립했다.1975년 도쿄에 첫 매장을 열었다.

1978년 남성복 라인 옴므 꼼데 가르송을 추가했다.

1980년 가와쿠보는 파리로 거처를 옮겼으며, 1981년 첫 패션쇼를 선보였다.

1981년 컬렉션에서 찢어지고 구겨지며 마감 처리가 되지 않은 의상이 등장했는데, 당시 패션 비평가들은 이를 '히로시마 시크'라 칭하며 주목했다.

1986년 파리 퐁피두센터에서 열린 '모드와 사진 Mode et Photo ' 전에 전시되었다.

1988년부터 1991년까지 아이디어를 이미지와 텍스트로 표현한 「식스 Six 」 매거진을 격년으로 발행했다. 이 매거진은 여섯 번째 감각을 주제로 한 카탈로그 형태로 제작되었다.

1991년 샴페인 브랜드인 비우브 클리코에서 여성 기업가의 정신을 기려 수여하는 올해의 비즈니스우먼 상을 수상했다.

1993년 그녀는 프랑스 정부로부터 예술문화훈장 슈발리에를 수훈했다.

2001년 앤트워프에서 열린 '모드 2001 랜디드 Mode 2001 Landed ' 전시에 참여했다.

2004년 프랑스 정부로부터 국가공로훈장 오피시에를 수훈했다. 2008년 H&M을 위한 독점 컬렉션을 디자인했다.

2014 S/S 컬렉션에서 의도적으로 옷을 만들지 않으려는 시도를 했다. '옷이라는 개념 자체를 깨뜨리겠다.'는 주제로 작업을 시작했다.

Manolo Blahnik

마놀로 블라닉

"품위를 유지하고, 옷을 잘 입고, 사람들에게 친절하면 됩니다.
그렇게 살면 삶의 교훈은 따로 필요 없습니다."

구두를 신었을 때
살짝 드러나는 발가락의 윗부분은
은근한 섹시함을 자아낸다

MANOLO BLAHNIK
Suede Slingback Pumps

미국 드라마 〈섹스 앤 더 시티 Sex And The City 〉의 캐리 브래드쇼가 가장 사랑하는 브랜드는 마놀로 블라닉이다. 이 드라마의 인기는 전 세계적인 광풍이어서 여자 주인공들이 입고, 먹고, 다니는 모든 것이 화제가 되었다. 그중에서도 가장 많은 수혜를 본 브랜드가 바로 마놀로 블라닉이었다. 드라마의 여러 에피소드에서 마놀로 블라닉이 등장하는데, 캐리는 경제적으로 여유롭지 않음에도 이 브랜드의 구두를 사기 위해 돈을 아끼지 않는다. 마놀로 블라닉와 함께 파티에 간다며 하이힐을 마치 살아 있는 존재처럼 표현하기도 한다. 뉴욕 뒷골목에서 강도에게 마놀로 블라닉을 뺏기기도 하는데, 이는 강도조차 이 구두를 알아볼 만큼 마놀로 블라닉이 유명하다는 사실을 은연중에 드러낸다. 드라마 속 캐리에게 마놀로 블라닉은 단순한 신발이 아니라, 자유와 사랑, 여성성, 그리고 삶의 작은 사치를 상징하는 존재였던 것이다.

이 드라마를 볼 당시, 이제 막 성인이 된 나 역시 마놀로 블라닉을 꼭 신어보고 싶었다. 용돈을 모아 한 켤레를 사서 신은 뒤 정말 신이 나서 여기저기 뛰어다녔다. 과장처럼 들릴 수 있지만 마치 신발을 안 신은 것처럼 가벼웠고, 다리도 길어보였으며, 내 발등과 발가락이 가장 예쁘게 보이는 것만 같았다. 이때부터 나는 좋은 구두가 갖춰야 할 덕목을 스스로 깨닫게 되었다. 부드럽고 품질 좋은 소재, 가볍고 땀 흡수가 잘되는 가죽 밑창, 그리고 세련된 디자인이 바로 그것이다.

하이힐을 구매할 때 내가 가장 중요하게 생각하는 건 굽의 높이가 아니라 발등의 파임이다. 이는 변하지 않는 나만의 기준이다. '토 클리비지 toe cleavage '는 구두의 컷팅 라인으로 인해 발가락의 윗부분이 살짝 드러나는 상태를 가리키는 패션 용어다. 이 섬세한 디테일이야말로 구두의 섹시함을 결정짓는 핵심 요소다. 구두를 신었을 때 살짝 드러나는 발가락의 윗부분은 은근한 섹시함을 자아낸다. 마놀로 블라닉은 이 점에 대해 연구하며, 섹시함의 기준을 두 번째 발가락 사이 홈까지라고 정의했다. 그의 인터뷰를 보고 나는 무릎을 치며 깊이 공감했었다.

이외에도 구두의 옆면을 얼마나 잘라내야 되는지, 발에서 벗어나지 않도

록 하는 최고의 라인을 어떻게 만드는지 정확히 알고 있다고 말했다. 힐이 아무리 높아도 안정감을 줘야하기 때문에 마놀로 블라닉은 직접 힐을 조각한다고 한다. 이런 얘기만 들어도 마놀로 블라닉의 섬세함과 정교함이 어떠할지 상상이 간다. 80대 백발의 멋쟁이 신사인 마놀로 블라닉은 아직까지도 디자인을 하며 이탈리아 공장에서 샘플을 손수 제작하고 있다. 그의 트레이트 마크인 흰 실험용 가운을 입고, 가슴 주머니에 실크 손수건을 꽂은 채 꼼꼼하고 열정적인 모습으로 말이다.

마놀로 블라닉은 슈즈만큼이나 옷을 잘 입는 디자이너로 유명하다. 둥근 뿔테 안경, 은은한 파스텔에서 대담한 체크까지 다양한 슈트를 즐겨 입고, 여기에 행커칩이나 컬러풀한 스카프까지 더해 패셔너블하고 사랑스러운 신사의 모습을 보여준다. 그의 스타일은 안나 윈투어의 보브 헤어 스타일과 칼 라거펠트의 장갑처럼 아이코닉하다. 다만, 그는 "마음은 사치스럽지만, 지나친 소비는 하지 않는다."고 말한다. 그의 옷장에는 무려 40년 동안 입은 옷도 있다고 전해진다.

그는 품위를 유지하고, 옷을 잘 입고, 사람들에게 친절하면 된다며, 그렇게 살면 삶의 교훈은 따로 필요 없다고 전했다. 이 심플한 문장이 내 마음 깊이 와닿았다. 비록 마놀로 블라닉만큼 위대한 디자이너가 되기는 힘들겠지만, 그와 같은 마음으로는 살아갈 수 있겠다는 생각이 든다.

마놀로 블라닉은 1942년 체코 출신 아버지와 스페인 출신 어머니 사이에서 태어났다. 부유한 환경에서 자랐으며, 어린 시절 어머니의 영향으로 신발에 많은 관심을 가지게 되었다고 한다. 부모님의 희망으로 제네바대학교에서 국제법을 공부하기 시작했지만 문학으로 전공을 바꾸며 새로운 길을 택했다. 이후 파리에서 미술과 무대 디자인을 배우고, 런던으로 이주해 패션 부티크와 잡지사에서 다양한 일을 하며 경력을 쌓았다. 이런 경험들은 그의 독창적인 신발 디자인 세계를 여는 밑거름이 됐다.

1970년 「보그 VOGUE 」편집장 다이애나 브릴랜드의 권유로 신발 디자인을 시작했다.

1972년 첫 컬렉션을 발표하며 독창적인 디자인으로 찬사를 받았다.

1973년 첫 번째 부티크를 열었다.

1974년 배우 안젤리카 휴스턴과 함께 「보그 브리티시 VOGUE British 」 표지에 등장하며 국제적인 주목을 받았다.

1980−90년대 그의 신발이 〈스튜디오 54 Studio 54 〉, 〈섹스 앤 더 시티 Sex and the city 〉등의 매체를 통해 큰 인기를 얻으며 더욱 널리 알려졌다.

2003년 런던디자인뮤지엄에서 전시를 열며 신발 디자이너로서의 예술적 성과를 인정받았다.

2006년 영화 〈마리 앙투아네트 Marie Antoinette 〉의 신발을 디자인하며 다시 한번 주목받았다.

2000년대 이후 책과 다큐멘터리를 통해 자신의 작품 세계를 소개하며 명성을 이어갔다.

현재 존 갈리아노, 캘빈 클라인, 이브 생 로랑 등과 협업하며 패션계에서 독보적인 위치를 확립했다. 그는 직접 프로토타입을 제작하는 방식을 고수하며 장인 정신을 지켜오고 있다.

Maria Grazia Chiuri

마리아 그라치아 키우리

"여성의 노동이 저평가되지 않아야 합니다."

디올 컬렉션에서 선보인 이 티셔츠는
패션을 통해 페미니즘을 대중적으로 알린
대표적인 사례로 평가받는다

WE
SHOULD
ALL BE
FEMINISTS

CHRISTIAN DIOR
We Should All Be Feminists T-Shirt
by Maria Grazia Chiuri

디올이 1946년 창립된 이후 크리에이티브 디렉터 자리를 거쳐 간 인물들은 모두 남성이었다. 이브 생 로랑, 마크 보앙, 지안프랑코 페레, 존 갈리아노, 그리고 라프 시몬스까지, 디올은 줄곧 가부장제의 중심에 있던 브랜드였다. 그러던 2016년 7월, 70년 역사상 처음으로 마리아 그라치아 키우리가 디올의 크리에이티브 디렉터 자리에 올랐다.

마리아 그라치아 키우리는 크리스챤 디올, 이브 생 로랑, 존 갈리아노 같은 거장들의 뒤를 잇는 일이 결코 쉽지 않음을 잘 알고 있었다. 그러나 변하지 않는 유산과 브랜드에 얽매여 있으면 앞으로 나아갈 수 없다는 것 역시 잘 알았다. 또한, 역사를 존중하면서도 브랜드를 어떻게 강조하고 발전시킬지를 고민해야 한다며 소신을 밝혔다. 현재 그녀는 패션계에서 카리스마를 가진 대표적 인물로 평가받는다. 더불어, 주디 시카고부터 시몬 드 보부아르까지 폭넓은 문화적 참고자료를 활용해 지적 요소를 가미하는 능력을 지닌 보기 드문 디자이너다. 뉴욕 타임스의 비평가 바네사 프리드먼은 최근 키우리를 두고 '대형 프랑스 패션 브랜드를 이끄는 디자이너 중 가장 은밀하게 정치적이며, 심지어 급진적'이라고 평가했다.

키우리는 손대는 브랜드마다 폭발적인 성장을 이끄는 것으로 유명하다. 피에르파올로 피치올리와 함께 발렌티노의 공동 크리에이티브 디렉터로 활동하며 록스터드 Rockstud 컬렉션을 탄생시켜 브랜드의 성공을 이끌었다. 록스터드 슈즈는 드레스나 팬츠 아래 강렬한 포인트를 주며 당시 엄청난 인기를 끌었다. 록스터드 백 역시 트렌디하면서도 세련된 디자인으로 2010년대 럭셔리 백 시장에서 강력한 존재감을 나타냈다. 록스터드 컬렉션은 발렌티노의 브랜드 이미지를 젊고 트렌디하게 변화시키는 데 중요한 역할을 했으며, 매출을 크게 상승시켜 발렌티노를 전통적인 쿠튀르 브랜드에서 현대적인 럭셔리 브랜드로 변모시키는 데 기여했다.

일반 소비자들은 디올에 오면, 오트 쿠튀르 의상보다 메이크업, 주얼리, 향수, 그리고 핸드백을 주로 구매한다. 이러한 흐름을 증명하듯 1999년에 존 갈리아노가 처음 디자인한 디올 새들 백을 키우리가 현대적인 감

각으로 재해석했는데, 해당 제품이 공전의 히트를 쳤다. 이후 디올의 다양한 핸드백이 패션 필수 아이템으로 자리 잡았다.

마리아 그라치아 키우리는 스스로 '페미니스트'라고 당당하게 선언한 디자이너다. 그녀가 그리는 디올의 여성상 속에는 이브닝드레스와 스틸레토를 신은 여성도 있지만, 긴 소매 셔츠와 보이프렌드 진, 편한 플랫 슈즈를 신고 크로스백을 멘 여성이 더 크게 자리 잡고 있다. 그녀는 디올을 더 현대적이고 자연스럽게 입을 수 있는 브랜드로 만들었다. 또한, 나이와 체형에 상관없이 누구나 입을 수 있는 세련되고 우아한 디자인을 선보이며, 여성의 시각을 중심으로 한 패션을 추구했다.

디올 2017 S/S 컬렉션에서는 'We Should All Be Feminists 우리는 모두 페미니스트여야 한다'라는 문구가 적힌 티셔츠를 선보였다. 이 티셔츠는 패션을 통해 페미니즘을 대중적으로 알린 대표적인 사례로 평가받는다. 그녀는 남성 중심적인 패션 업계에서 여성 장인의 역할을 강조하며, 자수·퀼팅 같은 전통적인 수공예 기법의 가치를 알리고 있다. 이를 통해 "여성의 노동이 저평가되지 않아야 한다."는 메시지를 전한다. 그녀는 페미니즘을 단순한 유행이 아니라 꾸준히 지켜야 할 가치로 생각하며, 이를 다양한 컬렉션과 캠페인에 반영하고 있다. 또한, 패션쇼를 단순한 런웨이가 아니라 여성 아티스트, 디자이너, 장인들과 협업하는 무대로 만들었다.

마리아 그라치아 키우리는 요즘 패션 교육에서 가장 걱정되는 점으로, 젊은 세대가 패션의 예술적인 면만 강조하고 기술적인 부분을 소홀히 하는 경향을 꼽는다. 예를 들어 프랑스의 경우 창의적인 아이디어와 콘셉트는 중시하면서도, 손으로 직접 만드는 과정은 상대적으로 가볍게 여길 때가 많다. 그러나 패션은 실제로 입을 수 있는 옷을 만드는 일이며, 단순히 아이디어 스케치나 무드 보드만으로 컬렉션을 완성할 수는 없다. 미켈란젤로도 직접 대리석을 골라 조각했던 것처럼, 꿈을 꾸는 것도 중요하지만 현실적인 과정 역시 간과해서는 안 된다. 많은 이들이 크리에이티브 디렉터를 꿈꾸지만, 패션에는 디자인뿐만 아니라 이를 실제로 만들어 내는 기술도 반드시 필요하다고 그녀는 조언한다.

마리아 그라치아 키우리는 1964년 이탈리아 로마에서 태어났다. 재봉사였던 어머니로 인해 어린 시절부터 패션에 대한 꿈을 키웠다. 로마 유럽디자인학교에서 패션 디자인을 공부했다. 그녀의 작품은 미술사와 영화에 깊이 영향을 받았다.

1989년 펜디에서 핸드백 디자인을 시작했다.

1999년 발렌티노 액세서리 부문 총괄 책임자로 임명되었다. 발렌티노에서 록스터드백과 슈즈를 디자인하며 브랜드의 성공을 이끌었다.

2003년 레드 발렌티노 디퓨전 라인의 디자인을 맡았다.

2008년 피에르파올로 피치올리와 함께 발렌티노의 공동 크리에이티브 디렉터로 활동했다.

2015년 CFDA에서 국제 디자이너 상을 수상했으며, 발렌티노의 매출이 10억 달러를 달성했다.

2016년 7월 디올의 크리에이티브 디렉터로 임명되며, 오트 쿠튀르, 레디 투 웨어, 여성 액세서리를 총괄하는 최초의 여성 디렉터가 되었다.

2019년 7월 프랑스 정부로부터 레지옹 도뇌르 슈발리에를 수훈했다.

Martin Margiela

마틴 마르지엘라

"나를 주목해도 좋지만, 바라보는 것은 삼가 주세요."
유명해지는 것보다 익명으로 남기를 원했고,
패션계를 떠난 뒤에도 끊임없이 주목받는 이가 바로 마르지엘라다.

0부터 23까지 숫자가 적힌 라벨에
제품군에 따라 해당 숫자에
동그라미를 표시해 둔다

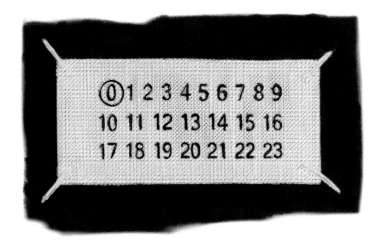

MAISON MARGIELA
Label

네 개의 실밥으로 라벨을 무심하게 달아놓은 마틴 마르지엘라의 옷을 세탁소에 맡길 때면 "원래 이런 옷이니 드라이클리닝만 깨끗하게 해 주세요." 라고 노파심에 라벨에 대해 말해둔다. 지나치게 친절한 세탁소 주인이 네 개의 실밥을 다 끊어버리고, 라벨을 깨끗하게 박아준 적이 있기 때문이다. "라벨에 이름도 없어서 잘라버리려 했는데, 이유가 있겠지 싶어 깨끗하게 다시 박아 넣었어요." 세탁소 주인이 자신 있게 라벨을 가리키며 한 말이다. 그래서 단골 세탁소를 찾는 이유가 생겼다.

이름도 없는 큼지막한 하얀 직사각형 라벨을 무심하게 네 개의 실밥으로 달아놓은 브랜드. 철저히 자신을 미디어에 노출하지 않으며 인터뷰나 공식 사진도 거부한 물론 몇몇 사진으로 그의 얼굴이 알려져 있긴 하다 마틴 마르지엘라의 메종 마르지엘라이다. 하얀 라벨만 있는 것은 아니며, 0부터 23까지 숫자가 적힌 라벨에 제품군에 따라 해당 숫자에 동그라미를 표시해 둔다. 예를 들어, 10번은 남성복, 22번은 신발, 13번은 오브제, 3번은 향수를 뜻한다. 어떻게 보면 명확하면서도 신비롭다. 오버사이즈 아우터, 안감이 드러난 재킷, 불에 탄 스커트, 뜯어지고 풀어진 스웨터처럼 해체주의적 디자인과 업사이클링, 과장된 실루엣의 패션은 오늘날에도 많이 볼 수 있다. 그리고 이 모든 뿌리는 마르지엘라에 있다.

그는 다른 디자이너들처럼 화려한 공간이나 권위있는 장소 대신 진흙투성이 공터, 폐역된 지하철, 묘지 같은 곳에서 패션쇼를 열었다. 얼굴을 가리고 걷는 모델들로 전통적인 패션 산업에 대한 파격을 선보인 마르지엘라는 패션계의 혁신 그 자체였다. 이름을 내세우기보다 옷 자체로 메시지를 전달하려는 철저한 태도가 그를 더욱 유명하게 만들었다. 인터뷰를 하지 않는 이유가 전략은 아니었다고 하나, 오늘날 기준으로 보면 마케팅 천재라는 표현도 가능할 것이다.

1988년에 자신의 브랜드 메종 마틴 마르지엘라를 설립했다. 그의 첫 번째 컬렉션은 즉각적인 반향을 일으켰으며, 그의 해체주의적 실루엣은 기존 패션 규범에 대한 도전으로 여겨지며 빠르게 사랑받기 시작했다. 당시 1980년대에 한창 유행했던 거대한 어깨라인을 거부하고, 테일러링이 돋보이는 좁

은 어깨라인을 만들어 냈다. 또한 신체 곡선을 연구한 실루엣과 과장된 오버사이즈 디자인 사이에서 균형을 찾으며, 색상, 구조 다트, 봉제선, 드러난 안감, 거친 솔기 , 트롱프뢰유 trompe l'oeil 같은 착시 기법에도 집중했다. 단순히 난해하고 해체적인 디자인이 아니라 전통적인 테일러링을 존중하면서도 새로운 실루엣을 탐구하는 것이 마르지엘라만의 고급스러움이었다.

그의 옷은 마치 실험실 연구자나 수술하는 외과 의사의 손길이 닿듯 조심스럽게 해체되어 예상치 못한 방식으로 재구성된다. 그리고 이렇게 만들어진 작품은 원래보다 더 나은 모습으로 태어난다. 실제로 마르지엘라와 그의 팀은 흰 가운을 입고 작업했으며, 매장의 직원들까지 모두 흰 가운을 입어 매장에 들어가면 실험실에 들어간 듯한 느낌을 주었다. 그래서인지 매장에서 옷을 살 때도 왠지 모르게 조심스러워진다.

1997년 그는 업계의 큰 주목을 받으며 보수적이고 클래식한 에르메스의 여성복 크리에이티브 디렉터로 임명되었다. 마르지엘라의 아방가르드한 스타일과 에르메스의 전통적인 이미지는 극명하게 대조되지만, 오히려 이 시기는 에르메스가 최고의 디자인을 선보였던 시기이기도 하다. 전통적인 가죽 제품과 럭셔리한 감각을 유지하면서 미니멀리즘과 해체주의를 세련되게 녹여낸 컬렉션은 지금도 회자되고 있다. 말아서 휴대할 수 있는 재킷, 칼라와 여밈 장식을 자유롭게 탈착할 수 있는 코트, 스트랩을 두 번 감아 착용하는 케이프 코드 Cape Cod 시계, 에르메스의 베스트셀러가 된 로장주 스카프 등 신선한 아이디어로 가득했다.

마르지엘라는 전설처럼 사라졌다가 2021년 10월 파리 FIAC에서 제노 X 갤러리를 통해 작품을 선보였고, 라파예트 안티시파시옹에서 개인전을 준비하는 등 예술가로서 새로운 활동을 시작했다. 남다른 패션 철학으로 선구자의 역할을 했던 그가 아티스트로서 활동을 이어가는 것은 어쩌면 자연스러운 흐름처럼 느껴진다.

"나를 주목해도 좋지만, 바라보는 것은 삼가 주세요."라고 말한 디자이너. 유명해지는 것보다 익명으로 남기를 원했고, 패션계를 떠난 뒤에도 끊임없

이 주목받는 이가 바로 마르지엘라다. 왜곡되고 상업화된 패션 시스템을 비판할 수 있는 능력은 다른 디자이너들이 흉내낼 수 없는 독보적인 행보였다. 이는 확고한 관점과 패션 철학이 여전히 강한 영향력을 유지하는 이유이기도 하다. 마케팅과 홍보가 패션의 본질보다 앞서는 시대에 이렇게 말할 수 있는 사람이 또 있을까? 철저히 자신을 감추면서도 보여주고 싶은 것들을 완전히 드러내는 디자이너, 그는 진정으로 패션을 사랑하는 자유로운 사람임이 분명하다.

마틴 마르지엘라는 1957년 4월 9일 벨기에에서 태어났다. 앤트워프 왕립예술학교를 졸업하고 장 폴 고티에 밑에서 경력을 시작했다. 훗날 고티에는 그의 재능이 뛰어나다는 것을 알고 있었으나 얼마나 대단한지는 미처 몰랐고, 자신은 그의 스승이 아니었으며 스승일 필요도 없었다고 말했다.

1980년 밀라노에서 프리랜서 디자이너로 활동했다.

1982년 앤트워프에서 프리랜서 패션 스타일리스트로 활동했다.

1985년 장 폴 고티에의 디자인 어시스턴트로 근무했다.

1988년 파리에서 자신의 이름을 딴 브랜드로 첫 주요 컬렉션을 발표했다.

1997년부터 2003년까지 에르메스 여성 컬렉션을 맡아 디자인했다.

2009년 마르지엘라는 자신의 브랜드에서 공식적으로 물러났다.

2018년 직접 예술 감독을 맡아 파리 장식미술박물관에서 6개월간 전시회를 열었다.

2021년 10월 갤러리 라파예트 기업과 협업하여 첫 번째 개인전을 열었으며, 이후 파리, 앤트워프, 베이징, 서울에서도 전시회를 개최했다.

Marc Jacobs

마크 제이콥스

"사람들은 새로움을 원하고, 그것을 새로운 사람에게서 찾고 싶어 합니다.
저는 더 이상 25세의 디자이너도, 그런지 컬렉션을 만들었던 사람도,
90년대의 문제아도 아니라는 것을 잘 알고 있습니다."

마크 제이콥스는
무라카미 다카시와의 협업으로
루이 비통의 브랜드 가치를
예술적 경지까지 끌어올렸다

LOUIS VUITTON X TAKASHI MURAKAMI
White Multicolour Monogram Keepall 45 Bag

마크 제이콥스는 2000년대를 대표하는 천재 디자이너다. 당시 그는 천재 디자이너, 스타 디자이너, 라이징 디자이너 등 다양한 수식어로 불렸다. 패션계의 주도권이 디자이너에게 집중되던 시기였기에 지금과는 다른 활기가 패션 시장을 지배했다. 디자이너가 새로운 스타일을 제안하면 소비자가 그 흐름을 따르는 시대였고, 패션 산업의 모든 시선이 디자이너에게 쏠리던 때였다.

마크 제이콥스는 1990년대 그런지룩의 선구자였다. 플란넬 셔츠, 찢어진 청바지, 박시한 스웨터, 전투화, 빈티지 티셔츠 같은 아이템은 젊음을 상징했으며, 내 유학 시절과 20대의 추억이기도 하다. 다소 반항적이면서도 여성스럽고, 캐주얼하면서도 쿠튀르적인 감각으로 마크 제이콥스는 큰 인기를 끌었다. 세일만 하면 달려가 구입했던 브랜드가 바로 마크 제이콥스였다. 특히 그의 구두 라인은 다양한 디자인과 색감, 독특한 셰이프로 매력적이었고, 쇼윈도에 진열될 때마다 용돈을 모아 구입했던 기억이 난다. 당시 킬힐이 유행이어서 10센티미터가 넘는 뾰족한 힐을 신고 파리의 돌길을 뛰어다니기도 했지만, 마크 제이콥스의 구두는 굽이 높음에도 불구하고 편안한 착화감을 자랑했다.

미국의 영화 감독 소피아 코폴라도 마크 제이콥스의 옷에 대한 애정을 언급한 바 있다. 그녀는 결혼식에서 입었던 드레스, 영화 홍보를 위해 입은 실크 캐미솔, 자신이 감독한 영화 속 스칼렛 요한슨이 착용한 셔츠 등 다양한 옷들을 기억했다.

마크 제이콥스는 2003년 봄 컬렉션에서는 라뒤레 Ladurée 마카롱에서 영감을 얻은 밝은 파스텔 색상의 드레스를 선보였다. 이는 영화 〈마리 앙투아네트 Marie Antoinett 〉의 화려한 파스텔톤 분위기를 형성하는 데 중요한 역할을 했다. 이러한 옷들은 인생의 특별한 순간뿐만 아니라 평범한 일상, 만났던 사람, 기쁨, 슬픔, 그리고 마크 제이콥스의 옷을 입으며 누렸던 모든 즐거움을 떠올리게 한다. 이러한 점만 보더라도 당시 세계적으로 주목받았던 마크 제이콥스의 영향력이 얼마나 대단했는지 새삼 실감할 수 있다.

마크 제이콥스 이전의 루이 비통은 그저 여행용 가방을 만드는 가죽 제품 브랜드에 불과했다. 이 브랜드를 세계에서 가장 가치 있는 패션 브랜드 중 하나로 탈바꿈시키는 데 기여한 인물이 바로 마크 제이콥스다. 그는 루이 비통에 합류하자마자 첫 여성복 라인을 선보였고, 2004년에는 남성복 라인도 출시했다. 그의 업적 중 가장 두드러지는 것은 아티스트들과의 협업이다. 스티븐 스프라우스를 비롯해 제프 쿤스, 리처드 프린스, 쿠사마 야요이, 무라카미 다카시 등과의 협업해 루이 비통의 브랜드 가치를 예술적 경지로 끌어올렸다.

오늘날 우리가 '혁신적'이라고 여기는 많은 패션 요소는 이미 마크 제이콥스가 시도한 것이다. 그는 이러한 작업을 통해 럭셔리의 개념을 현대화했으며, 루이 비통의 비즈니스를 무려 네 배 이상 성장시켰다. 또한 다운타운과 업타운, 젊음과 화려함, 거친 스트리트 감성을 하나로 융합한 새로운 비전을 제시했다.

당시는 성공한 디자이너 브랜드들이 세컨드 브랜드를 활발히 론칭하던 시기였다. 마크 제이콥스의 세컨드 브랜드인 '마크 바이 마크 제이콥스' 역시 큰 인기를 끌었다. 생동감 있는 컬러와 젊은 감각, 그리고 상대적으로 저렴한 가격 덕분에 세계적으로 큰 반향을 일으켰다. 비록 2015년에 세컨드 라인은 종료되었지만, 마크 제이콥스는 여전히 많은 디자이너에게 깊은 영향을 미치고 있다.

뛰어난 디자이너든 평범한 디자이너든 모두에게 자신만의 빛나는 순간이 있다. 그 순간이 어떤 이에게는 길게, 또 어떤 이에게는 찰나로 스쳐 지나갈 수 있으며, 마크 제이콥스는 이미 그 순간을 경험했다. 그는 "사람들은 새로움을 원하고, 그것을 새로운 사람에게서 찾고 싶어 합니다. 저는 더 이상 25세의 디자이너도, 그런지 컬렉션을 만들었던 사람도, 90년대의 문제도 아니라는 것을 잘 알고 있습니다."라고 말했다.

마크 제이콥스처럼 화려한 경력을 지닌 이도 결국 내려오는 순간을 겪고, 그로 인한 고통을 감내해야 한다. 큰 성공을 맛본 만큼 그 상실감은 더욱

뼈아플 수 있다. 사실 이는 창작자뿐만 아니라 우리 모두가 살아가며 겪는 인생과도 다르지 않다. 현재의 마크 제이콥스는 평온하고 수용적인 태도로 여전히 컬렉션을 만들 수 있다는 사실에 만족하는 듯하다. 그는 자신의 일을 계속할 수 있다는 것만으로도 충분히 행복해 보인다. 이미 지나가 버린 빛나는 순간도, 현재의 성숙한 경험도 그 자체로 아름답기 때문이다.

마크 제이콥스는 1963년 4월 9일 미국 뉴욕에서 태어났다. 7세에 아버지를 잃었고, 이후 어머니의 잦은 이혼과 재혼으로 이사를 반복하며 생활했다. 10대 무렵부터 친할머니와 함께 살며 뜨개질을 배웠고 패션 디자인에 대한 흥미를 키워나갔다.

1981년 제이콥스는 예술디자인고등학교를 졸업한 뒤 파슨스디자인스쿨에 입학했다.

1987년 CFDA 페리 엘리스 신진 디자이너 상을 최연소로 수상하며 주목받았다.

1988년 페리 엘리스 여성 디자인 부문 부사장으로 임명되었다.

1992년 발표한 획기적인 그런지 컬렉션으로 국제적으로 큰 반향을 일으켰으며, 1993년 제이콥스와 더피는 마크 제이콥스 인터내셔널 컴퍼니를 설립하고 시그니처 브랜드를 론칭했다.

1994년 시그니처 브랜드에서 남성복 라인을 처음으로 선보였고, 1997년 루이비통의 크리에이티브 디렉터로 임명되어 16년간 혁신을 이어갔다.

2001년 비교적 저렴한 라인의 마크 바이 마크 제이콥스 라인을 론칭했으며, 2003년 일본의 시각 예술가 다카시 무라카미와 협력하여 루이 비통의 아이 러브 모노그램 Eye Love Monogram 컬렉션을 제작했다. 이 컬렉션은 전통적인 베이지와 브라운 컬러의 모노그램 캔버스를 팝 아트 그래픽으로 대체해 비평가들의 찬사를 받았다.

2005년 아동복 라인 리틀 마크 제이콥스를 출시했으며, 2013년 자신의 브랜드에 집중하기 위해 루이 비통에서 물러났다.

2015년 마크 바이 마크 제이콥스 라인을 종료했으며, 2016년 CFDA로부터 올해의 여성복 디자이너 상을 수상했다.

Mary-Kate & Ashley Olsen

메리케이트 & 애슐리 올슨

"자신을 행복하게 만드는 것에 충실하세요.
그것이 항상 최고의 결과를 가져다줍니다."

펜데믹 이후
로고를 배제한 조용한 럭셔리가 유행하면서
더 로우는 세계적인 열풍을 일으켰다

THE ROW
Margaux Leather Tote Bag

올슨 자매 하면 가장 먼저 떠오르는 이미지는 수많은 파파라치 컷이다. 2000년대 최고의 패셔니스타로, 세상에서 가장 옷을 잘 입는 쌍둥이 자매로 불렸다. 10대 시절에는 그런지 히피룩의 아이콘이었지만, 20대에 접어들며 클래식하고 모던한 스타일로 변모했다. 작은 체구에서 나오는 장엄한 아우라는 점점 더 강렬해졌고, 결국 더 로우라는 놀라운 브랜드를 탄생시켰다.

더 로우는 군더더기 없는 깔끔한 디자인과 최고급 퀄리티를 자랑했지만, 그만큼 높은 가격대는 많은 이들을 놀라게 했다. 헐리우드의 사랑스러운 쌍둥이 자매가 론칭한 브랜드치고는 터무니없이 비싸다는 반응이 많았다. 게다가 오만할 정도로 절제된 기본 아이템들로 구성되어 있어 매력적이지만, 가격은 에르메스와 비슷했다. 물론 최고급 캐시미어, 실크, 가죽 등 최상의 천연 소재를 사용했기 때문일 수도 있겠으나, 헐리우드 유명인이라는 프리미엄까지 더해진 것인지 신생 브랜드로서는 상상할 수 없는 가격대였다. 그 당시에는 '과연 몇 년이나 버틸 수 있을까?'라며 의문을 품는 이들도 많았다. 하지만 시간이 지나면서 더 로우는 점점 더 많은 사람을 매료시켰고, 결국 나 역시 로스앤젤레스의 플래그십 스토어를 직접 방문하게 되었다. 당시 뉴욕과 로스앤젤레스, 단 두 곳에만 매장이 있었던 점은 브랜드의 특별함을 더욱 돋보이게 했다. 절제된 디자인과 컬러감, 하이 퀄리티 소재는 물론, 프랑스 디자이너의 가구와 예술 작품들로 꾸며진 스토어는 조용한 럭셔리를 완벽하게 구현하며 더 로우만의 뚜렷한 정체성을 보여주었다.

많은 유명인이 자신의 이름을 내건 브랜드를 론칭하는 것과 달리, 메리케이트와 애슐리는 이를 선택하지 않았다. 브랜드 자체가 중심이 되기를 원했던 그들은, 런던의 사빌 로우에서 영감을 받아 '더 로우'라는 이름을 지었다. 사빌 로우는 전통적인 맞춤 정장점들로 유명한 거리로, 올슨 자매는 이러한 클래식한 남성복 스타일을 기반으로 기본 아이템에 자연스럽고 우아한 미학을 불어넣었다. 특히, 셔츠와 재킷에는 전통적인 남성복 테일러링의 요소가 섬세하게 반영되어 있다.

브랜드 론칭 이후 20년이 지난 지금, 더 로우는 에르메스, 루이 비통, 샤넬에 이어 고급스러운 브랜드로 자리 잡았으며, 대중들에게도 확고한 인지도를 구축했다. 사실 럭셔리 브랜드의 탄생은 유산 헤리티지 없이 이루어내기가 거의 불가능하며, 이를 지속적으로 유지하는 일은 더욱 어렵다. 또한, 브랜드를 만들 당시 처음 세운 방향성을 끝까지 지켜나가는 것은 결코 쉬운 일이 아니다.

물론 올슨 자매처럼 어린 시절부터 경제적으로 성공을 이루었다면 가능했을 수도 있겠지만, 그 시간을 버티며 브랜드를 성장시키는 과정은 누구에게나 쉽지 않은 도전이었다. 팬데믹 시기에는 더 로우 역시 심각한 재정적 어려움을 겪으며 파산 위기설이 돌기도 했다. 그러나 팬데믹 이후 로고를 배제한 조용한 럭셔리 트렌드가 떠오르면서, 이 브랜드는 세계적인 열풍을 일으켰다. 특히 일부 국내외 스타들이 더 로우를 착용한 모습이 포착되면서, 보이지 않는 부유층만이 소비하던 브랜드가 점차 대중적으로 확산되기 시작했다. 높은 가격은 고객에게 품질과 희소성의 가치를 증명하는 요소가 되었으며, 유행을 따르지 않는 디자인은 시간이 지나도 변하지 않는 안정감을 제공했다.

어린 시절 헐리우드에서의 경험에 대해 올슨 자매는 복합적인 감정을 품고 있다. 인터뷰에서 메리케이트는 시키는 대로 무엇이든 해야 했던 과거를 회상하며, 어린 시절의 사진을 보면 지금의 자신과는 전혀 다른 사람처럼 느껴진다고 말했다. 그리고 누구에게도 그런 유년기를 겪게 하고 싶지 않다고 덧붙였다.

"자신을 행복하게 만드는 것에 충실하세요. 그것이 항상 최고의 결과를 가져다줍니다." 올슨 자매는 진정으로 원하는 길을 찾아 열정적으로 노력한 끝에, 이제는 자신들만의 멋진 브랜드를 구축하는 데 성공했다. 더 이상 '옷 잘 입는 헐리우드 쌍둥이 자매가 만든 브랜드'라고 폄하할 수 없을 것이다. 마치 인생의 깊이를 미리 체득한 듯 원숙한 브랜드를 만들어낸 올슨 자매는 이제 겨우 마흔 살이다. 앞으로 그들이 보여줄 발전은 감히 상상조차 할 수 없을 정도다.

애슐리 올슨과 메리케이트 올슨은 1986년 6월 13일 미국 캘리포니아 셔먼오크스에서 태어났다. 생후 9개월 만에 가족 시트콤 〈풀하우스 Full House 〉에서 막내딸 미셸 태너 역을 번갈아 맡으며 연기 데뷔를 했다. 이 시리즈는 8년 동안 방영되며 두 사람의 명성을 크게 높였다.

성인이 된 올슨 자매는 연기에 그치지 않고 비디오, 책, 장난감, 의류 등 다양한 제품 라인을 개발하며 여성 소비자 대상 마케팅에서 큰 성공을 거두었다. 특히 1999년 월마트에서 판매된 의류 라인은 연간 약 10억 달러의 매출을 기록하며 상업적으로 큰 성과를 냈다.

2006년 올슨 자매는 본격적으로 럭셔리 브랜드 더 로우를 설립했다.

2007년 동생들의 이름을 딴 컨템포러리 브랜드 엘리자베스 앤 제임스를 론칭하며, 더 합리적인 가격대의 레디 투 웨어, 선글라스, 주얼리, 핸드백 컬렉션을 선보였다.

2008년 패션 업계에서 영감을 준 인물들과의 인터뷰를 엮은 책 〈인플루언스 Influence 〉를 출간하며 패션 철학과 비전을 공유했다.

2012년 CFDA에서 올해의 여성복 디자이너 상을 수상했다.

2014년 CFDA에서 올해의 액세서리 디자이너 상을 수상했다.

2015년 CFDA에서 연속으로 올해의 여성복 디자이너 상을 수상했다.

2018년 CFDA에서 연속으로 올해의 액세서리 디자이너 상을 수상했다. 처음으로 남성복 컬렉션을 출시했다.

2020년 엘리자베스 앤 제임스의 운영을 종료한 후, 현재 두 자매는 고급 브랜드 더 로우에 집중하고 있다.

Miuccia Prada

미우치아 프라다

누군가가 미우치아 프라다에게
어쩜 그렇게 우아하고 멋있게 옷을 입을 수 있냐고 묻자 그녀는 이렇게 답했다.
"공부하세요! 패션을 공부하고, 영화를 공부하고,
예술을 공부한 다음, 자신을 공부하세요."

이 나일론 가방은
눈이나 비를 맞아도 관리하기 쉽고,
가볍기 때문에 하루종일
편하게 사용할 수 있는 제품으로
프라다의 명성을 높인
대표 아이템이다

PRADA
Re-Edition 2005 Re-Nylon Mini Bag

모든 브랜드가 '에이지리스'를 지향하지만, 나이에 따라 잘 맞는 브랜드가 있기 마련이다. 나의 경우 20대에는 마크 제이콥스, 미우미우, 프라다를 주로 입었고, 30대에는 셀린느, 이자벨 마랑, 드리스 반 노튼, 프라다를 즐겼다. 40대가 된 지금은 질 샌더와 프라다를 가장 많이 입고 있다. 나이가 흐름에 따라 입지 않게 된 브랜드도 있지만, 40대가 된 지금도 프라다는 여전히 즐겨 입는다. 20년 넘게 프라다를 꾸준히 좋아하고 입어온 소비자로서, 프라다의 가장 큰 장점은 그야말로 '에이지리스'한 디자인에 있다고 생각한다. 프라다는 젊고 세련되면서도 모던하며, 밋밋하지 않은 독특한 매력이 있다. 시간이 흘러도 내 옷장에는 프라다가 늘 남아 있을 것이며, 앞으로도 계속 구매할 것이라는 점에는 의심의 여지가 없다.

미우치아 프라다는 정말 영리한 디자이너임이 분명하다. 디자인, 제품력, 브랜드 이미지, 그 어느 하나 부족함 없이 50년 동안 브랜드의 완성도를 유지하고 있기 때문이다. 프라다는 독특한 프린트, 삼각형 로고, 그리고 프라다 가방으로 잘 알려져 있다. 미우치아 프라다가 디자인한 프라다의 실루엣은 주로 클래식하고 깔끔한 스타일을 유지하지만, 컬렉션마다 신선하고 창의적인 패턴과 고유한 프린트를 선보이며 브랜드의 정체성을 확립해 나갔다. 내가 항상 사랑하는 프라다의 시그니처 아이템은 바로 프린트다. 20년이 지나도 경쾌한 색감의 프린트는 착장에 활기를 더해 준다. 핏이 완벽한 캐시미어 니트와 청키한 가디건 역시 세월이 흘러도 여전히 편안하고 고급스러운 아이템이다.

프라다의 삼각형 로고는 1980년대 중반에 확립되었다. 나일론 소재의 핸드백에 박혀 나온 이 로고는 프라다의 상징으로 자리 잡으며 브랜드에 세련된 우아함을 더해 주었다. 이 나일론 핸드백은 단연 프라다의 명성을 높인 대표 아이템이다. 눈이나 비를 맞아도 관리가 쉽고 가벼워서 하루 종일 편하게 사용할 수 있는 제품이다. 여행할 때 이만큼 편한 가방도 없다. 나일론 가방으로 업계의 확실한 차별화를 꾀한 프라다는 현재까지 토트백, 백팩, 크로스바디 백 등 다양한 아이템을 선보였으며, 이러한 제품들은 전 세계 패션 애호가들의 필수 아이템으로 자리매김하고 있다. 프라다의 액세서리는 가방뿐만 아니라 신발에서도 돋보인다. 프라다의

각 컬렉션에서 신발은 항상 중요한 부분을 차지하며 독특한 디자인으로 주목받는다. 반짝이는 장식이 있는 웨지힐부터 불꽃 장식이 더해진 펌프스, 날렵하고 우아한 기본 펌프스까지, 프라다는 '머리부터 발끝까지 스타일링'이라는 모토를 진지하게 실천하고 있다.

누군가 미우치아 프라다에게 어쩜 그렇게 우아하고 멋있게 옷을 입을 수 있느냐고 묻자, 그녀는 이렇게 답했다. "공부하세요! 패션을 공부하고, 영화를 공부하고, 예술을 공부한 다음, 자신을 공부하세요." 패션은 단순한 소비가 아니라 자기 표현의 한 방식이다. 자신을 효과적으로 표현하려면 무엇보다 자신을 잘 아는 것이 중요하다. 아마도 이런 철학이 프라다 재단을 설립하는 데 영향을 준 것 같다.

프라다 재단은 예술가, 큐레이터, 과학자, 학자, 영화 제작자, 건축가, 음악가, 지식인들이 모여 다채로운 문화 프로그램을 선보이고 관객과 소통하는 공간이다. 패션 전공자가 아니더라도 미술관이나 박물관을 좋아한다면 꼭 방문할 만한 가치가 있는 곳이다.

어떤 분야에서든 50년 넘게 정상의 자리를 지키는 것은 매우 어려운 일이다. 프라다는 이러한 어려움을 극복하며 성공을 이어왔고, 그 중심에는 '패션'이란 게 결코 가볍지 않을뿐더러 예술과 깊이 연결되어 있다는 믿음이 있었다. 프라다는 모든 디자이너가 각자의 비전을 가져야 한다는 점을 우리에게 보여 준다. 이 성공의 비밀을 가장 잘 보여주는 인물이 바로 미우치아 프라다라는 것을 알 수 있다.

미우치아 프라다는 1949년 5월 10일 이탈리아 밀라노에서 프라다 창립자인 마리오 프라다의 막내 손녀로 태어났다. 그녀의 가문은 1913년부터 밀라노 상류층을 위해 고급 트렁크, 핸드백, 증기선 트렁크를 제작하며 프라다 패션 라인을 시작했다. 할아버지 마리오 프라다가 사망한 후 미우치아는 가업을 이어받았으나, 처음에는 패션 산업에 대해 상당히 회의적인 입장을 보였다. 그러나 1978년, 남편이자 사업 파트너인 파트리치오 베르텔리의 조언으로 가죽 제품과 디자인 방향성을 새롭게 정립하며 성공적인 동반자 관계를 맺었다.

1985년 미우치아 프라다는 이탈리아 군용 나일론 소재로 만든 검은색 백팩을 출시해 큰 성공을 거두었다.

1986년 뉴욕에 첫 해외 매장을 열었고, 1988년 여성복 라인을 선보여 큰 인기를 끌었다.

1992년 젊은 층을 겨냥한 세컨드 라인 미우미우를 출시해 주목받았다.

1993년 신진 예술 지원을 위한 프라다 재단을 설립했다.

1994년 CFDA에서 국제 디자이너 상을 수상하며 업적을 인정받았다.

1997년 캐주얼 라인인 프라다 리네아 로사를 출시했다.

1998년 스포츠웨어 라인 프라다 스포츠를 출시하며 브랜드를 확장했다.

2004년 CFDA에서 국제 디자이너 상을 또다시 수상했다.

2013년 패션 어워즈에서 올해의 디자이너로 선정되었다.

2017년 「포브스 Forbes」가 선정한 세계에서 가장 영향력 있는 여성 79위에 올랐다.

2018년 패션 어워즈에서 평생 공로상을 수상했다.

2020년 프라다는 라프 시몬스를 미우치아 프라다와 함께 공동 크리에이티브 디렉터로 임명했다.

Valentino Garavani

발렌티노 가라바니

"나는 혁명적인 디자이너는 아니었지만,
늘 새로운 아이디어로 여성들을 위한 옷을 혁신적으로 디자인해왔다."

'발렌티노 레드'는
발렌티노에게 빼놓을 수 없는
상징적인 색상이다

VALENTINO
Couture Evening Dress 2008
by Valentino Garavani

발렌티노 하면 가장 먼저 떠오르는 것은 드레스, 그중에서도 이브닝드레스다. 하지만 우리나라는 이브닝드레스를 입을 일이 거의 없어, 발렌티노 매장에 방문한다 한들 색깔별로 진열된 이브닝드레스 섹션을 보기는 어렵다. 발렌티노의 유럽 매장에 가면 드레스를 사러 온 고객들이 제법 많다. 드레스는 피팅 후 사이즈에 맞춰 수선을 해주는데, 멋진 파티를 준비하며 설렘에 가득 찬 사람들의 표정은 보기만 해도 그 감정이 그대로 전해져 온다. 그 분위기에 덩달아 드레스를 입어 보기도 했으나 현실적으로 입을 일이 없어 결국 내려놓고 나왔던 기억이 있다. 큰맘 먹고 드레스를 샀는데, 입을 일이 몇 번 없어 아쉬웠던 경험을 종종 해봤을 것이다. 이와 같은 이유로 우리나라에서는 발렌티노 하면 드레스보다 'V' 엠블럼의 가방과 앞코가 날씬한 스터드 장식 슈즈가 훨씬 더 인기다.

디자이너들은 시즌 컬렉션마다 새로움을 표현하려 하지만 발렌티노는 늘 아름다운 드레스를 중심으로 컬렉션을 펼쳐왔다. "나는 혁명적인 디자이너는 아니었지만, 늘 새로운 아이디어로 여성들을 위한 옷을 혁신적으로 디자인해 왔다."라고 말하기도 했던 발렌티노는 자신이 패션 역사에서 큰 변화를 일으킨 디자이너로 불리지는 않는다고 솔직히 인정한다. 대신, 기존의 틀 안에서 새로운 아름다움을 찾아내 이를 현대적으로 풀어내는 방식으로 변화를 이루었다고 강조한다. 그는 여성의 아름다움과 우아함을 돋보이게 하는 디자인에 집중하고 있음을 겸손하게 표현했다.

발렌티노가 세상에 알려진 건 재클린 케네디의 의상 때문이기도 하다. 그녀는 케네디 대통령 암살 이후 애도 기간 중 발렌티노의 오트 쿠튀르 의상을 여섯 벌 착용했으며, 1968년에는 그리스 재벌 아리스토틀 오나시스와 재혼하면서 결혼식 의상으로 발렌티노의 드레스를 입었다. 투피스로 제작되어 무릎이 살짝 드러나는 미니 드레스는 기존의 화려하고 풍성한 드레스와 달리 경쾌하고 심플한 디자인으로 주목받았다. 이 결혼식의 미니 웨딩드레스는 전 세계 잡지의 표지를 장식하며 1968년 발렌티노의 이름을 전 세계에 알렸다.

'발렌티노 레드'는 발렌티노에게 빼놓을 수 없는 상징적인 색상이다. 청

소년 시절, 오페라에서 빨간 벨벳 드레스를 입은 여성에게 깊은 감명을 받아 빨간색을 자신의 시그니처 컬러로 삼았다고 한다. 강렬한 진홍색에 주홍빛이 살짝 감도는 이 색은 1959년 첫 레디 투 웨어 컬렉션에서 선보인 레드 드레스를 통해 브랜드를 대표하는 상징적인 색으로 자리 잡았다. 이후 발렌티노는 모든 컬렉션에 레드 드레스를 포함했으며, 2008년 마지막 고별 컬렉션의 피날레에서도 레드 드레스를 사용하며 자신의 철학을 기념했다.

대부분의 디자이너들이 일에 열중하며 평소에는 조용하고 개인적인 삶을 추구했던 것과 달리, 발렌티노는 자신의 디자인처럼 화려한 제트셋족의 삶을 살았다. 제트셋족은 1950−60년대 전 세계를 여행하며 럭셔리 라이프스타일을 추구하던 부유층을 일컫는 말로, 발렌티노의 화려하고 우아한 디자인은 이들의 취향에 완벽히 부합했다. 그는 뛰어난 파티 주최자이기도 해서 여러 행사들을 직접 연출하며 제트셋족의 상징적인 존재로 자리 잡았다.

발렌티노는 다양한 수집품과 요리에 대한 열정도 뛰어났으며, 이를 바탕으로『발렌티노: 황제의 식탁 _Valentino: At the Emperor's Table_ 』이라는 제목의 책을 출판했다. 이 책에서는 그의 여러 저택의 실내 장식, 테이블 세팅, 요리법을 소개하며 그의 세련된 감각을 일상에서 배울 수 있는 기회를 제공한다.

발렌티노는 자신의 패션 철학과 삶의 방식을 일치시키며 살아가는 인물이다. 그의 열정은 좋은 취향과 풍요로움을 삶 속으로 끌고 들어오기에 충분했다.

발렌티노 가라바니는 1932년 이탈리아 롬바르디아에서 태어났다. 17세에 파리로 이주해 에콜 데 보자르와 파리 오트 쿠튀르 조합에서 공부하면서 본격적으로 패션을 배우기 시작했다. 1957년부터 1959년까지 발렌티노는 장 데세와 기 라로쉬에서 견습하다가 독립해 자신의 브랜드를 시작했다.

1960년 로마에 아틀리에를 열었다.

1962년 피렌체 피티궁전패션쇼에서 첫 쿠튀르 컬렉션을 발표하고 빨간색을 시그니처 컬러로 확립했다.

1967년 니만 마커스 상을 수상하며 국제적 명성을 얻었다.

1968년 화이트 White 컬렉션에서 V 로고를 처음 선보였고 재클린 케네디의 드레스를 디자인했다.

1970－80년대 남성 및 여성 레디 투 웨어 컬렉션을 출시하고 로마, 밀라노, 미국 극동 지역에 부티크를 설립하며 라이선스 계약을 체결했다.

1982년 프랑코 마리아 리치가 그의 첫 전기를 출간했으며, 1984년 로스앤젤레스 올림픽에 참가하는 이탈리아 선수단의 유니폼을 제작했다.

1985년 이탈리아공화국 공로장 대장군장을 수훈했다.

1990년 잔카를로 쟈메티와 함께 자선단체 라이프 '라이프 LIFE '를 설립했다.

1991년 30년 경력을 기념하는 다큐멘터리가 방영되고 뉴욕에서 '발렌티노: 30년의 마법 Valentino: 30 Years of Magic '전시가 열렸다.

1996년 이탈리아 기사 칭호를 받았으며, 2000년 로스앤젤레스에서 40주년 자선 행사를 개최하고 CFDA 평생 공로상을 수상했다.

2005년 프랑스 정부로부터 레지옹 도뇌르 훈장을 수훈했다.

2006년 영화 〈악마는 프라다를 입는다 The Devil Wears Prada 〉에 특별 출연했다.

2008년 마지막 오트 쿠튀르 쇼를 선보이며 공식 은퇴했다.

Virgil Abloh

버질 아블로

"모든 것은 열일곱 살의 나 자신을 위한 것입니다."

디자인을 '가장 큰 속임수'라고 표현하며,
전통적인 창의성에 대한 집착 대신
전략적이고 실용적인 창작 방식을 강조했다

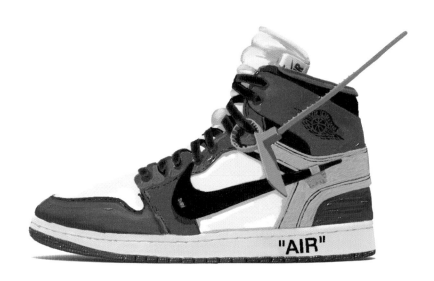

OFF-WHITE X AIR JORDAN 1
Retro High Chicago "The Ten"
by Virgil Abloh

2018년, 버질 아블로는 루이 비통의 남성복 예술감독으로 임명되며 유럽 럭셔리 패션 하우스의 디자이너가 되었다. 그러나 이 소식은 많은 이들에게 의심 섞인 시선을 받았다. 나 역시 패션을 전공했고 오랫동안 패션 디자이너로 활동했지만, 오프 화이트처럼 제대로 된 옷보다는 매스컴에만 의존하는 신기루 같은 브랜드를 싫어했다. 스트리트웨어에서 그래픽과 레터링만을 강조한 브랜드에 거부감을 느끼는 사람들도 적지 않았을 것이다. 한때는 버질 아블로를 칸예 웨스트 같은 스타와 어울리며 이슈몰이나 하는 프린트 디자이너라고 치부했던 적도 있었다. 스트리트웨어에서 시작된 그의 감각이 럭셔리 패션과 어우러질 수 있을지 의문이 들었기 때문이다. 그러나 버질 아블로는 이를 완벽히 소화하며, 루이 비통의 전통적 유산과 스트리트웨어의 감성을 성공적으로 융합했다. 하이패션에 대한 고정관념은 새로움에 도전하는 길을 가로막기도 하는 위험한 생각임을 깨닫고 깊이 반성하게 되었다.

버질 아블로는 자신의 디자인 철학에 관해 "기존 제품의 3퍼센트만 변경해도 새로운 것으로 만들 수 있다."라고 말했다. 이는 기존의 익숙한 요소를 유지하면서도 독창적이고 혁신적인 느낌을 줄 수 있다는 철학을 바탕으로 한다. 디자인을 '가장 큰 속임수'라고 표현하며, 전통적인 창의성에 대한 집착 대신 전략적이고 실용적인 창작 방식을 강조했다. 아블로는 "디자이너와 예술가는 이전 세대의 반복적 작업을 바탕으로 존재한다."고 말하며, 창조란 기존의 틀을 해체하고 재구성하는 과정이라고 보았다. 그는 자신의 작업 방식을 다른 음악가의 곡을 샘플링하여 새로운 작품을 만드는 힙합 아티스트, 그리고 일상적인 물체를 선택해 예술로 정의한 프랑스 예술가 마르셀 뒤샹에 비유하고는 했다. 반예술 및 다다이즘의 선구자인 마르셀 뒤샹을 자신의 '변호사'라고 칭하며, 차용과 재구성의 가치를 강조했다. 그리고 미스 반 데어 로에와 렘 콜하스 같은 건축가들에게서 영향을 받은 아블로는 패션, 건축, 예술의 경계를 허물며 창작의 새로운 가능성을 열었다.

버질 아블로는 다양한 산업에 걸쳐 혁신적인 협업을 선보이며 큰 화제를 일으킨 것으로 유명하다. 몽클레어, 지미 추 등 여러 브랜드와 협업하며

입지를 넓혔다. 2017년에는 나이키와 함께한 더 텐 The Ten 컬렉션으로 스니커즈 디자인의 새 지평을 열었다. 이 협업은 엄청난 화제를 불러일으키며 스니커즈 커뮤니티에서 존경받는 이유가 되었다. 2018년에는 이케아와 협력해 젊은 세대를 위한 실용적이면서도 스타일리시한 가구 컬렉션을 출시했다. 또한 다카시 무라카미와의 협업으로 런던 가고시안갤러리에서 예술과 패션의 경계를 허문 작품을 선보였다.

뉴욕 타임스의 패션 디렉터는 버질 아블로를 '밀레니얼 세대의 칼 라거펠트'라고 평가했다. 칼 라거펠트가 다방면에서 활동한 것처럼 버질 아블로 역시 DJ, 크리에이티브 디렉터, 소셜 미디어 인플루언서로 활약하며 패션을 넘어선 영향을 미쳤다. 특히 루이 비통에서의 작업은 오프 화이트보다 더 완성도가 높다고 평가받으며, 이는 칼 라거펠트가 자신의 이름을 건 브랜드보다 샤넬에서 더 큰 성과를 거둔 점과 유사하다.

그러나 버질 아블로는 41세의 나이로 단명했다. 85세까지 살다 세상을 떠난 칼 라거펠트의 절반도 살지 못했다는 점이 안타깝다. 그에게 더 많은 시간이 주어졌다면 엄청난 창의적 작업이 쏟아졌을 것임은 의심할 여지가 없다. 자신의 작업을 설명하며 "모든 것은 열일곱 살의 나 자신을 위한 것."이라고 말한 그는, 다음 세대가 꿈을 이루는 데 필요한 도구와 희망을 주고자 했다. 버질 아블로의 유산은 현대 패션과 문화 전반에 깊은 영향을 미치며 오랫동안 기억될 것이다.

버질 아블로는 1980년 9월 30일 미국 일리노이주 록퍼드에서 가나 이민자 부모 아래 태어났다. 아버지는 페인트 회사를 운영했고, 어머니는 재봉사였다. 어머니는 아블로에게 재봉틀 사용법과 수선을 가르쳤나.

2002년 아블로는 위스콘신대학교 매디슨캠퍼스에서 토목공학 학위를 취득했으며, 2006년에는 시카고 일리노이공과대학에서 건축학 석사 학위를 받았다. 학업 외에도 DJ 활동, 티셔츠 디자인, 더 브릴리언스 The Brilliance 블로그에 글을 쓰는 등 다양한 프로젝트에 참여했다. 칸예 웨스트와 인연을 맺었고, 2007년 그의 창작팀에 합류했다.

2009년 펜디의 로마 본사에서 6개월간의 인턴십을 했고, 2010년 웨스트 창작 인큐베이터인 돈다의 크리에이티브 디렉터가 되었으며,《마이 뷰티풀 다크 트위스티드 판타지 My Beautiful Dark Twisted Fanta-sy 》와《워치 더 스론 Watch the Throne 》의 크리에이티브 디렉터로 활동했다.

2011년 웨스트와 제이지의 협업 앨범《워치 더 스론》으로 그래미 후보에 올랐다.

2012년 아블로는 첫 패션 브랜드 파이렉스 비전을 설립하였으나, 2013년 파이렉스 비전을 폐쇄하고 스트리트웨어와 럭셔리 패션을 결합한 오프 화이트를 설립했다.

2014년 여성복 라인을 출시하고 파리패션위크에서 컬렉션을 선보였으며, 2015년 LVMH 주최의 젊은 패션 디자이너 대회 결선에 진출했다. 이후 비욘세와 니키 미나즈가 뮤직비디오에서 그의 작품을 착용했다.

2015년 홍콩에 첫 번째 플래그십 스토어를 열었다. 2016년 첫 가구 컬렉션 그레이 에어리어를 발표했다. 2017년 나이키와 협업하여 더 텐 The Ten 컬렉션을 출시했으며, 오프 화이트×에어 조던 1이 첫 번째 작품으로 주목받았다.

2018년 루이 비통 남성복의 크리에이티브 디렉터로 임명되었고, 파리패션위크에서 첫 컬렉션을 선보였다.

2019년 시카고현대미술관에서 '피겨스 오브 스피치 Figures of Speech ' 전시회를 열었고, 2020년 패션계의 다양성을 증진하기 위해 포스트모던 장학금 펀드를 설립했다.

2021년 LVMH는 오프 화이트의 지분 대부분을 인수했고, 몇 달 후 아블로는 심장 육종으로 41세의 나이에 사망했다. 그의 사망 소식은 패션, 음악, 예술계 전반에서 큰 슬픔과 애도를 불러일으켰다.

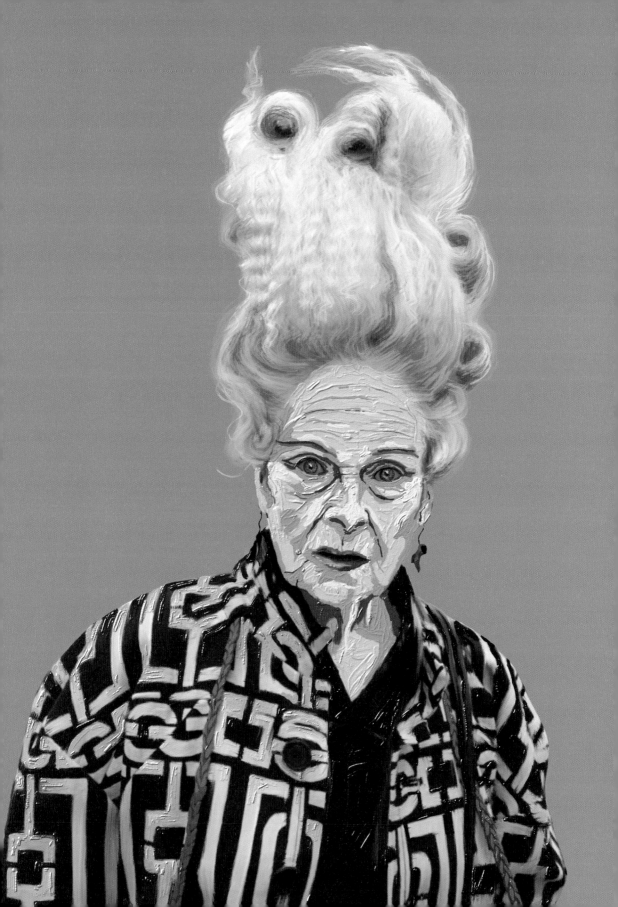

Vivienne Westwood

비비안 웨스트우드

그녀의 패션과 철학은 부당함에 맞서 목소리를 내며,
사람들에게 생각할 거리를 던지는 것이었다.
비록 그것이 불편하게 느껴지더라도 말이다.

비비안 웨스트우드의 시그니처인
행성 모양 '오브' 팬던트 목걸이가
다시 유행하면서
브랜드의 인기도 회복세를 보이는 듯하다

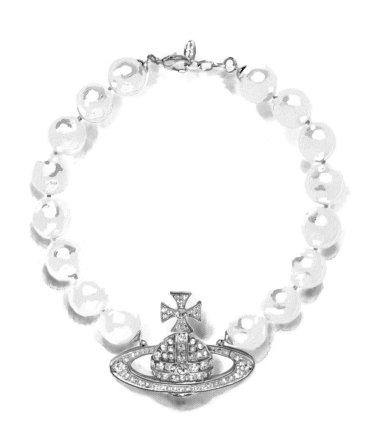

VIVIENNE WESTWOOD
Necklace

비비안 웨스트우드는 요즘 꽤 인기 있는 브랜드 중 하나다. 비비안 웨스트우드의 시그니처인 행성 모양, '오브 ᴏʀʙ' 펜던트 목걸이가 다시 유행하면서 브랜드의 인기도 회복세를 보이는 듯하다. 확실한 포인트가 되면서도 여러 스타일에 활용하기 좋은 목걸이 제품과 클래식한 디자인의 니트 아이템은 여전히 꾸준한 인기를 얻고 있다. 이 디자인들은 나도 20년 전에 열심히 착용했던 기억이 난다. 20대 시절, 펑키한 스타일을 좋아했던 나는 충분히 쿨해 보이는 디자인이 많은 비비안 웨스트우드의 제품을 열심히 찾아다녔던 기억이 있다. 단언 20대는 강렬한 모습으로 자신을 표현하고자 하는 시기가 아닌가. 그러한 느낌 때문인지 지금도 젊은 세대에 많은 사랑을 받는 브랜드인 듯하다.

유학 시절, 패션 학교에는 다양한 패션 직군의 선배들이 많아서인지 프레스 세일 기자, 편집자, 스타일리스트, 인플루언서, 브랜드 관계자, VIP 고객 등이 초대되어 높은 할인율로 제품을 구매할 수 있는 행사다 정보를 쉽게 접할 수 있었다. 수업을 마치고 친구들과 함께 우르르 몰려가 비비안 웨스트우드의 가방, 니트, 액세서리를 샀던 기억이 난다. 오래된 일이지만, 그때 샵에 걸려 있던 비비안 웨스트우드의 초상화 같은 사진이 아직도 선명하다. 프랑스 왕정 스타일의 드레스에 체크 패턴의 영국식 블라우스를 걸친, 마치 '크레이지 퀸' 같은 강렬한 모습이었다. '디자이너라면 저런 개성을 가져야 할까?'라는 고민이 들기도 했다. 칼 라거펠트가 항상 부채, 선글라스, 장갑을 착용했던 것처럼 비비안 웨스트우드는 강한 화장을 한 채 펑키하고 과장된 옷을 입고 있었다. 그 모습은 꽤나 인상적이었다. 누가 봐도 단번에 알아볼 수 있는 스타일이라고 해도 과언이 아닐 정도로 말이다.

그녀는 패션 학교를 나오지 않았고, 젊은 나이에 유명해진 것도 아니었다. 독학으로 패션을 배웠으며 본격적인 경력도 30대가 되어서야 쌓기 시작한다. 게다가 결혼 후 아이를 키우며 교사로 일했던 이력은 지금의 모습과 쉽게 연결되지 않는다. 화려하게 치장하고, 거친 파티를 즐기며 팝스타들과 어울렸을 법한 이미지와는 완전히 대조적이기 때문이다.

놀랍게도 비비안 웨스트우드는 거의 평생을 런던 남부 클라팜의 작은 공

공임대주택에서 살았다고 한다. 자전거나 버스를 타고 미팅 장소로 이동했는데, 늘 화려한 차림으로 버스를 타면 사람들이 모두 쳐다봤다는 인터뷰를 읽은 적이 있다. 그러면서 여름철에는 버스 안이 더워 땀이 많이 난다고 말한 그녀의 모습은 성공한 디자이너라기보다 소박한 동네 할머니를 떠올리게 한다. 이후 남편의 설득으로 이사를 갔지만, 웨스트우드는 노동자 계급 출신이라는 정체성을 거리낌 없이 받아들이며 정치와 환경에 대한 패션 철학을 삶으로 표현했다.

웨스트우드는 종종 상업성이 부족하다는 비판을 받아왔다. 그러나 1990년대 발표한 앵글로매니아 Anglomania 컬렉션을 통해 그녀의 혁신적인 아이디어가 패션 업계 전반에서 높이 평가받기 시작했다. 그녀는 이 컬렉션을 선보이며 단순한 펑크 디자이너에서 고급 쿠튀르 디자이너로 변신했다. 2000년 이후에는 자신의 브랜드를 세계적으로 성장시키는 동시에 사회 운동가로서도 활발히 활동했다. 정치인들을 강하게 비판하는 패션 퍼포먼스는 물론이고 런웨이에서 브렉시트, 기후 변화, 표현의 자유에 대한 시위를 벌이기도 했다. 또한 펑크 시대의 반항적인 슬로건 티셔츠를 다시 유행시킨 장본인이기도 하다. 그녀는 2019년 런던패션위크를 마지막으로 물리적인 패션쇼를 중단하고 모든 컬렉션을 디지털 방식으로 공개하기 시작했다. 이는 지속 가능한 환경을 위한 그녀의 의지를 반영한 선택이었다.

고무 드레스나 스파이크가 박힌 스텔레토 힐처럼 일탈적인 성문화를 연상케 하는 디자인 등으로 많은 사람을 충격에 빠뜨리는 게 좋았다고 말한 비비안 웨스트우드. 그녀는 2022년, 81세의 나이까지 펑크 정신을 유지하며 열정적으로 활동했다. 그녀의 패션과 철학은 부당함에 맞서 목소리를 내며, 사람들에게 생각할 거리를 던지는 것이었다. 비록 그것이 불편하게 느껴지더라도 말이다.

비비안 웨스트우드는 1941년 영국 더비셔주에서 태어났다. 소박한 가정에서 성장했으며, 17세에 가족과 함께 해로우로 이사해 공장에서 일하다가 교사 양성 학교에 입학했다. 그녀는 유년 시절에 예술과 집할 기회가 거의 없었다고 회상했다. 1960년대 초반, 웨스트우드는 교사로 일하며 데릭 웨스트우드와 결혼해 아들을 낳았지만 결혼 생활은 끝이 났다. 이후 예술 학생이었던 말콤 맥라렌을 만나 둘째 아들을 낳았으며, 그의 영향을 받아 창작과 정치적 예술에 눈을 떴다. 말콤 맥라렌과 함께 런던 킹스 로드 430번지에 1971년, 첫 번째 부티크 렛 잇 락 Let It Rock 을 열었다

1974년 이 시기 펑크 문화와의 첫 접점이 생기며 섹스 피스톨즈의 의상을 직접 디자인하게 되었다.

1979년에는 부티크 이름을 세디셔네리즈-클로즈 포 히어로즈 Seditionaries Clothes for Heroes 로 바꾸었고, 이후 월즈 엔드 World's End 로 다시 한 번 이름을 바꾸었다.

1982년 영국 디자이너 메리 퀀트, 미니스커트의 창시자 이후 처음으로 파리에서 자신의 컬렉션을 선보였다.

1985년 러시아 발레 페트루슈카에서 영감을 받아 오늘날까지도 유명한 미니 크리니 mini crini 컬렉션을 발표했다.

1987년 웨스트우드는 해리스 트위드 컬렉션을 선보이며 디자이너 경력의 중요한 전환점을 맞았다.

1992년 대영 제국 훈장을 수훈했고, 1999년 뉴욕에 첫 번째 부티크를 오픈했다.

2004년 런던 빅토리아 앤 알버트박물관에서 '비비안 웨스트우드: 34년의 패션 Vivienne Westwood: 34 Years in Fashion' 회고전을 열었으며, 이는 해당 박물관이 단독 디자이너를 대상으로 개최한 최대 규모의 전시였다.

2006년 대영 제국 훈장 2등급을 수훈하며 공식적으로 데임 Dame 칭호를 획득했다.

2019년 아식스, 반스, 버팔로, 이스트팩 등과 다양한 협업을 시작했으며, 같은 해 환경 보호를 이유로 더 이상 런던패션위크에 직접 참여하지 않고 디지털 방식으로만 컬렉션을 공개하기로 결정했다.

2021년 이탈리아 피렌체에서 레오나르도 다빈치 상을 수상하며 그녀의 업적을 인정받았다.

2022년 12월 29일 81세의 나이로 세상을 떠났다.

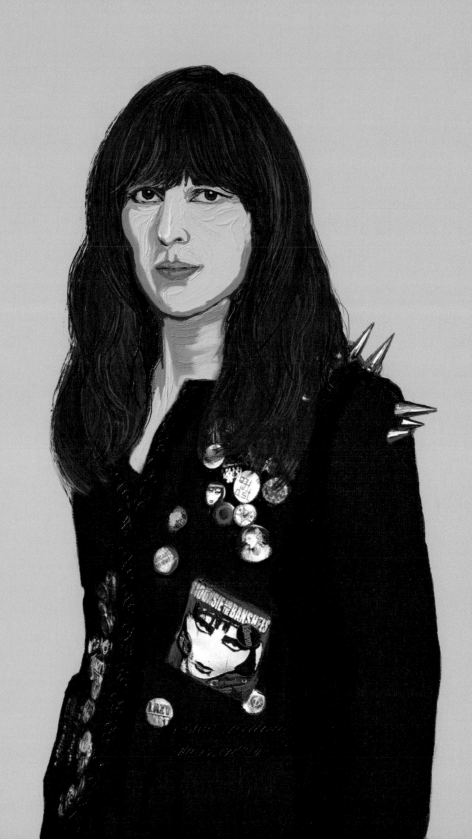

Virginie Viard

비르지니 비아르

그녀는 샤넬을 이끄는 데 있어 절제된 우아함과 실용적인 럭셔리에 초점을 맞췄다.
이처럼 우아함과 실용성을 모두 유지하며
샤넬의 기술적 완성도 역시 최고 수준으로 끌어올린 인물로 일컬어진다.

그녀의 목표는
샤넬을 여전히
샤넬답게 유지하면서도,
자신만의 섬세한
터치를 더하는 것이었다

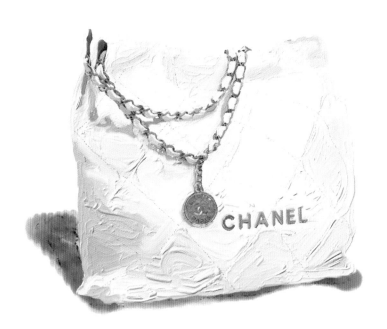

CHANEL
Chanel 22 Tote Bag
by Virginie Viard

2018년 10월, 샤넬 2019 S/S 컬렉션 마지막 무대에서 칼 라거펠트가 한 여성의 손을 잡은 채 등장했다. 그때부터 이 여성의 정체에 대한 궁금증이 증폭되었다. 흑발에 여유롭고 인자한 인상을 풍기는 그녀는 비르지니 비아르, 샤넬의 핵심 인물 가운데 한 명이었다. 이후 많은 이들은 그녀가 칼 라거펠트를 이을 디렉터가 될지 주목하기 시작했다. 다음 해, 칼 라거펠트가 세상을 떠난 후 그녀는 곧바로 크리에이티브 디렉터 자리에 올랐다. 이는 창립자인 가브리엘 샤넬 이후 처음으로 여성 디자이너가 브랜드를 이끌게 된 것이었다.

젊고 매력적인 디자이너들이 대중의 관심을 끌며 화려한 파티를 열고, 매년 브랜드를 옮겨 다니며, 소셜미디어에서 수백만 명의 팔로워를 거느리는 문화가 있다. 물론 그들의 재능을 폄하할 생각은 없지만, 20년 후에도 여전히 성공할 수 있을지는 지켜봐야 할 문제다. 패션 업계가 디자이너들의 '소모전'이 되고 있는 가운데, 빠르게 변화하는 패션 세계 속 무려 30년을 한 자리에서만 버텨온 인물이 바로 비르지니 비아르이다. 상대적으로 덜 알려진 그녀는 칼 라거펠트의 '오른팔이자 왼팔'이라 불릴 정도로, 라거펠트의 스케치를 실제 컬렉션으로 구현하는 역할을 했다. 그녀는 성실함과 헌신, 그리고 겸손함을 바탕으로 한 걸음씩 성장해 왔다.

2019년부터 선보인 비르지니 비아르의 샤넬은 여성 소비자들에게 주목받았다. 입기 어려운 컬렉션 의상이 아니라 한층 부드럽고 친근하게 여성상을 강조하며 실용적인 감각을 더했기 때문이었다. 그녀의 목표는 샤넬 특유의 트위드와 진주 등 매력적인 요소들은 유지하면서도, 소재는 과감하게 선택하고 실루엣은 새롭게 변화를 주어 자신만의 섬세한 터치를 더하는 것이었다. 그래서인지 전국의 모든 샤넬 매장 앞에는 길게 줄을 서는 진풍경이 펼쳐질 정도로 대중적인 인기가 폭발했다. 특히 코로나19 시기, 샤넬은 럭셔리 제품의 인기를 선도하며 엄청난 유행을 일으켰다. 실제로 2023년 재무 실적 발표에 따르면, 레디 투 웨어 매출이 2018년 대비 두 배 이상 증가하며 강력한 성과를 보였다.

다만 일부에서는 그녀의 컬렉션을 두고 혁신이 부족하다고 평가했으며,

칼 라거펠트 시기의 강렬한 무대 연출에 비해 비교적 밋밋한 패션쇼를 펼친다는 비평도 있었다. 비아르는 이러한 평가와 코로나19 팬데믹이라는 어려움 속에서 샤넬을 이끌어야만 한다는 무게감을 지고 있었다. 그리고 그녀는 끝내 라거펠트라는 거대한 존재의 뒤를 잇는 부담감을 딛고 자신만의 스타일을 확립하는 데 성공하고야 만다. 그녀는 브랜드의 핵심 가치를 유지하면서도 현대적인 감각을 더해 디자인을 발전시켰다.

라거펠트가 화려한 무대 연출과 과감한 변화를 주도했다면, 비아르는 장인 정신과 타임리스한 스타일을 강조하며 샤넬의 정체성을 더욱 공고히 했다. 그녀는 샤넬을 이끄는 데 있어 절제된 우아함과 실용적인 럭셔리에 초점을 맞췄다. 이처럼 우아함과 실용성을 모두 유지하며 샤넬의 기술적 완성도 역시 최고 수준으로 끌어올렸다는 점에서 높이 평가 받아 마땅하다.

2024년 6월, 비아르는 샤넬의 크리에이티브 디렉터 자리에서 물러나며 눈부신 여정을 마무리했다. 그녀의 퇴장은 샤넬이라는 브랜드에 있어 중요한 한 시대가 끝난다는 것을 의미했다. 나아가 샤넬이 오랜 유산을 유지하면서 현대적인 감각을 받아들이는 순간이기도 했다.

비르지니 비아르는 1962년 프랑스 리옹에서 태어나 의사인 부모님 밑에서 자랐다. 그녀의 할아버지는 실크 제조업자였으며, 어린 시절부터 원단과 직물 속에서 성장했다. 조르주연극학교에서 무대 디자인을 전공한 후 의상 디자이너 도미니크 보르그의 조수로 일하며 패션 업계에 발을 들였다.

1987년 오트 쿠튀르 자수 인턴으로 샤넬에서 경력을 시작했다.

1992년 칼 라거펠트와 함께 끌로에로 이동했다.

1997년 다시 샤넬로 복귀해 30년 넘게 브랜드의 핵심 인물로 자리매김했다.

2019년 라거펠트 사망 후 샤넬의 크리에이티브 디렉터로 임명되었다.

2022년 샤넬 최초의 아프리카 패션쇼인 다카르 메티에 다르 Dakar Métiers d'Art 컬렉션을 선보였다. 샤넬 앰배서더들과 협력하며 여성의 연대와 포용성을 강조하는 브랜드 메시지를 전했다.

2024년 6월 샤넬의 크리에이티브 디렉터 자리에서 물러났다.

Stella McCartney

스텔라 매카트니

"적게 구매하더라도 오래 지속되는
'시간을 초월한' 의류에 현명하게 투자하세요."

스텔라 매카트니만의
그레이 톤 니트웨어들과
그레이 트로피컬 울 슈트는
아름다운 여성 슈트의
표본이라 할 만하다

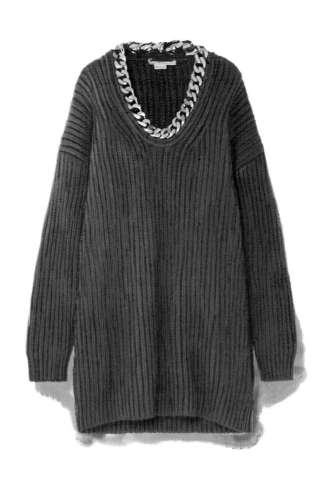

STELLA MCCARTNEY
Wool Sweater

스텔라 매카트니하면 대부분 전설적인 비틀즈 멤버 폴 매카트니를 떠올릴 것이다. 50세가 훌쩍 넘었지만 아직도 아버지의 후광이 지워지지 않는 월드 스타의 2세다. 어쩌면 스텔라 매카트니를 소개하면서 아버지 이야기를 먼저 꺼내는 것은 실례일 수 있지만, 유명한 아버지를 둔 것이 자신의 앞길을 막았다고 할 수 있는 인물은 아니기에 큰 상관은 없지 않을까 싶다.

파리 유학 시절, 모두가 어디서 커리어를 시작할지 고민하던 때 스타 디자이너에 대한 가십이 끊이지 않았다. 스텔라 매카트니에 대해서는 그녀가 실제로는 거의 일을 하지 않고, 뛰어난 인턴이나 디자이너들의 능력을 자신의 것으로 포장한다는 뒷담화가 돌기도 했다. 하지만 이런 이야기는 패션계에 흔히 떠도는 소문일 뿐이라 이제는 그저 웃음만 나온다. 부모의 후광 때문에 오랫동안 실력이나 패션 철학이 평가절하된 것도 사실이다.

내가 생각하는 그녀의 실력에 대한 평가는 스타일에서 비롯된다. 보통 패션계의 주목을 받으려면 강렬하거나 요란하거나 살짝은 괴이한 요소가 필요하지만, 스텔라 매카트니의 스타일은 실용적이고 세련됐다. 나 역시 처음에는 이런 점 때문에 그녀를 높이 평가하지는 않았지만, 30대가 되면서 그녀의 디자인을 좋아하게 되었다. 특히 여성용 슈트와 바지는 아주 깔끔하고 세련된 실루엣을 자랑하면서도 놀랍도록 편안하다. 소재 또한 클래식하고 고급스러워서 10년을 입어도 촌스럽게 느껴지지 않는다. 실크 셔츠는 매장에서 입어보지 않아도 가격만 맞다면 고민 없이 구매할 정도로 어떤 옷과 매치해도 좋은 아이템이다.

물론 가죽이나 모피를 사용하지 않아 자칫 밋밋해 보일 수 있지만, 인조 모피와 청키한 니트웨어로 가득 채워 컬렉션의 완성도가 높다. 스텔라 매카트니만의 그레이 톤 니트웨어들과 그레이 트로피컬 울 슈트는 아름다운 여성 슈트의 표본이라 할 만하다.

스텔라 매카트니가 30년 전부터 지켜왔던 패션 철학은 시대를 앞서갔던 것 같다. 엄격한 채식주의자였던 그녀는 의류와 액세서리에 모피 또는 가죽을 일절 사용하지 않았다. 처음에는 이를 유난스럽게 여기는 사람들이

많았고, 가죽을 쓰지 않는 가방이나 신발은 내구성이 떨어진다는 비판도 있었다. 하지만 요즘 옷이나 신발을 닳아 없어질 때까지 사용하는 사람이 얼마나 될까. 해마다 SPA 브랜드는 과잉 생산과 과소비로 인해 수천 톤의 재고 옷을 폐기한다.

게다가 하이패션에서는 불에 탄 실크 드레스나 구멍이 숭숭 뚫린 원단으로 코트를 만들기도 한다. 이런 상황에서 내구성을 운운하는 건 앞뒤가 맞지 않는 이야기다. 일부 비평가들은 지속 가능한 소재라도 제조 과정에서 환경 오염을 완전히 배제할 수 없다는 걸 꾸준히 지적한다.

이처럼 가혹한 평가 속에서도 자신의 철학을 지킨 결과, 스텔라 매카트니는 현재 G7 정상회의와 유엔 기후변화회의에 참석한 유일한 패션 디자이너다. 지속 가능한 패션의 선구자로서 좋은 본보기를 보여주고 있다.

스텔라 매카트니는 패션 업계에 진출하려는 예일대 학생과의 대화에서 지속 가능한 패션을 위해 열심히 연구하고, 다양한 방법으로 표현하라고 조언했다. 또한 곧 소비자가 될 학생들에게는 적게 구매하더라도 오래 지속되는 '시간을 초월한 timeless' 의류에 현명하게 투자하라고 강조했다.

패션은 이제 환경 오염이라는 문제 앞에서 더 이상 미루거나 외면할 수 없는 존재가 되었다. 하나씩 꾸준히 실천하고 행동할 때 패션 산업도 지속 가능해질 것이라고 생각한다.

스텔라 매카트니는 1971년 9월 13일 영국 런던에서 태어났다. 아버지는 비틀즈 멤버인 폴 매카트니이고, 어머니는 유명한 동물권 운동가이자 사진작가인 린다 매카트니이다.

어릴 때부터 패션에 관심이 많아 13세에 첫 재킷을 디자인했고, 16세에는 크리스찬 라크르와의 인턴으로 컬렉션에 참여했다. 이후 아버지의 재단사 밑에서 재단 기술을 배웠다. 레이번스본칼리지에서 기초 과정을 마친 뒤 센트럴 세인트 마틴에서 패션 디자인을 전공했다.

1995년 졸업 컬렉션에 나오미 캠벨, 케이트 모스 등 슈퍼모델들이 참여하며 주목받았다. 이 컬렉션은 폴 매카트니가 작곡한 곡과 함께 공개되어 큰 화제를 모았다.

1997년 파리에서 끌로에의 크리에이티브 디렉터로 활동했다.

2001년 구찌 그룹 현 케링 그룹 과 함께 자신의 브랜드를 설립했다. 여성복뿐만 아니라 남성복, 액세서리, 뷰티, 아동복까지 선보이며, 런던과 뉴욕을 비롯한 전 세계 40여 개국에 매장을 운영하고 있다.

2000년 「보그 VOGUE 」의 올해의 디자이너 상을 수상했다.

2007년 패션 어워즈에서 올해의 디자이너로 선정되었다.

2009년에는 「글래머 Glamour 」에서 올해의 여성으로 선정되었으며, 「타임 Time 」의 세계에서 가장 영향력 있는 100인 명단에도 이름을 올렸다. 같은 해, 스텔라는 VH1과 「보그」가 공동으로 주최한 시상식에서 올해의 디자이너 상을 수상했으며, 이 상은 아버지 폴 매카트니가 직접 그녀에게 수여했다.

2013년에는 패션 산업에 대한 공로를 인정받아 대영 제국 훈장 4등급을 수훈했다.

2020년 세계 최초로 생분해성 스트레치 데님을 출시하며 지속 가능한 패션을 선도했다.

2022년 지속 가능성과 패션 분야에 대한 공로를 인정받아 대영 제국 훈장 3등급을 수훈했다.

Alexander McQueen

알렉산더 맥퀸

"자신이 어디에서 왔는지를 아는 것은 중요합니다.
그것이 오늘의 나를 만드는 원천이며,
마치 DNA처럼 내 혈액 속에 흐르고 있으니까요."

해골 반지를 붙여놓은 듯한 클러치는
그의 시그니처 디자인으로,
해골을 통해 전통적 아름다움의 개념에 도전하고
사회적 규범에 저항하는 상징을 표현하고자 했다

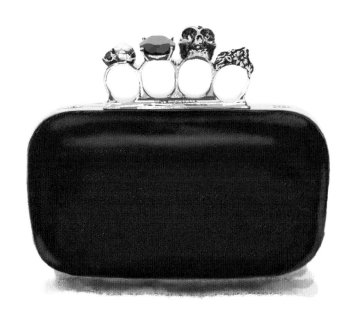

ALEXANDER MCQUEEN
Skull Knuckle Clutch

알렉산더 맥퀸하면 떠오르는 몇몇의 디자인이 있다. 해골 프린트가 그려진 스카프, 해골 반지를 붙여놓은 듯한 클러치, 오버사이즈 청키 스니커즈는 대중적으로 엄청난 인기를 끌었던 시그니처 디자인이다.

하늘하늘한 실크 스카프에 핑크와 그린 색상의 해골 프린트를 더한 디자인은 부드럽고 연약한 소재에 강렬한 이미지를 담아낸다. 게다가 뻔한 블랙이 아닌 다른 색으로 표현함으로써 젊고 반항적인 동시에 고급스러운 분위기를 자아낸다. 딱딱하고 견고한 셰이프의 클러치는 격식 있는 모임에 어울리는 스타일이다. 그러나 잠금장치가 볼드한 해골 반지 모양이어서 클러치 하나만으로도 충분히 강렬해 보인다. 해골은 단순한 장식 요소를 넘어 그의 철학과 예술적 비전을 상징하는 중요한 역할을 했다. 그는 해골을 통해 전통적 아름다움의 개념에 도전하고 사회적 규범에 저항하는 상징을 표현하고자 했다. 스니커즈는 맥퀸이 세상을 떠난 후에 나온 디자인이다. 과감한 오버사이즈 밑창은 당시 유행하던 슬림하고 미니멀한 스타일과는 완전히 다른 방향성을 보여준다. 이는 맥퀸의 유산이자 정체성으로 평가받는다.

맥퀸의 런웨이는 연출과 극적인 표현으로 항상 강렬한 느낌을 주었다. 그의 패션쇼는 하나의 이벤트와 같아서 늘 기대감을 불러일으키는 묘미가 있었다. 맥퀸은 뉴욕 타임스와의 인터뷰에서 "영화는 언제나 저에게 영감을 줍니다. 저는 쇼에서 영화를 시각적 배경으로 활용해 왔습니다. 이는 영화가 강렬한 감정의 분위기를 불러일으키는 힘을 가지고 있기 때문입니다."라고 말했다. 맥퀸은 영화의 장면, 분위기 또는 상징적 이미지를 패션에 융합하며, 관객에게 단순한 쇼 이상의 경험을 제공했다.

맥퀸이 많은 영감을 받은 영화로는 〈새 The Birds 〉, 〈안달루시아의 개 Un Chien Andalou 〉, 〈시계태엽 오렌지 A Clockwork Orange 〉, 〈블레이드 러너 Blade Runner 〉, 〈제5원소 The Fifth Element 〉, 〈천국의 나날들 Day of Heaven 〉, 〈택시 드라이버 Taxi Driver 〉 등이 있다. 이러한 연출 중에서는 2006 F/W 컬렉션에서 선보인 '무슬린 드레스를 입은 케이트 모스의 홀로그램'이 손꼽힌다. 영화와 음악의 감성을 패션에 융합해 단순한 패션쇼 이상의 경험을 선사했다. 〈쉰들러 리스트 Schindler's List 〉OST의 애절한 바이올린 선율이 배경음악으로 흐르는

가운데, 홀로그램은 마치 1896년 뤼미에르 형제의 영화 〈댄스 서펜타인 Danse Serpentine 〉 속 로이 풀러가 춤추던 모습을 떠올리게 했다. 이는 기존의 영화, 패션, 무대 연출을 결합해 새로운 장르의 예술을 구현하며 전통적인 패션쇼의 형식을 완전히 뒤집었다.

패션계를 대표하는 혁신적인 디자이너였지만, 매 시즌마다 새로운 것을 창조해야 한다는 압박감 속에서 정신적으로 소진되었다. 특히 자신의 브랜드 '알렉산더 맥퀸'과 구찌 그룹 현 케링 그룹 산하의 디자이너로서 감당해야 했던 업무량은 상당한 부담이었을 것이다. 게다가 그는 심각한 우울증과 불안을 앓고 있었다. 패션 업계에서의 극심한 스트레스, 끊임없는 창작 부담, 그리고 명성과 성공에 따른 압박이 그를 더욱 힘들게 만들었다. 맥퀸은 어머니와 매우 가까웠다. 그래서인지 2010년 2월 2일, 어머니의 사망은 그에게 큰 충격으로 다가왔다. 그는 어머니가 세상을 떠난 지 9일 만에 극단적인 선택을 했다. 그의 갑작스러운 죽음이 발표되었을 때, 모두가 하나의 천재를 잃었다고 여겼다. 인간의 절망과 고뇌, 삶과 죽음의 의미를 패션으로 표현했던 맥퀸, 그를 떠올리며 '편안하고 행복한 천재는 왜 없을까?'라는 안타까운 생각이 들었다.

"자신이 어디에서 왔는지를 아는 것은 중요합니다. 그것이 오늘의 나를 만드는 원천이며, 마치 DNA처럼 내 혈액 속에 흐르고 있으니까요." 알렉산더 맥퀸은 성공한 디자이너였지만, 전형적인 디자이너의 모습과 다른 자신의 개성을 자랑스럽게 여겼다. 그는 전통적인 미남형이 아니었으며, 붉은 체크무늬 셔츠에 싸구려 청바지를 허리 아래로 내려 입은 모습은 마치 런던 변두리의 청년 같아 보였다. 또한, 자신이 노동계급 출신임을 거리낌 없이 드러냈다.

그는 정체성과 창의성을 형성하기 위해서는 자신을 있는 그대로 받아들이는 것이 중요하다고 강조했다. 누구나 좋은 환경에서 어려움 없이 살기를 바라지만, 자신의 뿌리를 이해하고 받아들이는 것이야말로 삶과 예술에서 진정성과 혁신을 이루는 기반이 된다고 믿었다.

알렉산더 맥퀸은 1969년 3월 17일 영국 런던 루이셤 지역의 공공주택에서 노동계급 가정의 여섯 자녀 중 막내로 태어났다. 그의 아버지는 택시 운전사였고, 어머니는 교사였다.

16세에 학교를 중퇴하고 사빌 로우의 테일러숍에서 테일러링을 배우며 경력을 시작했다. 이후 연극 의상 회사에서 일하며 드라마틱한 스타일을 익혔고, 이는 그의 디자인에 큰 영향을 주었다. 20세에는 밀라노로 가서 디자이너 로미오 질리와 함께 일하며 실무 경험을 쌓았다. 이러한 다양한 경험이 그의 독창적인 패션 스타일을 형성하는 데 중요한 역할을 했다.

1990년 런던으로 돌아와 센트럴 세인트 마틴의 패턴 제작 강사 자리에 지원했다. 그러나 대학 측이 그의 재능을 인정해 패션 디자인 과정 입학을 제안했다.

1992년 패션 디자인 석사 과정을 졸업하며 본격적인 경력을 시작했고, 졸업과 동시에 자신의 이름을 건 브랜드를 설립했다.

1996년 지방시의 수석 디자이너로 임명되며 존 갈리아노의 뒤를 이었다.

1996－2001년 지방시의 수석 디자이너로 활동했으나, 창의성을 억압받는다는 이유로 계약을 종료하고 독립적인 작업에 집중했다.

2000년 구찌가 알렉산더 맥퀸 개인 회사의 지분 51퍼센트를 인수하며 그의 사업 확장을 지원했다.

2003년 CFDA에서 올해의 국제 디자이너 상을 수상했으며, 영국 여왕으로부터 대영 제국 훈장을 수훈했다. 같은 해 올해의 영국 디자이너 상을 또다시 수상했으며, 뉴욕, 밀라노, 런던, 라스베이거스, 로스앤젤레스에 매장을 열며 브랜드를 세계적으로 확장했다.

2010년 2월 11일 런던 자택에서 스스로 생을 마감했다. 그의 장례식에는 1천여 명 이상의 조문객이 참석해 그의 삶과 업적을 추모했다.

Alessandro Michele

알레산드로 미켈레

때로는 나의 가치를 인정받지 못하고 있다는 생각이 들더라도
포기하지 않고 꾸준히 노력하면 반드시 빛나는 시기가 찾아온다.

디테일은 복잡하지만
이탈리아 장인의 재단 기술이 더해져
착용 시 완벽한 핏을 선사하며,
구찌만의 고유한 감각을 느낄 수 있게 한다

GUCCI
Leather Jacket
by Alessandro Michele

구찌라는 브랜드를 생각하면 어떤 이는 톰 포드를, 또 어떤 이는 알레산드로 미켈레를 떠올릴 것이다. 두 사람 모두 뛰어나고 매력적인 디자이너이지만, 내가 구찌를 실제로 소비하게 만든 계기는 바로 알레산드로 미켈레였다. 톰 포드가 구찌에 있던 시기는 나에게 있어 아주 어린 시절이어서 미디어나 잡지로만 접한 것이 전부다. 그러나 그가 표현한 여성상은 잔혹하리만큼 완벽한 섹시미를 지녔기에, 당시의 구찌는 접근 불가한 브랜드처럼 느껴지기도 한다.

반면, 알레산드로 미켈레는 갑작스레 등장해 독특한 빈티지 무드의 고딕 호러 영화 같은 컬렉션을 선보였다. 예전의 구찌와는 완전히 달랐다. 이 탈리아 특유의 매끈하고 섹시한 이미지는 사라졌고, 대신 70년대 영화 속 잘 차려입은 히피족의 모습을 연상케 했다. 이런 변화는 기존의 구찌와 완전히 차별화되었으며, 미켈레의 용기와 감각을 한층 더 돋보이게 했다.

특히 그가 크리에이티브 디렉터로 임명되기 전, 12년 동안 구찌에서 일했던 경력을 생각해 보면 이러한 변화는 훨씬 더 어려운 결정이었으리라 짐작된다. 톰 포드와 프리다 지아니니의 구찌와는 완전히 다른 길을 보여주었기 때문이다. 아마도 완전한 성공, 혹은 빠른 퇴진을 각오했을 것이었다.

"저는 후보 리스트에도 없었어요." 알레산드로 미켈레가 구찌의 새로운 크리에이티브 디렉터로 임명되었을 때, 패션계는 이 유명한 이탈리아 럭셔리 브랜드 수장 자리에 잘 알려지지 않은 인물이 발탁되어 매우 놀랐다. 그중에서도 가장 놀란 사람은 당시 42세였던 미켈레 본인이었다. 게다가 그는 전 디렉터였던 프리다 지아니니와의 스타일적 갈등으로 힘든 시간을 보낸 끝에 패션계를 떠날 생각까지 했다고 한다. 그러나 그는 단 5일 만에 새로운 남성복 컬렉션을 준비해 발표하며 큰 화제를 모았고, 전 세계에 다시 한번 구찌 신드롬을 일으켰다.

몇 해 전, 피렌체 피아차 델라 시뇨리아에 위치한 '구찌 가든'을 방문한 적이 있다. 이곳은 지금 기억해도 여전히 아름답고 기분 좋은 기억으로 남

아 있는 특별한 장소다. 패션, 영화, 음악, 예술, 음식의 아방가르드와 구찌의 이미지를 융합한 새로운 공간이었다. 온갖 프린트, 화려한 자수, 빈티지 오브제가 하우스 전체를 뒤덮어 마치 구찌의 정원 속에 들어와 있는 듯한 느낌이 들었다. 바로 옆에는 '구찌 오스테리아'라는 레스토랑이 있다. 이곳에서 식사를 했는데, 모든 음식이 지노리1735의 그릇에 제공되고 있었다. 이 브랜드는 알렉산드로 미켈레가 디자인 디렉팅을 한 유서 깊은 도자기 브랜드이기도 하다. 단순히 의류를 넘어 삶 전반에 걸친 스타일을 제시하려는 디자이너의 꿈이 이곳에서 확고하고 아름답게 실현되었다고 느꼈다.

미켈레는 구찌를 완전히 재정의하며 독특한 빈티지 감각과 터무니없어 보이는 조합으로 새로운 매력을 선사했다. 그의 컬렉션은 선물처럼 귀중한 액세서리와 장인의 손길이 깃든 요소들로 가득하다. 디테일은 복잡하지만 이탈리아 장인의 재단 기술이 더해져 착용 시 완벽한 핏을 선사하며, 구찌만의 고유한 감각을 느낄 수 있게 한다. 그 후로도 미켈레는 20년 동안 구찌에서 활약하며 경력을 쌓아 나갔다. 오랫동안 자신의 분야에서 묵묵히 일하다 보면 기회를 잡을 수 있다는 걸 보여주는 본보기라고 할 수 있다. 모든 분야가 그렇듯 스타성과 천재성을 모두 지닌 사람이 아니라면 기회를 얻기란 쉽지 않다. 처음에는 누구나 열심히 일하고 노력하나, 눈에 띄는 성과가 없다면 자신감은 떨어지기 마련이다. 그러한 좌절이 계속되다 보면 심지어는 이 일이 나의 천직인지 의문을 품게 될 때도 있다. 하지만 적어도 한 번, 기회는 반드시 찾아온다.

마찬가지로 알렉산드로 미켈레도 패션계를 떠나려 했던 순간이 있었다. 그러나 그는 묵묵히 견디며 자신만의 세계관과 미학을 꾸준히 탐구하고 몰두했다. 그리고 끝내 결실을 보았다. 어떤 일을 하다 보면 때로는 나의 가치를 인정받지 못하고 있다는 생각이 들더라도 포기하지 않고 꾸준히 노력하면 반드시 빛나는 시기가 찾아온다. 기회를 얻지 못한 이유는 대부분 스스로 포기했기 때문일 테니까. 하지만 이를 실천하는 일은 쉽지 않다. "패션은 가질 수 있는 가장 아름다운 환상입니다."라고 말하는 미켈레는 자신의 환상을 현실로 만들어낸 매력적인 인물이다.

알레산드로 미켈레는 1972년 이탈리아 로마에서 태어나 독특한 스타일로 주목받는 청소년기를 보냈다. 그는 로마의 의상 및 패션아카데미에서 패션 디자인과 연극 의상을 전공했으며, 어머니의 화려한 영화계 스타일과 아버지의 자유로운 히피 감성을 흡수했다. 1990년대 초 니트웨어 브랜드 레 코팽에서 경력을 시작한 후, 펜디의 액세서리 스튜디오에서 아이코닉한 바게트 백 개발에 기여했다. 그의 조직적이고 완벽주의적인 성향은 구찌의 크리에이티브 디렉터였던 톰 포드의 눈에 띄어 패션 업계에서 주목받는 계기가 되었다.

2002년 구찌에서 톰 포드와 함께 런던 디자인 오피스에 근무하며 경력을 쌓았다.

2006년 구찌의 수석 디자이너로 승진하며 영향력을 키웠다.

2011년 프리다 지아니니의 부디자이너로 임명되어 2015년까지 함께 작업했다.

2014년 리차드 지노리의 크리에이티브 디렉터로서 도자기 브랜드를 혁신했다.

2015년 구찌의 크리에이티브 디렉터로 임명되며 브랜드의 상징성을 강화했다.

2016년 피렌체 구찌박물관의 톰 포드 컬렉션 큐레이션을 맡았다.

2017년 팔라초 피티에서 구찌 크루즈 2018 패션쇼를 열어 큰 주목을 받았다.

2019년 구찌 뷰티 라인과 하이주얼리 컬렉션을 선보이며 브랜드의 영역을 확장했다.

2021년 구찌 100주년을 기념하며 피렌체 구찌 가든을 새롭게 재구성했다.

2021년 7월 팔라초 세티마니를 복원해 역사적 아카이브 공간으로 탈바꿈시켰다.

2022년 피아차 델라 시뇨리아에 구찌 지아르디노 25를 열어 피렌체의 랜드마크를 만들었다.

2024년 발렌티노의 크리에이티브 디렉터로 임명되었다.

Alber Elbaz

알베르 엘바즈

"미친 듯한 옷을 만드는 것은 쉽습니다. 아주 단순한 옷을 만드는 것도 쉽지요.
그러나 천 한 조각도 자르지 않고 특별한 볼륨을 표현하거나,
코르셋 대신 드레이프로 몸에 맞는 볼륨을 만들어 내는
그 중간 지점을 찾는 것은 정말 어려운 일입니다.
저는 언제나 제 작업에 이런 자유로운 옷의 감각을 담아내고자 노력합니다."

단순히 재단으로 볼륨을 만들어 내기보다는
드레이프로 자연스럽게 몸에 맞는
아름답고 편안한 정점을 찾아내기 위해 끊임없이 연구했으며,
이러한 디자인 철학은 언제나
현실의 여성을 위한 것이었다

LANVIN
Dress 2009
by Alber Elbaz

파리 출장 중 한국 식당에서 식사를 하다 우연히 알베르 엘바즈를 만난 적이 있다. 마침 식사를 마치고 나가는 길이었는데, 그는 랑방의 소유주인 마담 왕과 함께 레스토랑 입구에 서 있었다. 나 역시 랑방의 한국 수입권을 가진 회사의 대표님과 동행하고 있어 자연스럽게 서로 인사를 나눌 수 있었다. 미디어에서 보던 대로 그는 밝고 상냥하게 인사를 건넸다. 게다가 삼겹살에는 김치를 구워 먹어야 한다는 그의 말에, 한식을 제대로 즐길 줄 아는 사람이라는 생각이 들었다. 참 친근했던 첫인상이었다.

파리에서 유명 디자이너를 종종 마주치고는 했지만 알베르 엘바즈처럼 상냥하고 밝은 사람은 처음이었다. 디자이너는 바쁘고 스트레스가 많은 직업이라 유명세에서 오는 피로와 부담감이 얼굴에 드러나기 마련이다. 나라도 그런 상황이라면 피곤한 기색이 역력했을 텐데, 알베르 엘바즈는 그런 기색 하나 없이 귀여운 안경 너머로 환한 미소를 띠고 있었다. 인터뷰에서 보던 친근한 제스처와 따뜻한 아우라 그대로였다. 이런 모습을 보니 그가 왜 많은 이들에게 사랑받는 디자이너인지 알 것 같았다.

알베르 엘바즈는 사진이나 화면에 예쁘게 나오는 옷, 그리고 실제로 입었을 때 보기 좋은 옷 사이에서 늘 고민했다. 그는 단순히 재단으로 볼륨을 만들어 내기보다는, 드레이프로 자연스럽게 몸에 맞는 아름답고 편안한 정점을 찾아내기 위해 끊임없이 연구했다. 그의 디자인 철학은 언제나 현실의 여성을 위한 것이었다. 우리가 알베르 엘바즈의 디자인에 열광하는 이유는 바로 이러한 그의 열정과 따스한 관점이 아닐까?

그는 랑방의 자유로운 창작 환경 속에서 여성이 실제로 원하는 옷을 만들고자 했다. 프랑스 특유의 우아함을 담은 그의 첫 컬렉션은 큰 인기를 불러왔다. 해진 듯한 가장자리, 망치질한 실크, 드러난 지퍼, 공기처럼 가벼운 볼륨 등으로 섬세하면서도 독특한 감성을 표현했다. 특히 마무리되지 않은 밑단의 드레이프 가운, 장식이 돋보이는 슈트, 불에 그을린 듯한 풍성한 코트 등은 그의 시그니처 디자인으로 자리 잡았다.

"미친 듯한 옷을 만드는 것은 쉽습니다. 아주 단순한 옷을 만드는 것도

쉽지요. 그러나 천 한 조각도 자르지 않고 특별한 볼륨을 표현하거나, 코르셋 대신 드레이프로 몸에 맞는 볼륨을 만들어 내는 그 중간 지점을 찾는 것은 정말 어려운 일입니다. 저는 언제나 제 작업에 이런 자유로운 옷의 감각을 담아내고자 노력합니다."라고 그는 설명했다. 이는 침체된 프랑스 브랜드를 세계에서 가장 선망받는 럭셔리 브랜드로 탈바꿈시킨 알베르 엘바즈의 비법이다.

포동포동한 체형, 상냥한 미소, 귀여운 안경, 그리고 시그니처인 턱시도와 나비넥타이까지. 엘바즈는 친근한 매력과 자기 비하적인 유머로 업계에서 가장 사랑받는 디자이너가 되었다. 어떤 디자이너는 패션 에디터를 몇 시간씩 기다리게 하는 반면, 엘바즈는 피에르 에르메의 디저트와 샴페인으로 따뜻하게 대접하며 환영한다.

그는 다른 디자이너들이 언론에서 서로를 비판할 때도 늘 긍정적인 말을 잊지 않았다. 이브 생 로랑의 레디 투 웨어 컬렉션을 디자인하는 게 꿈이었던 그는 1998년, 생 로랑 은퇴 이후 그 꿈을 이룬다. 그러나 기쁨은 오래가지 못했다. 단 세 시즌 만에 톰 포드에 의해 해고된 것이다. 이 충격적인 사건은 그에게 패션을 완전히 포기하게 할 만큼 큰 타격이기도 했다. 그러나 그는 긴 휴식과 인도 여행을 통해 깨달음을 얻고 다시 일에 복귀했다. 이러한 사건 후에도 엘바즈는 이브 생 로랑에서 자신을 내쫓은 톰 포트에 대해 '잘생겼다.'는 말 외에 다른 언급을 하지 않았다.

나 역시 짧은 만남이었지만 그의 따뜻한 미소와 친절, 그리고 겸손했던 태도를 여전히 기억한다. 그래서인지 2021년 4월 24일, 그의 부고 소식이 들려왔을 때 무척이나 쓸쓸하고 허망했다. 이렇게 일찍 세상을 떠나다니, 얼마 전 새롭게 브랜드를 시작했다는 이야기를 들어 더욱 안타까웠다. 「보그 파리 VOGUE Paris France」 인터뷰 기사에서 '일 중독'이라 부를 정도로 자신의 일을 사랑했던 그의 모습이 떠올라 마음이 아팠다. 실제로 그는 휴가도 가지 않을 만큼 일에 몰두하는 편이었다고 한다. 그토록 사랑했던 일을 온전히 펼치지 못한 채 세상을 떠났다는 사실이 참으로 안타깝다. 그는 언젠가 자신의 이름을 내건 브랜드를 만들고, 자신의 부재

와 관계없이 그 브랜드가 유지되기를 바란다고 했었다. 그의 바람대로 AZ 팩토리 AZ Factory 가 앞으로도 그의 뜻을 이어가기를 진심으로 바란다.

엘바즈는 1961년 모로코 카사블랑카에서 태어나 10세 때 이스라엘로 이주했다. 그는 어린 시절부터 스케치하는 것에 흥미가 있었고, 자연스레 대학에서 샨카르 섬유 Shankar fiber 를 활용한 패션 디자인을 공부하며 자신의 열정을 키워갔다.

1987년 뉴욕으로 건너가 제프리 빈과 함께 일하며 디자이너로서 성장했다.

1996년 가이 라로슈의 크리에이티브 디렉터로 임명되었다.

1998년 엘바즈는 이브 생 로랑에서 여성 레디 투 웨어 디자인을 맡게 되었다.

2001년 랑방의 크리에이티브 디렉터로 임명되어 새로운 패션 역사를 시작했다.

2005년 CFDA에서 국제 디자이너 상을 수상했다.

2007년 「타임 Time」이 뽑은 세계에서 가장 영향력 있는 100인 중 한 명으로 선정되었다.

2009년 당시 파리 시장이었던 베르트랑 들라노에로부터 도시 발전에 기여한 공로로 파리 대훈장을 수훈했다. 2010년 패스트 패션 브랜드 H&M과 협업해 저렴한 컬렉션을 선보였고, 이는 출시 직후 완판되며 화제를 모았다.

2012년 랑방에서의 시간을 담은 사진 3천여 장을 모아 책으로 출간했다.

2015년 랑방 대주주와의 의견 차이로 크리에이티브 디렉터 자리에서 물러났다.

2016년 레지옹 도뇌르 훈장을 수훈했다.

2021년 1월 새로운 브랜드 AZ 팩토리를 설립하며 패션계에 복귀했다.

2021년 4월 24일 59세의 나이로 세상을 떠났다.

Ann Demeulemeester

앤 드뮐미스터

앤 드뮐미스터의 스타일을 표현할 때
'시적인 해체주의'라는 말이 빠지지 않는다.
그녀의 컬렉션에는 언제나 완벽하게 정돈되지 않은 거친 텍스처와
날것 같은 감성이 담겨 있다.

섬세하면서도 개성 있고,
우아하면서도 반항적인 이 디테일은
많은 셔츠 디자인에 영향을 주었다

ANN DEMEULEMEESTER
Long Shirt

늘어진 티셔츠, 어긋나게 잠긴 셔츠, 그리고 먹색의 부드러운 재킷. 한마디로 말해 앤 드뮐미스터를 대표하는 스타일이다. 딱딱하게 재단된 옷은 답답하고 올드해 보이며, 그렇다고 너무 캐주얼하거나 화려한 스타일도 선호하지 않는 이른바 커리어우먼들 사이에서 그녀의 재킷과 셔츠는 선풍적인 인기를 끌었다. 특히 활동적인 직업을 가진 이들에게 부드러운 소재와 약간 난해한 디자인의 깨끗한 흰 셔츠는 일하기 편하면서도 은근히 특별한 느낌을 주었다. 나 역시 한때 내 옷장의 한쪽을 드뮐미스터의 블랙 앤 화이트로 가득 채운 적이 있다.

이름이 길고 발음이 어려워 "뭐? 브랜드 이름이 뭐라고?"라는 반응을 자주 들었지만, 앤 드뮐미스터의 확고한 스타일은 여전히 특별함을 유지하고 있다. 그녀의 컬렉션에서 주로 사용되는 색상은 흰색, 먹색, 그리고 검은색이며, 검은색 조차도 약간 바랜 듯한 색감을 띤다. 덕분에 진지하면서도 지나치게 엄격한 느낌을 주지 않는 것이 특징이다.

앤 드뮐미스터를 대표하는 셔츠 중 뒷면에 끈이 달린 디자인은 끈 디테일을 버클로 조이거나 늘어뜨릴 수 있어 스타일에 따라 다양한 연출이 가능하다. 허리를 �꽉 조이고 단추를 풀면 세련미와 섹시한 느낌을 낼 수 있고, 반대로 느슨하게 풀어 입으면 편하면서도 뒤에 늘어진 끈 덕분에 독특한 분위기를 연출할 수 있다. 섬세하면서도 개성 있고, 우아하면서도 반항적인 이 디테일은 많은 셔츠 디자인에 영향을 주었다.

재킷과 코트는 샤프한 실루엣과 오버사이즈 핏을 조화롭게 활용하면서도 전통적인 테일러링 기법을 유지해 고급스러움을 숨기고 있다. 불필요한 장식을 최소화하고, 소재와 실루엣 자체로 존재감을 드러내는 것이 앤 드뮐미스터 스타일의 핵심이다. 언밸런스한 컷팅, 느슨한 끈, 스트랩 디테일이 부드럽고 자연스러운 실루엣을 만들어내며, 블랙 레더, 롱 부츠, 벨트를 활용해 고딕하면서도 펑키한 매력을 더한다. 어둡지만 매혹적인 미학으로 큰 인기를 끌었고, 그 열풍 속에서 2007년 서울에 플래그십 스토어가 문을 열기도 했다.

앤 드뮐미스터의 스타일을 표현할 때 '시적인 해체주의'라는 말이 빠지지 않는다. 그녀의 컬렉션에는 언제나 완벽하게 정돈되지 않은 거친 텍스처와 날것 같은 감성이 담겨 있다. 이는 단순한 디자인 요소를 넘어 그녀가 다양한 분야에서 얻는 영감과도 연결된다. 디자이너가 영향을 받는 대상은 그림, 조각, 영화 등 여러 가지가 있을 수 있다. 그러나 그중에서도 영감을 주는 인물, '뮤즈'는 특히 중요한 존재다. 앤 드뮐미스터에게는 확고한 뮤즈가 있다. 바로 미국의 싱어송라이터 패티 스미스다. 두 사람의 인연은 50년 전으로 거슬러 올라가며, 마치 한 편의 영화처럼 운명적으로 시작되었다.

1975년 발매된 패티 스미스의 앨범 《호시스 Horses 》에 매료된 벨기에의 소녀 앤 드뮐미스터는 언젠가 꼭 패티 스미스를 만나겠다고 결심한다. 몇 년 후, 디자이너가 된 그녀는 패티 스미스에게 셔츠 세 장을 선물로 보내고, 패티 스미스는 그 셔츠의 디자인에 깊은 감명을 받아 두 사람은 자연스럽게 친구가 된다. 그 후로 패티 스미스는 무대에 설 때 늘 앤 드뮐미스터의 옷을 입는다. 그녀는 앤의 옷이 마치 자신의 일부처럼 느껴진다며, 낡고 해져도 결코 버리지 않고 간직한다고 말했다. 패티 스미스의 음악이 옷으로 표현된다면 바로 이런 모습이 아닐까, 하는 상상마저 들게 한다.

어찌 보면 '성공한 덕후'의 대표적인 사례일 수도 있지만, 두 사람의 관계는 단순한 추종자와 뮤즈를 넘어선다. 이는 아마도 서로의 창의적인 관점이 닮았기 때문일 것이다. 이제 그들은 단순한 디자이너와 뮤즈의 관계를 넘어, 음악과 패션을 통해 서로에게 영감을 주고받으며 함께 성장한 예술적 동반자가 되었다.

십 대 시절 좋아하던 가수에게 디자이너가 되어 선물을 보낸 앤 드뮐미스터도, 그 선물의 가치를 알아보고 깊이 감동한 패티 스미스도 순수한 열정을 가진 예술가임이 분명하다. 수십 년간 서로에게 강한 영향을 주며 창작을 교류해 온 그들의 관계가 참 멋지고 부럽기까지 하다.

앤 드뮐미스터는 1959년 12월 29일 벨기에에서 태어났다. 1981년, 앤트워프 왕립예술학교에서 패션 디자인을 전공하며 본격적으로 패션 업계의 경력을 쌓기 시작했다.

1986년 런던패션위크에서 극찬을 받으며 앤트워프 식스의 핵심 멤버로 세계적인 주목을 받기 시작한다. 앤트워프 식스는 월터 반 베이렌동크, 드리스 반 노튼, 더크 반 세네, 더크 비켐버그, 마리나 예, 그리고 앤 드뮐미스터로 구성된 디자이너 그룹이다. 앤트워프 왕립예술학교 졸업생들이 런던 트레이드 쇼에 참가했었는데, 이때 기자들이 이들의 이름을 발음하기 어려워 '앤트워프 식스'라고 부르기 시작한 게 시초다. 이들 덕분에 앤트워프 왕립예술학교는 세계적으로 명성이 높은 패션 학교로 자리 잡게 되었다.

1985년 사진작가인 남편 패트릭 로빈과 함께 자신의 이름을 딴 브랜드를 설립했다.

1991년 뉴욕 바니스 등의 매장에서 빠르게 팬층을 형성했다.

1992년 봄 파리에서 첫 패션쇼를 열었다. 이 쇼는 해체주의적이고 아방가르드한 펑크 스타일과 동시에 여성스러운 디자인으로 주목받았다.

1996년 남성과 여성복이 밀접하게 연결되어 있다고 여겨 여성복 컬렉션에 남성복 라인을 포함해 컬렉션을 선보였다.

1999년 앤트워프에 첫 플래그십 스토어를 오픈했다.

2005년 주얼리 라인을 선보였으며, 같은 해 파리에서 첫 독립 남성복 컬렉션을 선보였다.

2006-07년 홍콩, 도쿄, 서울에 매장을 오픈하며 글로벌 확장을 본격적으로 시작했다.

2013년 앤 드뮐미스터는 패션 하우스에서 물러나 세라믹에 관심을 가지고 탐구하기 시작했다.

2019년 첫 번째 세라믹 컬렉션을 선보였다. 다음 해에는 자신의 패션 레이블로 돌아와 앤트워프의 미니멀리즘 매장을 개조했다. 이로써 그녀의 매장은 홈웨어와 가구 컬렉션에 중점을 둔 공간으로 변모하였다.

Azzedine Alaïa

아제딘 알라이아

항상 따뜻한 미소를 짓던 알라이아는
그 명성을 얻기까지의 힘든 과정을 부정적으로 표현하지 않았다.
고단할 수도 있었던 젊은 시절을 즐거운 놀이처럼 행복하게 묘사할 수 있었던 것은,
그가 일에 대해 지녔던 집착과 재능에서 비롯되었을 것이다.

단순히 몸에 착 달라붙는 드레스가 아니라,
신체에 맞게 조각하듯 시접 하나 없이
아름다운 곡선과 볼륨을 이루고 있었다

ALAÏA
Knit Minidress

아제딘 알라이아의 명성은 잡지를 통해 익히 알고 있었다. 그러나 그의 옷을 실제로 처음 마주했을 때 느낀 감동과 설렘은 명성 그 이상이었다. 사진 속 알라이아의 드레스는 키가 크고 글래머러스한 슈퍼모델의 곡선미를 부각하는 옷으로만 보였었다. 그래서 작은 체구의 알라이아가 키 큰 여자에 대한 환상이 있어, 이를 반영한 디자인은 아닐까 생각하기도 했다.

그러나 이런 생각이 부끄러워질 만큼 실물로 본 그의 니트 드레스는 환상적이었다. 단순히 몸에 착 달라붙는 드레스가 아니라, 신체에 맞게 조각하듯 시접 하나 없이 아름다운 곡선과 볼륨을 이루고 있었다. 드레스의 상체 부분은 마치 몸에 꼭 맞춘 듯 견고하고, 잘록한 허리에서 자연스럽게 퍼지는 스커트 자락은 인위적인 재봉 없이도 섬세하고 잔잔한 조직감으로 볼륨을 만들어 낸다. 그의 옷을 보고 있으면 단순한 디테일이 아니라, 수학적이고 기술적인 접근이 느껴져 "천재가 아니면 엄청난 연구자일 것이다."라는 생각이 들었다.

브랜드 알라이아의 시그니처 디자인은 독창적인 장인 정신과 세밀한 실루엣을 특징으로 하며, 여성의 곡선미를 극대화해 신체를 아름답게 감싸는 스타일로 유명하다. 그의 시그니처 스타일을 대표하는 주요 요소로는 밴디지 드레스가 있다. 알라이아는 신축성 있는 니트와 저지 소재를 사용해 착용감이 편안하면서도 세련된 실루엣을 구현하는 데 주력했다. 이러한 소재는 드레스뿐만 아니라 코트와 재킷에도 자주 활용되었다.

또한 아일릿 장식과 레이저 컷 기법으로 섬세한 디테일이 특징이며 가죽이나 니트 소재에 레이저 컷으로 복잡한 패턴을 만들어 독특한 질감을 표현했다. 주로 블랙, 화이트, 뉴트럴 톤 등 절제된 색상을 사용해 세련된 분위기를 연출했으며, 색상보다 디자인과 소재의 질감에 중점을 두어 미니멀하면서도 강렬한 느낌을 준다.

'클링의 왕 The King of Cling '이라는 호칭은 아제딘 알라이아가 몸에 밀착되는 실루엣의 의상을 디자인하는 데 탁월한 능력을 발휘해 붙은 별명이

다. 여기서 '클링 Cling'은 옷이 몸에 꼭 달라붙는 느낌을 뜻한다. 알라이아의 디자인은 여성의 곡선을 돋보이게 하며, 옷이 마치 제2의 피부처럼 몸에 꼭 맞게 제작된 것이 특징이다.

그는 혁신적이고 참신한 기술을 도입해 착용감과 신축성을 갖춘 니트웨어로 이러한 실루엣을 구현했으며, '니트웨어의 왕'이라는 별명도 얻었다. 편안하고 부드러운 니트웨어를 섬세한 디테일과 확실한 실루엣을 통해 오트 쿠튀르의 경지까지 끌어올렸다.

반면, 알라이아는 한결같이 검은색 중국식 파자마를 입고 있어, 화려하고 정교한 자신의 작품들과 극명하게 대비를 이룬다. 자신은 늘 똑같은 옷을 입음으로써 디자인 연구에 얼마나 힘을 쏟는지 말하지 않아도 드러나 보인다.

아제딘 알라이아의 놀라운 점은 그가 패션위크 일정이나 트렌드를 따르지 않는다는 점이다. 그는 패션위크 일정에 맞춰 기계적으로 일하며 끊임없이 생산하고, 컬렉션을 발표한 뒤 다시 생산하는 것은 자신의 목표가 아니라고 말한다. 이 말에 걸맞게 그는 준비가 되었을 때만 컬렉션을 선보였다.

패션위크 일정을 따르지 않는다는 것은 패션 언론으로부터 소외될 위험이 있기 때문에 매우 용감하고 소신 있는 행동이었다. 이는 그의 스타일을 높이 평가하는 컬트적인 추종자들과 충성스러운 고객층을 보유한 자신감의 반증이기도 하다. 강렬한 정체성을 유지함으로써 그는 패션 업계 내부자들로부터 찬사를 받았다.

알라이아는 평생 패션 거장들의 작품을 수집하고 패션 유산을 보존하는데 헌신한 디자이너였다. 그의 수집은 크리스토발 발렌시아가가 1968년 하우스를 닫을 때 구매한 작품으로 시작됐다. 드레스, 코트, 슈트 등 발렌시아가의 탁월한 재단 실력에 감명을 받은 알라이아는 이 모든 것을 평생 간직하며 보존하기로 결심한다. 이렇게 시작된 그의 컬렉션은 패션

유산의 소중함을 일깨워 주었으며, 창작 작업과 병행해 패션 수집가로서의 소명을 갖는 계기가 되었다. 이후 폴 푸아레, 마담 그레, 엘사 스키아파렐리의 의상 등을 포함해 수천 벌을 모았다.

알라이아는 자신의 수집품을 마르세유패션박물관에 기증하고, 일부는 경매에 부쳐 중요한 패션 유산을 보호했다. 또한 장 폴 고티에, 레이 가와쿠보 등 동시대 디자이너들의 작품도 수집했다. 이 소중한 컬렉션을 미래 세대에 전하기 위해 자신의 아카이브를 보존하고 전시할 협회까지 설립한다.

25년 전 파리에서 유학했던 내 경험에 비추어 볼 때, 1950년대에 튀니지인이 프랑스에서 살아간다는 건 절대 쉽지 않은 일이었을 테다. 알제리나 튀니지 등 북아프리카 출신 이민자들에 대한 선입견은 상당했으며, 한국인인 나와는 비교도 되지 않을 정도였으리라 확신한다.

알라이아의 인터뷰에 따르면 그는 길에서 검문을 당하기도 했으며, 백작부인이 자신의 후원자임을 증명하기 위해 명함을 항상 소지했다고 한다. 게다가 그는 패션을 공부하기 위해 남의 집에 얹혀 살며 집안일과 베이비시터 일을 병행했고, 부인들을 위한 드레스를 만들어 주며 생계를 이어갔다.

나 역시 파리에서 생활하기 위해 매년 체류증을 갱신하는 것은 몹시 피곤한 일이었다. 졸업 후 일을 하면서 프랑스인이 아니라는 이유로 경쟁에서 밀린다는 느낌을 자주 받았고, 결국 빠르게 짐을 싸 귀국을 결정했었다. 지난날의 나와 비교하면, 알라이아에게서는 큰 차이가 느껴진다.

알라이아는 뛰어난 친화력을 바탕으로 파리의 유력 인사들과 인연을 맺으며 점차 입지를 다져 나갔다. 이후 그가 연 맞춤 정장집은 부유한 여성들과 예술가들 사이에서 입소문을 타며 유명해졌고, 크리스찬 디올과 이브 생 로랑의 샘플 제작까지 맡게 된다. 그래서인지 그는 40대 중반이 되어서야 자신만의 첫 컬렉션을 선보였다.

이러한 결과는 천부적인 재능과 낙천적인 성격이 만들어 낸 성과라 할 수 있다. 항상 따뜻한 미소를 짓던 알라이아는 그 명성을 얻기까지의 힘든 과정을 부정적으로 표현하지 않았다. 고단할 수도 있었던 젊은 시절을 즐거운 놀이처럼 행복하게 묘사할 수 있었던 것은, 그가 일에 대해 지녔던 집착과 재능에서 비롯되었을 것이다.

아제딘 알라이아는 1935년 2월 26일 튀니지에서 태어났다. 프랑스인인 피노 부인은 알라이아에게 패션과 회화를 처음 소개해 준 두 번째 어머니 같은 존재였다. 피노 부인의 소개로 튀니스미술학교에서 조각을 전공한 알라이아는 학비를 벌기 위해 양장점에서 일을 시작했고, 이를 계기로 옷의 매력에 빠졌다.

1950년대 후반 무렵 지인의 추천으로 파리에서 일을 시작했고, 기라로슈 아틀리에에서 쿠튀르를 배우게 된다. 이때 파리의 저명한 예술인들과 교류하며 작품성을 인정받은 그는 피카소, 미로, 워홀 등 유명 인사들의 아내를 위해 옷을 제작하기도 했다.

1960년대에는 여러 하우스를 위해 프로토타입을 제작했는데, 그중에서도 생 로랑을 위해 만든 몬드리안 드레스가 손꼽힌다.

1968년 오트 쿠튀르에서 레디 투 웨어로 변화하는 패션 트렌드를 감지하고 작업을 재정비했다.

1979년 성공적인 첫 컬렉션을 발표했다.

1982년 뉴욕 버그도프 굿맨에서 첫 패션쇼를 선보이며 큰 성공을 거뒀다.

1985년 프랑스문화부에서 두 개의 패션 오스카 상을 수상했다.

1986 S/S 컬렉션에서는 몸에 밀착되는 '저지 밴디지' 튜브 드레스를 발표했다. 이 디자인은 이집트 미라에서 영감을 받은 것으로 알려져 있다.

1992년 알라이아의 1992 S/S 컬렉션 작품을 다룬 책이 출간되었다.

1999년 카를라 소짜니와 줄리아노 코피니의 지원으로 메종을 재정비하고, 프라다와 리치몬트 그룹의 투자를 유치해 브랜드를 확장했다.

2013년 파리패션박물관 팔레 갈리에라에서 그의 첫 대규모 회고전이 열렸다.

2017년 알라이아는 세상을 떠났으며, 그의 유산은 협회를 통해 보존되고 있다.

André Courrèges

앙드레 쿠레주

콩코드 시대, 달 착륙, 우주 경쟁의 황금기 속에서 빛난 패션 혁명가,
기하학적 형태와 새로운 소재를 활용한 혁신적인 디자이너 쿠레주는
60년대의 스타일과 시대를 대표하는 인물이다.

슬림하고 견고한 재킷 역시
그의 대표적인 디자인 중 하나로
균형 잡힌 실루엣의
정교한 재단이 돋보인다

COURRÈGES
Vinyl Jacket

A라인 미니드레스, 하얀 부츠, 고글, 헬멧까지. 마치 달나라에 사는 멋진 소녀들 같은 60년대 무드를 본 적 있는가. 이러한 스타일은 해마다 반복되는 빈티지 유행 속에서도 70년대, 80년대, 90년대, 그리고 현재의 패션보다 더욱 굳건하다. 이처럼 가장 미니멀하면서도 미래적인 디자인의 무드는 단연코 앙드레 쿠레주의 작품이다.

콩코드 시대, 달 착륙, 우주 경쟁의 황금기 속에서 빛난 패션 혁명가, 기하학적 형태와 새로운 소재를 활용한 혁신적인 디자이너 쿠레주는 60년대의 스타일과 시대를 대표하는 인물이다. 패션 연감에서만 볼 수 있었던 쿠레주가 최근 몇 년 사이 다시 재조명되고 있다. 니콜라스 디 펠리체가 브랜드 쿠레주의 크리에이티브 디렉터로 임명되면서 쿠레주의 철학과 혁신이 멋지게 되살아나고 있다. 잠시 잊었던 쿠레주의 아이코닉한 아이템들이 다시금 패션계에서 주목받고 있는 것이다.

1960년대 쿠레주의 의상들은 그야말로 혁명이었다. 그는 전통적인 프랑스 럭셔리 패션을 계승하면서도 과거 귀족적인 스타일에 반기를 들었다. 여전히 오트 쿠튀르 컬렉션을 선보였지만, 1964년과 1965년 단 세 차례의 컬렉션만으로 전 세계에 이름을 알리며 엄청난 인기를 끌었다. 우주 비행사 장비에서 영감을 얻은 그의 스타일은 즉각적으로 '스페이스 에이지 Space Age'라는 이름을 얻게 되었다. 1950년대 여성복을 지배했던 불편하고 인위적인 스타일을 극복하고, 여성의 신체를 속박하지 않는 옷을 강조한 것이다.

그의 대표적인 디자인으로는 균형 잡힌 실루엣의 정교한 재단이 돋보이는 바지, 슬림하고 견고한 재킷, 매끄러운 트라페즈 사다리꼴 라인, 미니스커트 등이 있다. 또한, 액세서리로는 흰색 종아리 길이의 부츠와 오버사이즈 선글라스가 대표적이다. 그는 비닐, 라이크라 등의 플라스틱 소재와 신축성 있는 패브릭을 선호했으며, 색상은 주로 흰색과 은색을 기본으로 사용했다. 그 이외에 포인트 컬러로는 감귤빛 오렌지, 선명한 핑크, 강렬한 녹색, 다양한 갈색 톤, 레드 등을 활용하는 편이다. 많은 의상에는 허리와 등이 노출된 컷아웃 디테일이 적용되었으며, 브래지어 없이 착용

하도록 되어 있다. 브래지어나 코르셋과 같은 여성의 신체를 속박하는 요소에서 해방되어야 한다는 것이 쿠레주의 디자인 철학이었다. 실용적이면서도 해방적인 옷을 만들고자 했던 그는 레디 투 웨어의 중요성을 가장 먼저 인식한 디자이너 중 한 명이었으며, 레디 투 웨어의 발전을 위해 제조 기술을 적극적으로 활용한 선구적인 인물이기도 하다.

1970년대에 접어들며 패션 트렌드는 급변했다. 시간이 지나면서 롱스커트, 민속풍, 집시 스타일, 청바지 등이 대세가 되었다. 쿠레주는 일부 트렌드를 반영했지만, 여전히 자신만의 아이코닉한 스타일을 고수했다.

1980년대 패션 트렌드는 아방가르드 스타일로 변화하며 쿠레주의 심플한 디자인과 대조를 이루었다. 그의 간결한 스타일은 화려함이 넘치던 1980년대 파리에서 마치 고립된 듯 보였다. 그러나 그는 당시 패션 흐름과 완전히 다른 길을 걸으며 여전히 개성적인 디자인 실험을 지속했다. 이후 파킨슨병을 앓게 되면서 패션계를 떠나야 했지만, 그의 창의력은 조각과 회화로 치환되어 여러 전시회가 열리기도 했다.

어떤 이들은 쿠레주의 디자인이 지나치게 단순함과 미니멀리즘에 집중한 나머지 과소평가된다고 보기도 한다. 미래적이고 구조적인 실루엣, 새로운 소재 활용, 기능성을 강조한 그의 디자인은 당시 패션계에 신선한 충격을 주었지만, 하이패션의 전통적인 장식미와 대비되며 다소 가벼운 스타일로 오해받기도 했다. 특히 쿠레주의 디자인이 대중적으로 빠르게 확산되면서 그의 독창성이 충분히 인정받지 못한 측면도 있다. 그러나 쿠레주의 의상은 시대의 흐름에 휩쓸리지 않고 자신만의 미래지향적 스타일을 고수하며 단순한 유행이 아닌 시대를 초월한 스타일로 영원히 자리 잡았다.

앙드레 쿠레주는 1923년 3월 9일 프랑스 바스크 지방의 포에서 태어났다. 이후 그는 토목 공학을 공부한 공학도로 성장했다.

1944년 엑상프로방스에서 공군 조종사로 복무했다. 2년 후 공군을 떠나 패션과 섬유 디자인을 공부하기 위해 전문학교에 입학했다. 졸업 후, 쿠레주는 잔 라포리 쿠튀르 하우스의 디자이너로 고용되어 4년간 일했다.

1951년 발렌시아가의 조수가 되었고 10년 동안 일하며 발렌시아가 특유의 정교한 재단 기술을 익혔다.

1961년 자신의 하우스를 설립해 사각형, 삼각형, 사다리꼴을 포함한 기하학적 형태에서 영감을 받은 혁신적인 컷을 선보였다.

1964년 여성의 역할이 변화하고 있음을 인식하고 바지 정장을 선보였다.

1965년 '스페이스 에이지'로 불리며 쿠레주만의 아이코닉한 스타일을 창조했다.

1967년 오트 쿠튀르 컬렉션 쿠튀르 퓨쳐 Couture Future 를 발표했다.

1970년 쿠레주는 대중 시장을 겨냥한 하이퍼볼리 Hyperbole 컬렉션을 출시했고, 첫 번째 향수 엉프렝트 Empreinte 를 선보였다.

1972년 뮌헨 올림픽의 유니폼을 디자인했으며, 1973년 남성복 라인 쿠레주 옴므를 출시했다.

1985년 세계 박람회를 위해 히타치 파빌리온을 설계했다.

1986년 컬렉션을 발표하지 못해 오트 쿠튀르 라벨을 상실했다.

1993년 장 샤를 드 카스텔바작을 영입해 컬렉션 디자인을 맡겼다.

1996년 사업에서 은퇴하며 회사 운영을 아내 코클린에게 맡겼다.

1997년부터 2008년까지 회화와 조각에 몰두했으며, 작품들은 FIAC에서 전시되었다. 같은 시기 파리 앙드레 시트로엥 공원에 전시된 첫 번째 전기차 프로토타입 3대를 발표했다.

2016년 1월 7일 92세의 나이로 세상을 떠났다.

Hedi Slimane

에디 슬리먼

그의 모든 컬렉션은 펑크, 뉴웨이브, 글램록 요소를 띤다.
스키니 실루엣의 정장, 타이트한 가죽 팬츠, 슬림한 블레이저는
이를 반영하는 특징적 스타일이다.
젊음과 반항의 감성을 극대화한 디자인은 그의 이미지와도 맞닿아 있다.

패션과 음악을 결합하거나
비주얼 아이덴티티 중심의 마케팅을 통해
젊은 세대와의 소통을 강화하며
상업적 성공을 이뤄냈다는 점은
부정할 수 없는 그의 뛰어난 능력이다

CELINE
Leather Jacket
by Hedi Slimane

에디 슬리먼은 단순한 패션 디자이너가 아니라 사진작가이기도 하다. 패션뿐만 아니라 음악과 청춘 문화를 독창적인 시선으로 담아내는 작업을 꾸준히 이어 왔다. 그의 사진은 단순한 패션 화보를 넘어 한 시대의 음악과 문화, 청춘을 기록하는 예술적 도구로 평가된다. 패션과 사진을 자유롭게 넘나들며 미디어에서도 큰 주목을 받았다.

패션계에서 이처럼 논란이 많은 디자이너도 드물다. 솔직히 말해, 디올 옴므를 제외하면 생 로랑부터 셀린느까지, 맡은 브랜드마다 논란이 끊이지 않았다. 하지만 이러한 논란의 상당 부분은 창조적 능력만큼이나 화제성을 불러일으킨 결과였으며, 그만큼 영리하다는 인상을 남긴다.

2000년대 초반, 디올 옴므를 통해 전 세계 남성들에게 스키니 팬츠 열풍을 불러일으켰고, 많은 남성이 이를 소화하기 위해 다이어트를 시작했다. 대표적인 사례가 60대였던 칼 라거펠트다. 디올 옴므를 입기 위해 1년 만에 40킬로그램을 감량하는 극단적인 다이어트에 성공했다. 디올 옴므는 더 얇고, 더 날렵하며, 더 감각적인 스타일로 남성복의 새로운 역사를 썼다. 이로 인해 남성미의 기준도 울끈불끈한 근육질의 강한 남성에서, 유약하지만 날카로운 감성을 지닌 남성으로 변화했다. 이후 한동안 스키니 핏은 꾸준한 인기를 이어 갔다.

에디 슬리먼을 둘러싼 논란은 생 로랑에서 시작되었다. 브랜드 네임과 로고 정리부터 단행하며 과감하게 '이브'를 떼어내고 '생 로랑 파리'로 변경했다. 본사와 스튜디오를 로스앤젤레스로 이전하는 대담한 결정을 내렸고, 이로 인해 프랑스 패션 하우스로서의 정체성이 약화된다는 비판이 나왔다. 기존 이브 생 로랑의 우아하고 클래식한 프렌치 스타일을 버리고 슬림한 실루엣의 록스타 스타일을 강조하면서 자신만의 디자인 일관성을 유지했다. 다만, 비슷한 스타일을 반복한다는 점에서 논란은 끊이지 않았다. 그러나 이러한 비판에도 불구하고 생 로랑은 엄청난 상업적 성공을 거두게 된다.

셀린느에서의 행보는 더욱 큰 논란을 불러왔다. 생 로랑 때와 마찬가지로

브랜드 로고를 정리하며 'CÉLINE'에서 악센트를 제거하고 'CELINE'으로 변경했으며, 로고에서 'Paris'도 삭제했다. 피비 파일로가 구축한 미니멀하고 여성적인 감성은 에디 슬리먼의 젊은 록스타 스타일로 완전히 바뀌었다.

기존 팬들은 '셀린느를 생 로랑처럼 만들어 버렸다.'며 강하게 반발했다. 피비 파일로가 시절, 셀린느는 일하는 여성을 위한 브랜드로 자리를 잡아가고 있었다. 그러나 에디 슬리먼의 컬렉션에는 젊고 마른 모델들만이 런웨이를 올랐고, 실용성과 거리가 먼 초미니 드레스가 주를 이루기도 했다. 이러한 변화에 불만을 품은 고객들은 SNS에서 #OldCeline 올드 셀린느 운동을 벌였고, 패션 평론가들의 혹평도 이어졌다. 그러나 논란에도 불구하고 상업적으로는 성공을 거두었다.

어린 시절, 에디 슬리먼은 스키니한 체형 때문에 조롱을 받았다고 한다. 이에 대한 위안을 데이비드 보위, 믹 재거, 폴 웰러 같은 음악 아이콘들의 스타일에서 찾았다고 한다. 이러한 영향 때문인지 그의 모든 컬렉션은 펑크, 뉴웨이브, 글램록 요소를 띤다. 스키니 실루엣의 정장, 타이트한 가죽 팬츠, 슬림한 블레이저는 이를 반영하는 특징적 스타일이다. 젊음과 반항의 감성을 극대화한 디자인은 그의 이미지와도 맞닿아 있다.

패션과 음악을 결합한 혁신적인 접근 방식, 브랜드의 비주얼 아이덴티티와 마케팅을 새롭게 정의한 점, 그리고 젊은 세대와의 소통을 강화하며 상업적 성공을 이뤄낸 점은 부정할 수 없는 그의 뛰어난 능력이다.

록스타처럼 논란과 찬사가 공존하는 디자이너가 또 있을까? 이것이야말로 에디 슬리먼이 보여주는 진정한 록 스피릿이 아닐까 싶다.

에디 슬리먼은 1968년 7월 5일 프랑스 파리에서 태어났다. 그의 아버지는 튀니지계였고, 어머니는 이탈리아계였다. 어릴 때부터 예술과 창작에 관심이 많았던 슬리먼은 11세 때 사진에 입문했다. 흑백 필름 암실 작업을 배우며 본격적으로 사진 기술을 익혔다. 16세가 되었을 때, 그는 정식 패션 교육을 받지 않았음에도 불구하고 직접 옷을 만들어 입기 시작했다. 그러나 패션보다 저널리즘에 관심이 많아, 청소년 시절에는 「르 몽드 Le Monde 」 사무실을 방문하며 기자의 꿈을 키우기도 했다.

1990년대 이브 생 로랑에서 패션 마케팅 보조로 커리어를 시작했다.

1992년 에콜 데 루브르에서 미술사 학위를 받았다. 패션 컨설턴트 장자크 피카르의 조수로 일하며 패션 업계에 발을 들였다.

1996년 이브 생 로랑에 합류한 후 남성복 크리에이티브 디렉터로 승진했다.

2000년 크리스찬 디올로 이동하며 디올 옴므를 출범시켰다.

2000-02년 쿤스트베어케 현대미술연구소에서 레지던시를 가지며 사진 작업에 집중했다.

2002년 CFDA에서 국제 디자이너 상을 수상했다.

2006년 개인적인 사진 블로그 '다이어리 Diary '를 개설했으며, 2007년 디올을 떠난 후 로스앤젤레스로 이주해 사진 작업에 집중했다.

2011년 흑백 음악 사진 전시회 '캘리포니아 송 California Song '이 로스앤젤레스현대미술관에서 열렸으며, 2012년 이브 생 로랑 크리에이티브 디렉터로 임명되었다.

2016년 4월 계약을 갱신하지 않고 생 로랑을 떠났다.

2018년 1월 셀린느의 예술 · 창조 · 이미지 디렉터로 취임했다. 셀린느 최초의 남성복 라인 출시를 주도했다.

2024년 셀린느를 떠나며 또 한 번의 전환점을 맞이했다.

Elsa Schiaparelli

엘사 스키아파렐리

스키아파렐리는 '패션은 예술이다.'라는 철학을 실천에 옮긴 인물이다.
다양한 장르와 협업하여 예술과 패션의 경계를 허물고,
실험과 창의성의 가능성을 열었다.

살바도르 달리와 협업한
구두모양의 모자는
세계를 놀라게 한
초현실적인 결과물이다

SCHIAPARELLI
Shoe Hat
by Elsa Schiaparelli with Salvador Dali

패션 학교를 다닐 때 엘사 스키아파렐리는 랍스터를 모자 위에 올려 두는 재미있고 기괴한 스타일의 디자이너였다. 패션과 예술의 경계를 허물어 독특하고 실험적인 디자인 가능성을 연 인물이라고는 하나, 당시 나에게는 그저 살바도르 달리의 친구일 뿐이었다. 이제 막 20대에 접어들었던 과거의 나에게 패션이라는 건 입을 수 없는 옷을 만드는 것이 아니었다. 멋있고, 세련되며, 실용적인 디자인이 패션의 최고라고 여겼었다. 이러한 생각이 지금까지 나의 디자인 철학을 지배했다고 볼 수 있다. 그래서인지 스키아파렐리는 수업 시간에 잠깐 다루는, 패션사에 등장하는 인물 정도로만 치부했었다. 하지만 시간이 지나 패션 업계에서 20년 넘게 일하다 보니 생각이 점점 달라지기 시작했다. 디자이너에게 창의성은 분명 중요한 능력이다. 그러나 현실에서는 시장성이 더 큰 영향을 미치며, 때로는 모든 것을 좌우하기도 한다. 나름 이 업계에 잘 적응하며 성공적으로 일하고 있다고 자부했지만, 결국 평범한 상업적 디자인만을 반복하고 있다는 자괴감에 빠지고는 했다.

패션은 인간과 가장 가까운 예술이라고 나의 첫 책에 자신 있게 썼다. 그러나 실제로 디자인을 하면서 예술적 의미를 담는 시간은 1년 중 아주 짧은 순간에 불과하다. 엘사 스키아파렐리의 디자인 철학은 대담하고 창의적이다. 상업적이지 않기에 더욱 특별한 용기와 감각이 있어야 가능한 일이라는 생각이 들기 시작했다. 한 세기가 지난 지금에도 그녀의 작품은 여전히 디자이너들에게 새로운 영감을 준다. 또한, 현실과 타협하며 진부해진 나에게 깊은 깨달음을 준다.

엘사 스키아파렐리는 창의성, 대담함, 유머로 가득한 디자이너였다. 그녀는 혁신적인 스포츠웨어, 강렬한 색상, 기발한 액세서리로 주목받으며 패션계에 새로운 바람을 불러일으켰다. 엘사 스키아파렐리가 만든 치마바지는 최초의 시도로 여겨진다. 1931년에 디자인한 치마바지는 여성들이 자전거를 탈 때 편안하게 입을 수 있도록 고안된 의상으로, 당시에는 매우 파격적이었으며 논란의 중심이 되기도 했다. 특히 이 치마바지는 파리 상류층에게 신선한 충격을 주었고, 여성복에서 바지의 가능성을 열어 주는 계기가 되었다. 이 치마바지는 지금 봐도 세련된 디자인으로, 당장이라도 입을 수 있을 만큼 현대적인 스타일이다.

특히 색상의 혁신에서 그녀는 '쇼킹 핑크 Shocking Pink'라는 강렬한 색상을 대중화하며 큰 사랑을 받았다. 이 색상은 그녀의 대표 향수 쇼킹 Shocking 의 병과 다양한 컬렉션에 활용되었다.

스키아파렐리는 '패션은 예술이다.'라는 철학을 실천에 옮긴 인물이다. 다양한 장르와 협업해 예술과 패션의 경계를 허물고, 실험과 창의성의 가능성을 열었다. 살바도르 달리와 협업한 랍스터 드레스, 서랍 모티프 슈트, 구두 모양의 모자는 세계를 놀라게 한 초현실적인 결과물이다. 자신의 아파트와 방돔 광장의 패션 하우스 인테리어는 장 미셸 프랑크가 맡았으며, 만레이는 스키아파렐리의 향수병을 디자인했다. 알베르토 자코메티와 메레 오펜하임은 그녀를 위해 주얼리를 디자인했다. 장 콕토와는 장미를 모티프로 한 이브닝 코트를 함께 디자인하기도 했다.

스키아파렐리와 샤넬은 스타일과 철학이 뚜렷이 다른 라이벌이었다. 샤넬은 심플하고 실용적인 디자인으로 절제된 우아함을 추구한 반면, 스키아파렐리는 대담한 색감과 기발한 장식, 그리고 초현실주의적 요소를 선호했다. 두 사람은 서로를 탐탁지 않게 여겨, 샤넬은 스키아파렐리를 '별난 예술가'라 불렀고, 스키아파렐리는 샤넬을 '검정만 입는 여인'이라고 비꼬았다.

한번은 가면무도회에서 샤넬이 일부러 스키아파렐리를 촛불 옆으로 이끌어 그녀의 옷에 불이 붙는 사건이 벌어졌다. 다행히 주변 사람들이 급히 불을 껐지만, 이 사건은 두 사람의 냉랭한 관계를 상징하는 마지막 공개적인 사건으로 남았다.

제2차 세계 대전 동안 스키아파렐리는 미국에서 강연 활동을 하며 '프랑스의 대사'로서 프랑스를 돕기 위해 힘썼다. 반면, 샤넬은 독일 정보 장교와의 염문으로 나치의 협력자라는 의심을 받으며 논란에 휩싸였다. 샤넬이 개인적인 이익을 추구했다면, 스키아파렐리는 공동체의 가치를 선택했다고 할 수 있다.

전쟁이 끝난 뒤 샤넬은 글로벌 브랜드가 되면서 성공적으로 재기했지만,

스키아파렐리는 경제적 어려움으로 1954년 자신의 하우스를 폐쇄해야 했다. 비록 브랜드는 오래 유지되지 못했지만, 스키아파렐리는 그녀만의 독창적인 철학과 예술적 감각으로 오늘날까지도 깊은 인상을 남기고 있다.

엘사 스키아파렐리는 1890년 9월 10일 이탈리아 로마에서 태어났다. 그녀의 아버지는 린체이도서관의 관장이자 동양 문학 교수였으며 삼촌은 천문학자였다. 어머니는 메디치 가문의 후손으로, 스키아파렐리는 이렇게 지식인 귀족 가문에서 성장했다.

1920년대 중반 엘사 스키아파렐리는 자신의 창의력을 마음껏 펼치며 프리랜서 디자이너로 활동하기 시작했다.

1927년 자신의 아파트에 회사를 설립했으며, 1929년부터 엘사는 소재, 재단, 디테일, 액세서리 면에서 수많은 혁신을 선보였다.

1934년 「타임 Time 」의 표지에 등장한 최초의 여성 패션 디자이너가 되었다.

1937년 향수 쇼킹 Shocking 을 출시하고 독창적인 색상인 '쇼킹 핑크 shocking pink '를 창조했다.

1940년 7월 파리를 떠나 미국 전역에서 '의복과 여성'이라는 주제로 강연을 진행했다. 같은 해 유럽인 최초로 니만 마커스 상을 수상했다.

1941년 5월부터 1945년 7월까지 뉴욕에 머물렀으며, 이 시기 동안 다양한 활동을 통해 대서양 건너의 프랑스를 계속 지원했다.

1946년 여행이 잦아진 여성들을 위한 혁신적인 컨스텔레이션 워드로브로 큰 화제를 모았다.

1949년 8월 일부 오트 쿠튀르 아틀리에의 파업에도 불구하고 컬렉션을 발표했다.

1954년 쿠튀르 하우스를 폐쇄하고 자서전 『쇼킹 라이프 Shocking Life 』 집필에 전념하기로 했다.

1973년 고통 없이 조용히 세상을 떠났다.

Elsa Peretti

엘사 퍼레티

'디자인을 해야 한다.'라는 강박에 갇히면 창의성이 줄어들 수 있다.
디자인은 본능적이고 직관적으로 나와야 하며,
억지로 만들거나 계산적으로 접근해서는 안 된다.

이 과감하고 독창적인 팔찌는
엘사 퍼레티가 어린 시절 방문했던
로마 수도사의 납골당과
가우디의 건축물에 영감을 받아
1970년에 디자인한 작품이다

TIFFANY & CO.
Bone Cuff
by Elsa Peretti

오드리 헵번이 블랙 드레스를 입고 빵과 커피를 먹으며 보석상 쇼윈도를 물끄러미 바라보는 장면이 떠오르는 영화는 단연 〈티파니에서 아침을 Breakfast At Tiffany's 〉이다. 십 대 때 한 번 보고, 최근에 다시 보니 느낌이 사뭇 다르게 다가온다. 영화 속에서 오드리 헵번은 사회적으로 성공하고 경제적으로 안정된 삶을 꿈꾸며, 그런 삶의 상징으로 티파니를 동경한다. 티파니는 단순한 보석상이 아니라, 그녀가 꿈꾸는 이상적인 세계, 안정감, 그리고 행복을 상징하는 장소인 것이다.

오드리 헵번이 영화를 찍은 시기와 엘사 퍼레티가 티파니에 합류한 시기에는 차이가 있지만, 그녀는 티파니의 대표적인 이미지를 만들어 낸 인물로 평가받는다. 엘사 퍼레티 시기의 티파니는 매일 아침 매장 앞에 긴 대기 줄이 늘어 설 정도로 인기를 얻었다. 앤디 워홀조차도 주얼리 업계에서 이런 현상은 본 적이 없다며 감탄했다. 엘사 퍼레티는 주얼리 디자이너로서 독보적인 혁신을 이루어 냈으며, 지금까지도 티파니 매출의 10퍼센트를 차지하는 중요한 디자이너로 평가받는다.

헐리우드 배우, 유명인, 혹은 패셔너블함을 추구하는 이들이 착용하고는 했던 굵고 대담한 금속 커프, 이른바 '본 커프 Bone Cuff '를 떠올려 보자. 이 과감하고 독창적인 팔찌는 엘사 퍼레티가 어린 시절 방문했던 로마 수도사의 납골당과 가우디의 건축물에 영감을 받아 1970년에 디자인한 작품이다. 출시된지 벌써 50년이 넘은 지금까지도 본 커프는 시대를 초월한 과감하고 세련된 아이템으로 자리 잡고 있다.

엘사 퍼레티는 현대적인 주얼리의 새 기준을 제시한 주얼리 디자이너이다. 그녀의 디자인은 특별한 날에만 착용할 수 있는 화려하고 값비싼 것이 아니라, 매일 착용할 수 있는 실용적인 것이 대부분이다. 게다가 디자인의 함축적인 의미 역시 담고 있으니 전통적 주얼리 디자인의 새로운 기준을 보여준 것이나 다름없다. 그 대표적인 것이 하트 모양과 콩 모양 펜던트다. 대중적으로 매우 유명한 제품이며 여전히 티파니의 베스트셀러로 손꼽힌다. 약간 비스듬한 하트 모양은 헨리 무어의 열린 공간 Open Spaces 에서 영감을 얻었으며, 콩 모양 펜던트는 삶의 시작과 탄생을 상징

한다. 둘다 고급스러움과 실용성을 동시에 만족시키는 아이템으로 평가받고 있다. 이는 주얼리 세계가 현대 시대에 맞게 도약하도록 만든 진정한 진화였다.

당시 스털링 실버는 주얼리 소재로 잘 활용되지 않았으나 엘사 퍼레티의 실버 주얼리는 티파니에 새로운 활력을 불어넣었다. 특히 금이나 다이아몬드를 구매할 여력이 없던 젊은 고객층 사이에서 선풍적인 인기를 끌었다. 티파니의 이미지가 젊어지기 시작한 것도 이 무렵부터다. 이는 단순히 부유한 고객만을 겨냥한 디자인이 아니라 모든 여성이 주얼리를 즐길 수 있도록 하고 싶었던 그녀의 의도가 잘 드러나는 부분이다.

디자인의 본질은 단순히 겉모습의 아름다움에 머무르는 것이 아니라, 의미와 이야기를 담는 데 있다고 엘사 퍼레티는 말한다. '디자인을 해야 한다.'는 강박에 갇히면 창의성이 줄어들 수 있다. 디자인은 본능적이고 직관적으로 나와야 하며, 억지로 만들거나 계산적으로 접근해서는 안 된다. 엘사 퍼레티는 디자인에 관한 자신의 노하우를 가장 쉽게 직관적으로 설명해 준다. 우리는 때때로 무엇을 해야 할 때 억지로 만들어 내고 계산적으로 조합하기도 한다. 과연 그런 방식으로 만족할 만한 결과를 얻은 적이 있었을까? 오히려 결과를 생각하지 않고 어떤 것이 깊이 몰두하다 보면 뜻밖의 훌륭한 결과가 나오기도 한다. 엘사 퍼레티가 말하는 디자인을 잘하는 방법도 바로 이런 과정을 의미하는 것이 아닐까 싶다.

엘사 퍼레티는 1940년 5월 1일 이탈리아 피렌체에서 태어났다. 그녀의 아버지 페르디난도 퍼레티는 API라는 주요 석유 회사를 설립한 기업가로, 그녀는 보수적인 가치관과 엄격한 규율 속에서 자랐다. 부모님에게 경제적으로 의존하지 않고 스스로 자립하기 위해 노력하며 생애 대부분을 가족 사업과 거리를 두고 독립적으로 살아왔다. 밀라노에서 실내 디자인을 공부한 후, 건축가 다도 토리지아니와 함께 일을 시작했다.

1964년 패션 업계에서 일하기 위해 바르셀로나로 이주하여 모델 활동을 시작했다. 1968년 카탈루냐의 상 마르티 벨 마을을 발견하였고, 이 마을은 그녀의 창조적 에너지와 영감의 원천이 되어 주었다. 이후 마을 복원을 위해 자신의 삶을 헌신했다.

1971년 주얼리 부문에서 코티 아메리카 패션 비평가 상을 수상했다. 1981년 로드아일랜드 스쿨 오브 디자인으로부터 펠로우 어워즈를 수상했다. 1996년 CFDA에서 올해의 액세서리 디자이너 상을 수상했다.

1999년 티파니와의 협업 25주년을 기념했다. 이를 기념해 티파니는 뉴욕패션기술대학교 주얼리 디자인과에 엘사 퍼레티 주얼리 디자인 교수직을 설립하며 그녀의 업적을 기렸다. 해당 대학의 역사상 첫 기부 교수직이었다.

2001년 뉴욕패션기술대학교에서 미술 명예박사 학위를 받았다.

2021년 80세의 나이로 세상을 떠났다.

현재 그녀의 디자인은 런던의 영국박물관, 뉴욕시의 메트로폴리탄미술관, 매사추세츠주의 보스턴미술관, 텍사스주의 휴스턴미술관에서 상설 컬렉션으로 전시되고 있다.

퍼레티가 복원한 상 마르티 벨 마을은 낸도 및 엘사 퍼레티 재단이 보존하고 있다.

Oscar de la Renta

오스카 드 라 렌타

신사적 품격과 우아하고 세련된 태도로
패션 업계뿐만 아니라 사회적으로도 존경받는 인물이었다.

눈부신 이브닝드레스와 세련된 의상은
패션 역사에 길이 남을 발자국을 새기며
전 세계 디자이너와 여성들에게 영감을 주었다

OSCAR DE LA RENTA
Evening Dress
by Oscar de la Renta

오스카 드 라 렌타는 국내에서 웨딩드레스로 매우 유명해졌다. 일부 여배우들이 결혼식에서 그의 웨딩드레스를 입은 후 유행이 급속도로 퍼지기 시작했다. 사실 오스카 드 라 렌타는 1966년에 설립된 브랜드이며 2006년에 웨딩드레스 라인을 선보였다.

오스카 드 라 렌타는 '라틴아메리칸 드림'의 상징적 인물이다. 상류층 인사들의 마음을 사로잡고 비즈니스에서도 큰 성공을 거두었으며, 우아함과 매력으로 지난 50년간 뉴욕 패션계를 이끌었다. '드 라 de la '로 시작되는 성은 귀족적인 뉘앙스를 풍긴다. 이러한 유럽 귀족적인 이미지와 우아한 그의 디자인 철학은 잘 어우러지는 듯 보인다. 그러나 실제로 귀족 가문 출신은 아니며, 원래 성이 '렌타'였고 나중에 '드 라'를 추가했다는 소문도 있다. 어쨌든 그의 독특한 이름이 브랜드의 고급스러움을 강조하려는 의도였다는 점은 사실이다.

드 라 렌타는 패션의 거장들에게 직접 배운 마지막 세대 디자이너 중 한 명이다. 1950년, 그는 18세의 나이에 고향 산토도밍고를 떠나 마드리드의 산페르난도아카데미에서 미술을 공부했다. 다양한 디자인 하우스 경험을 위해 스케치하던 중, 스페인의 위대한 쿠튀리에 '크리스토발 발렌시아가'의 인턴십 기회를 얻는다. 그는 마드리드에서 발렌시아가의 견습생으로 시작했으며 이후 파리로 넘어가 랑방의 어시스턴트로 일했다.

쿠튀르에서 길러진 감각은 레디 투 웨어 컬렉션에도 그대로 녹아들었다. 그의 작품은 늘 정교한 재단과 뛰어난 소재를 바탕으로 색채와 움직임에 대한 과감한 애정을 담고 있었다. 전통적인 장인 정신과 현대적인 감각이 조화를 이루는 스타일은 패션계에서 독보적인 위치를 차지하게 했다. 오스카 드 라 렌타의 디자인은 유럽의 고급스러움과 미국의 실용미를 조화롭게 결합한 독창적인 스타일을 보여준다. 눈부신 이브닝드레스와 세련된 의상은 패션 역사에 길이 남을 발자국을 새기며 전 세계 디자이너와 여성들에게 영감을 주었다. 단순히 런웨이뿐만 아니라 레드카펫과 일상에서도 특별한 순간을 만드는 디자이너였다. 특히 미국 대통령 영부인인 낸시 레이건, 힐러리 클린턴, 로라 부시로부터 많은 사랑을 받았으며, 미국 영부인의 스타일을 변화시킨 디자이너로 평가받는다.

1993년부터 2002년까지 프랑스 쿠튀르 브랜드 발망에서 컬렉션을 디자인했다. 라틴계 미국 디자이너로서는 최초였다. 프랑스 정부로부터 레지옹 도뇌르 훈장을 수훈하기도 했다. 이 훈장은 주로 프랑스 국민에게 수여된다. 그러니 외국인이 받았다는 것은 그만큼 뛰어난 업적을 인정받았다는 사실을 의미한다.

오스카 드 라 렌타는 신사적 품격과 우아하고 세련된 태도로 패션 업계뿐만 아니라 사회적으로도 존경받는 인물이었다. 고향인 도미니카공화국에도 꾸준히 기부하며 자선 활동을 펼쳤고, 도미니카공화국과 뉴욕에서는 문화 · 예술 후원자로도 활발히 활동했다.

크리스찬 디올을 떠난 뒤 어려움을 겪던 디자이너 존 갈리아노를 다시 스튜디오로 불러들여 협업을 이끈 것도 드 라 렌타였다. 디올에서 해고된 후 패션계에서 배제되었던 갈리아노에게 2013년 컬렉션을 함께 준비할 기회를 주었다. 오스카 드 라 렌타의 우아한 클래식함에 존 갈리아노의 극적인 터치를 더해 큰 화제를 모았으며, 이를 계기로 갈리아노는 메종 마르지엘라의 크리에이티브 디렉터로 복귀할 수 있었다.

2014년 10월 20일, 82세의 나이로 세상을 떠날 때까지 그는 패션 디자이너로서 적극적인 행보를 보였다. 2014년 9월 뉴욕패션위크에서 선보인 마지막 여성복 컬렉션, 조지 클루니와 아말 클루니의 결혼식 드레스, 사라 제시카 파커의 2014년 멧 갈라 드레스도 그의 대표적인 마지막 작품 가운데 하나다.

오스카 드 라 렌타는 1932년 7월 22일 도미니카공화국 산토도밍고에서 태어나 여섯 명의 자매와 함께 중산층 가정에서 자랐다. 18세가 되던 해, 추상화가를 꿈꾸며 마드리드의 산페르난도아카데미에서 회화를 배우기 시작했지만 스페인에서 지내는 동안 패션 디자인에 매료되었다. 뛰어난 일러스트레이션 실력은 많은 기회를 열어 주었고, 곧 스페인의 가장 유명한 쿠튀리에 크리스토발 발렌시아가의 견습생이 되었다.

1963년 엘리자베스 아덴의 맞춤 컬렉션을 디자인하기 위해 뉴욕으로 건너갔다.

1965년 벤과 제리 쇼에 의해 제인 더비 드레스 하우스의 디자이너로 채용되었다.

1966년 제인 더비가 사망한 뒤, 회사는 오스카 드 라 렌타 유한회사로 재구성되었다.

1967년 오스카 드 라 렌타 부티크 라인을 출시했다.

1969년 회사는 공개 기업인 리치튼 인터내셔널에 매각되었다.

1974년 드 라 렌타와 벤, 제리 쇼는 회사를 리치튼으로부터 다시 인수했으며, 3년 뒤 첫 번째 향수 오스카 Oscar 를 출시했다.

1989년 CFDA로부터 평생 공로상을 수상했으며, 1991년 파리패션위크에서 작품을 발표한 최초의 미국 디자이너가 되었다.

1992년부터 2002년까지 드 라 렌타는 프랑스 쿠튀르 하우스 발망에서 활동했다.

1993년 파리의 피에르 발망 하우스의 디자이너로 임명되며, 프랑스 쿠튀르 하우스에서 활동한 최초의 미국인이 되었다.

2006년 웨딩 컬렉션을 선보였다.

2013년 CFDA로부터 설립자 상을 수상했다.

2014년 아말 알라무딘이 조지 클루니와의 결혼식에서 입은 아이보리 튤 웨딩드레스를 제작했다. 같은 해, 사라 제시카 파커는 멧 갈라에서 드 라 렌타가 디자인한 상징적인 흑백 드레스를 입었다. 10월 20일, 그는 코네티컷주 켄트에서 암 합병증으로 82세의 나이에 세상을 떠났다.

Hubert de Givenchy

위베르 드 지방시

프랑스 잡지 「마담 피가로Madame Figaro」는 그의 옷을
'정교하고 세심하게 만들어진 작품으로, 과하지도 부족하지도 않은
완벽한 균형을 이룬 디자인'이라고 평가하였다.

햅번이 입은 소매 없는 리틀 블랙 드레스는
길고 곧게 떨어지는 날씬한 실루엣의
단순한 디자인이지만,
뒤쪽 네크라인의 파임과 절개에서
강렬한 우아함이 느껴진다

Audrey Hepburn's Little Black Dress in *Breakfast at Tiffany's*, 1961
by Hubert de Givenchy

영화 〈티파니에서 아침을 Breakfast at Tiffany's 〉에서 오드리 헵번이 지방시의 블랙 드레스를 입고 페이스트리와 커피를 먹으며 티파니샵의 쇼윈도를 보는 장면은 너무나 유명하다. 헵번이 입은 소매 없는 리틀 블랙 드레스는 길고 곧게 떨어지는 날씬한 실루엣의 단순한 디자인이다. 그러나 뒤쪽 네크라인의 파임과 절개를 보면 강렬한 우아함이 느껴진다. 민소매 디자인의 드레스에 팔꿈치 위까지 올라오는 긴 이브닝 장갑은 스타일링의 진수였다. 이 모습은 그 자체로 패션과 영화 역사에서 상징적인 유산으로 남게 되었다.

지방시와 오드리 헵번의 첫 만남은 우연에서 시작되었다. 처음에 그는 캐서린 헵번을 만나는 줄로만 알고 있었다. 그러나 이후 무명이었던 오드리를 위해 디자인해야 한다는 사실을 알고서는 망설였다고 한다. 그러나 지방시는 오드리와 함께 저녁 식사를 한 뒤, 그녀를 위해 의상을 제작하기로 결심한다. 이 만남은 단순한 협업을 넘어선 깊은 우정으로 발전했고, 지방시는 헵번의 스타일과 이미지를 새롭게 정의하며 그녀를 영화와 행사에서 더욱 돋보이게 했다. 수줍음이 많았던 헵번은 지방시의 디자인 덕분에 배역을 소화하는 데 필요한 자신감을 얻었다고 말했다. 지방시는 〈화니 페이스 Funny Face 〉, 〈샤레이드 Charade 〉, 〈하오의 연정 Love in the Afternoon 〉, 〈파리는 불타고 있는가 Is Paris Burning? 〉, 〈백만달러의 사랑 How to Steal a Million 〉, 〈러브 어몽 시브스 Love Among Thieves 〉 등 다수의 영화에서 헵번을 위한 의상을 제작했다. 지방시는 디자이너가 매혹적인 여성에게서 영감을 받아 컬렉션을 창조하는 뮤즈의 개념과, 고객과 디자이너가 서로 깊은 우정을 나누던 시대를 대표하는 인물이었다.

지방시는 배우 같은 외모와 198센티미터의 큰 키, 그리고 귀족 가문의 차남이라는 배경 덕에 당시 패션계에서 단숨에 유명해졌다. 어찌 보면 당연한 결과였다. 후작이었던 아버지는 그가 두 살 때 세상을 떠났다. 이후 태피스트리 공장을 소유했으며 훌륭한 수집가로 알려진 외조부와 세련된 감각을 가진 어머니의 손에서 성장했다. 어린 시절 지방시는 아름다운 환경 속에서 자라며 상상력을 마음껏 펼치고 꿈을 키울 수 있었던 특별한 기회를 누렸다고 한다.

열 살 때 지방시는 집을 몰래 나와 자신의 디자인을 보여주기 위해 발렌시아가를 찾아갔지만 결국 실패했다. 이후 그는 가족을 설득해 법조인의 길을 포기하고, 파리의 에콜 데 보자르에 입학해 그림과 예술을 공부하게 되었다.

"발렌시아가는 제게 신앙과도 같았습니다. 발렌시아가와 신은 제 안에서 함께하는 존재였죠." 지방시는 크리스토발 발렌시아가에게서 많은 영감을 받았다고 고백하며, 발렌시아가를 '아름다운 선과 우아한 창조물의 천재'라고 극찬했다.

1953년, 지방시는 마침내 크리스토발 발렌시아가를 직접 만났다. 두 사람은 비슷한 사고방식을 공유하며 많은 아이디어를 나누었고, 발렌시아가는 지방시의 멘토이자 오랜 친구가 되었다. 1968년 발렌시아가가 은퇴하며 자신의 고객 중 다수를 지방시에게 소개했고, 이로 인해 지방시의 명성은 더욱 높아졌다.

지방시는 절제된 디자인과 독창적인 우아함을 선보이며 자신만의 스타일을 확립했다. 프랑스 잡지 「마담 피가로 Madame Figaro 」는 그의 옷을 '정교하고 세심하게 만들어진 작품으로, 과하지도 부족하지도 않은 완벽한 균형을 이룬 디자인'이라고 평가하였다. 그는 프랑스 오트 쿠튀르의 상징적인 존재로, 50년 넘게 파리 특유의 세련미와 품격을 대표해 왔다.

지방시는 뮤즈와의 신뢰와 교감을 바탕으로 작업하며, 그 결과 우아함의 새로운 기준을 제시했다. 패션 역사에서 중요한 위치를 차지하는 네 명의 상징적인 인물이 있었는데, 이들은 모두 지방시의 뮤즈이자 오랜 친구였다. 윈저 공작부인, 모나코의 그레이스 공주, 재클린 케네디, 그리고 오드리 햅번과의 인연을 통해 지방시의 디자인은 더욱 깊이 각인되었다. 비록 패션 산업의 변화로 인해 이러한 시대가 점차 사라져 갔지만, 그의 작품은 여전히 세련미와 우아함의 대명사로 남아 있다.

위베르 드 지방시는 1927년 2월 20일 프랑스 오아즈주 보베에서 태어나 귀족 가문에서 성장했다. 그는 외할아버지가 수집한 직물과 의상에서 영감을 받아 패션에 대한 열정을 키웠다. 이후 가족을 설득해 법조인의 길을 포기하고, 17세에 에콜 데 보자르에 입학했다. 지방시는 발렌시아가를 깊이 존경했고, 이후 그와 같은 패션계 거장들과 교류하며 실력을 쌓았다. 그는 피에르 발망, 크리스찬 디올과 함께 일하며 커리어를 시작했다.

1946년 로베르 피게 밑에서 일하며 경력을 쌓았고, 1947년 엘사 스키아파렐리 밑에서 일하며 경험을 더욱 넓혔다.

1952년 자신의 이름을 딴 지방시 패션 하우스를 설립했다. 블라우스, 스커트, 재킷, 바지를 조합해 다양한 스타일을 연출할 수 있는 '세퍼레이츠' 개념을 도입하며 패션계에 혁신을 가져왔다.

1953년 여름, 오드리 헵번과 만나 영화 〈사브리나 Sabrina 〉의 의상을 제공하며 이를 계기로 두 사람은 깊은 우정을 나누게 되었다. 같은 해, 발렌시아가를 직접 만나 큰 영감을 받았다.

1954년 럭셔리 레디 투 웨어 라인인 지방시 유니베르시테를 발표하며 패션의 새로운 영역을 개척했다.

1961년 영화 〈티파니에서 아침을 Breakfast at Tiffany's 〉에서 오드리 헵번이 그의 리틀 블랙 드레스를 착용하며, 지방시의 이름이 전 세계적으로 알려졌다.

1982년 뉴욕패션기술대학교에서 '지방시: 30년 Givenchy: Thirty Years '이라는 회고전이 열리며 그의 업적이 기념되었다.

1988년 LVMH가 지방시 하우스를 인수하며 브랜드의 세계적 명성이 더욱 강화되었다.

1991년 지방시 하우스 설립 40주년을 기념해 파리 팔레 갈리에라에서 회고전이 열렸다.

1995년 68세의 나이에 은퇴를 선언하며 1995-96 F/W 쿠튀르 컬렉션을 마지막으로 패션계를 떠났다. 은퇴 쇼에는 발렌티노 가라바니, 이브 생 로랑, 이세이 미야케 등 세계적인 패션 거장들이 참석해 그의 업적에 경의를 표했다.

2018년 3월 10일 프랑스 보베에 위치한 자신의 저택에서 91세의 나이로 평화롭게 생을 마감했다.

Yves Saint Laurent

이브 생 로랑

"세계의 여성들이 바지 정장, 턱시도, 피코트, 트렌치코트를
입고 있다는 사실에 자부심을 느낍니다. 내가 현대 여성의 옷장을 만들었고,
내 시대를 변화시키는 데 기여했다고 생각합니다."

여성들이 편안함을 느끼면서도
강렬한 매력을 발산할 수 있는 옷을 디자인했고,
남성과 동등한 위치에 설 수 있도록 하는
옷장을 만들어 냈다

YVES SAINT LAURENT
Pea Coat 1966
by Yves Saint Laurent

파리에서 유학하는 동안, 일주일에 한두 번은 퐁피두센터의 도서관에 가서 책을 보고는 했다. 주로 패션 관련 서적과 건축, 사진에 관한 책을 읽었으며 전시회도 자주 관람했다. 2002년 1월 22일 오후 6시, 퐁피두센터에서 이브 생 로랑의 40년 경력을 조명하는 회고전 패션쇼가 열렸다. 그날도 학교를 마친 후 퐁피두센터에 가서 이 역사적인 순간을 직접 보고 싶었다. 그러나 퐁피두센터 큰 광장에는 수많은 언론사와 행사 관계자, 그리고 일찍부터 몰려든 인파로 가득해 도저히 가까이에서 기다리며 지켜보기가 어려웠다. 차라리 집에서 TV 생중계로 보는 편이 더 자세히 볼 수 있겠다고 생각하며 발길을 돌렸던 기억이 난다. 대규모 군중은 대형 스크린을 통해 이 전설적인 패션쇼를 관람했고, 나는 집에서 프랑스 국영 방송의 생중계를 통해 위대한 패션 디자이너의 은퇴식을 조용히 감상했다. 당시 가장 유명한 모델들이 참여해 생 로랑의 대표적인 디자인들을 선보였으며, 패션쇼는 생 로랑의 가장 상징적인 작품인 '턱시도 시리즈'로 화려하게 막을 내렸다.

1966년 이브 생 로랑이 발표한 여성용 턱시도 '르 스모킹 Le Smoking'은 원래 남성용 의상이었다. 턱시도는 흡연실에서 담배 냄새로부터 옷을 보호하기 위해 착용하던 남성 전용 아이템으로 여겨졌다. 당시 여성복은 여성스러움을 강조하는 드레스가 주를 이루었지만, 생 로랑은 남성의 전유물이었던 턱시도를 여성복으로 재해석하며 새로운 패션 패러다임을 제시했다. 그의 턱시도는 예술과 정치적 움직임이 교차하는 지점에 서 있는 작품으로, 시대정신을 반영하고 미래를 예고한 상징적인 아이템이었다.

1960년대 프랑스는 페미니즘 운동이 활발했고, 르 스모킹은 여성의 사회적 지위와 역할 확장을 상징했다. 이 턱시도는 여성용 포멀웨어의 개념을 새롭게 정의했으며, 드레스 대신 바지 정장을 여성들에게 허용하는 계기가 되었다. 무엇보다 중요한 점은 60년 전 탄생한 르 스모킹이 지금까지도 강렬하고 시크한 스타일의 상징으로 남아 있다는 사실이다.

생 로랑은 은퇴식 기자회견에서 "세계의 여성들이 바지 정장, 턱시도, 피코트, 트렌치코트를 입고 있다는 사실에 자부심을 느낍니다. 내가 현대

여성의 옷장을 만들었고, 내 시대를 변화시키는 데 기여했다고 생각합니다."라고 말했다.

혹독한 비평가로 알려졌던 샤넬도 생 로랑을 자신과 같은 패션 철학을 계승한 인물로 평가했다. 샤넬과 생 로랑 사이에는 많은 공통점이 있었다. 샤넬이 움직임을 제한하는 불편한 옷으로부터 여성을 해방했다면, 생 로랑은 그보다 더욱 편안하면서도 강렬한 매력을 발산할 수 있도록 디자인했다. 그는 여성들이 남성과 동등한 위치에 설 수 있도록 하는 옷장을 만들어 냈다. 이에 피에르 베르제는 "샤넬은 여성들에게 자유를 주었고, 이브 생 로랑은 여성들에게 권력을 주었다."라고 표현했다.

몇 해 전, 나는 모로코 마라케시에 있는 이브 생 로랑 박물관과 마조렐 정원을 방문했다. 박물관과 정원은 바로 옆에 붙어 있는데, 이곳은 모래색과 비슷한 외관의 모던한 건물로 나지막하게 설계되어 주변 환경과도 잘 어우러져 보였다. 이브 생 로랑의 대표적인 디자인과 그의 아름다운 일러스트가 전시되어 있어 시간 가는 줄 모르고 관람했다.

박물관에는 1950년대 초부터 그의 경력이 끝날 때까지 제작된 의상 디자인 스케치, 그림, 사진 등이 전시되어 있었다. 영화사에 길이 남을 롤랑 프티, 끌로드 레지, 장 루이 바로, 루이스 부뉴엘, 프랑수아 트뤼포와 함께 작업했던 기록들도 포함되어 있었다. 그중에서도 1967년 영화 〈세브린느 Belle de Jour 〉에서 카트린 드뇌브가 입었던 의상 스케치 앞에서 한참 동안 발길을 멈췄다. 20년 전 파리에서 인상 깊게 본 영화의 비하인드를 직접 보게 되어 즐거움이 배가 되는 시간이었다. 이 영화 속에서 등장한 니트 소매가 달린 검은 비닐 트렌치코트, 아이보리 새틴 커프스와 칼라가 달린 엄숙한 검은 드레스는 전설적인 디자인으로 남아 있다. 생 로랑의 세련된 실루엣과 정교한 디테일은 주인공 세브린느의 내면적 갈등과 사회적 이미지를 시각적으로 드러내는 데 중요한 요소로 작용했다. 이브 생 로랑은 오트 쿠튀르와 레디 투 웨어 컬렉션뿐만 아니라 다양한 연극, 발레, 카바레, 영화의 의상도 제작했다. 그의 주된 업적 외에도 무대와 스크린을 위한 작품을 살펴보면 경이롭기까지 하다. 작품 자체도 훌륭하지

만, 시즌 컬렉션 외에 그렇게 많은 협업을 해냈다는 점은 천재적 재능뿐만 아니라 대단한 성실함이 뒷받침되었음을 보여준다. 사실 그의 업적을 꼼꼼히 살펴보면 엄청난 양의 프로젝트를 진행했음을 알 수 있다. 이를 모두 정리하기도 어려워 가장 중요한 부분만 간략히 언급한다.

마조렐 정원은 프랑스 화가 자크 마조렐이 1922년부터 설계한 식물 정원으로 이국적인 식물과 나무들이 우거져 거대하고 화려하다. 1980년, 이브 생 로랑과 피에르 베르제가 호텔 단지 건설 계획으로 인해 파괴되는 것을 막기 위해 매입했다고 한다. 모래바람 날리는 사막 도시 한 가운데 자리 잡은 푸른 생명체, 그리고 강렬한 파란색 빌라가 정말 사막의 오아시스처럼 보였다. 스트레스와 창의력에 대한 압박을 알코올과 약물에 의존하며 견디던 생 로랑에게 마조렐 정원은 휴식의 원천이 되었을 것이다. 이곳은 단순한 공간을 넘어 깊은 영감과 창의적인 세계를 확장하는 실험실이자 안식처 역할을 했다.

마조렐 정원에는 베르베르 박물관이 있다. 정원 중심부에 위치한 이 박물관은 북아프리카에서 가장 오래된 민족인 베르베르족의 놀라운 창의력을 담고 있다. 여기에 전시된 600여 점의 유물들은 피에르 베르제와 이브 생 로랑이 리프 지역에서 사하라 사막에 이르기 까지 다양한 곳을 돌며 수집한 것이다. 오랜 시련을 겪은 베르베르 민족의 문화와 예술을 기념하며 파리가 아닌 그들의 땅에 박물관을 세운 것은, 그들에 대한 두 사람의 깊은 존중과 배려를 보여주는 상징적인 행보다.

천재적인 예술가였던 생 로랑은 다른 문화와 예술에 대한 경의를 표하며 헌신하는 삶을 통해 그의 예술적 깊이를 여실히 드러냈다. 그는 단순히 디자이너에 머물지 않고 예술, 사회, 문화의 경계를 확장한 혁신가였다. 생 로랑은 패션을 통해 시대정신을 반영하며, 개성과 자유를 중시하는 현대적 삶의 철학을 구현했다. 그의 유산은 오늘날까지도 다양한 분야에서 빛을 발하며 깊은 영향을 미치고 있다.

피에르 베르제는 프랑스의 저명한 기업가이자 예술 후원자이며, 이브 생

211

로랑의 파트너로 잘 알려져 있다. 피에르 베르제는 단순한 사업가를 넘어 문화적 비전을 실현한 인물로 평가받는다. 그는 패션계와 예술계에서 생 로랑의 동반자로서, 그리고 독립적인 문화 후원자로서 중요한 족적을 남겼다. 그의 활동은 단순히 성공적인 사업을 넘어서 예술과 인간의 가치를 높이는 데 기여한 것으로 평가된다.

이브 마티외 생 로랑은 1936년 알제리 오랑에서 태어났다. 가정 환경은 문화적이고 부유했으며, 사업가였던 아버지 샤를은 어머니와 함께 상류 사회의 세련된 생활을 즐겼다. 생 로랑은 어릴 때부터 그림 실력을 드러내며 예술에 관심을 보였고, 오랑의 풍부한 문화적 환경 속에서 성장했다. 그가 패션 디자이너의 길을 걸음에 있어 이러한 어린 시절의 경험과 환경은 중요한 밑거름이 되어 주었다.

1955년 「보그 VOGUE 」의 한 임원이 생 로랑의 스케치를 크리스찬 디올에게 보여주었고, 그 즉시 생 로랑은 디올의 조수로 채용되었다. 1957년 디올이 갑작스럽게 사망한 후 디올 하우스의 수석 디자이너로 임명되었다. 디올 하우스에서 A라인 실루엣과 대담한 디자인으로 성공을 거두며 패션계를 이끌었다.

1958년 이브 생 로랑은 디올 하우스에서 젊음과 간소화를 강조하며 패션의 규칙을 재해석했다. 같은 해 니만 마커스 상을 수상하며 국제적 인정을 받았다.

1961년 피에르 베르제와 함께 이브 생 로랑 오트 쿠튀르 하우스를 설립했다.

1962년 생 로랑은 남성복에서 영감을 받아 여성복으로 재해석한 피코트를 선보였다. 허리를 조이지 않고 엉덩이를 덮는 디자인은 실용적이면서도 세련된 실루엣을 강조했다. 같은 해 트렌치코트를 짧고 곡선미를 살린 여성용으로 변형해 발표했다. 이 디자인은 여성의 몸매를 돋보이게 하며 오늘날까지도 중요한 패션 아이템으로 남아 있다.

1965년 몬드리안의 기하학적 회화를 섬유로 구현한 드레스가 공개되었다. 이는 예술적 경의를 담은 대표작으로 국제적 찬사를 받았다.

1966년 9월 26일 생 로랑은 자신의 이름으로 레디 투 웨어 부티크를 연 최초의 쿠튀리에가 되었고, 1966 F/W 컬렉션에서 가장 상징적인 작품인 '턱시도'를 선보였다.

1967년 이브 생 로랑은 영화 〈세브린느 Belle De Jour 〉에서 카트린 드뇌브의 모든 의상을 디자인했다. 검은 비닐 트렌치코트와 아이보리 새틴 커프스가 달린 검은 드레스는 특히 전설적 작품으로 평가받는다. 영화는 생 로랑의 디자인을 대중 패션으로 확산시키며 레디 투 웨어 컬렉션의 판매 증가를 이끌었다.

1968년 앤디 워홀을 만나 친구가 되었으며, 워홀은 그의 초상화 시리즈를 제작했다.

1982년 오트 쿠튀르 하우스 설립 20주년을 기념해 파리의 리도 카바레에서 화려한 행사를 열었다. 같은 해 CDFA에서 국제 패션 상을 수상했으며, 주요 참석자들은 생 로랑의 클래식한 의상을 입고 등장했다.

1984년 생 로랑은 프랑스 문화와 예술 발전에 기여한 공로로 레지옹 도뇌르 훈장을 수훈했다.

1988년 빈센트 반 고흐의 아이리스와 해바라기에서 영감을 받은 자켓은 예술과 패션의 융합을 상징하며 세계에서 가장 비싼 의상 중 하나로 평가받았다.

1992년 오트 쿠튀르 하우스 30주년 기념 갈라 이벤트를 열며 생 로랑의 혁신적 디자인과 여성 패션에 끼친 영향을 기념했다.

2002년 생 로랑은 기자 회견을 통해 디자이너로서의 은퇴를 발표하며 현대 여성 패션을 재정의한 자신의 업적에 관해 말했고, 고객들에게는 감사를 전했다.

2008년 6월 1일 71세의 나이로 파리에서 세상을 떠났다. 생 로슈 성당에서 진행된 장례식에는 정치, 문화계 주요 인사들과 일반 대중이 참석해 그의 업적을 기렸다. 피에르 베르제는 생 로랑과 함께한 50년의 여정을 회고하며 감동적인 작별 인사를 남겼다.

Jean Paul Gaultier

장 폴 고티에

옷, 사람, 사회적 계급, 장르를 섞는 장 폴 고티에를 두고
누군가는 도발적이라고 평가할지 모르지만,
그는 단순히 세계를 있는 그대로 다양하게 보여 주고자 할 뿐이다.

변화무쌍한 스트라이프와
선원 스타일은 장 폴 고티에를 상징하는
대표적인 요소로 자리 잡았다

JEAN PAUL GAULTIER
Bodysuit

내가 파리에서 유학하던 당시, 장 폴 고티에는 텔레비전만 틀면 나오는 디자이너였다. 디자이너라기보다는 코미디 배우 같은 느낌으로 수다스럽고 흥이 넘치는 캐릭터였는데, 대부분의 프랑스 사회자들은 그를 소개할 때 '랑팡 떼히블'이라고 불렀다. 직역하면 '무서운 아이' 혹은 '괴짜 아이' 정도의 의미다. 그러나 이 표현은 단순히 아이를 의미하는 것이 아니라, 주로 예술, 패션, 문학 등 창의적인 분야에서 파격과 논란을 일으킨 천재들을 지칭하는 표현이다.

다양한 프로그램에 너무 자주 나오길래 한물간 패션 디자이너라고도 생각했었다. 대부분 마돈나의 원추형 브래지어를 제작해 얼마나 화제를 모았는지 이야기하고 있었기 때문이다. 디자이너라고 하면 무대 뒤에서 인터뷰 정도만 하던 시절, 그는 대중 친화적이며 미디어를 효과적으로 활용할 줄 아는 인물이었다.

'과감한 패션'이라고 하면 속옷을 겉으로 입는다든지, 뾰족한 스타일의 속옷을 착용하는 걸 떠올리고는 한다. 이 '원추형 브래지어'를 최초로 대중화한 인물이 바로 고티에다. 이 디자인은 특별한 고객인 마돈나를 위해 만들어졌다. 마돈나는 전성기였던 1990년, 자신의 블론드 엠비션 Blonde Ambition 월드 투어를 위한 '특별한' 의상 제작을 고티에에게 요청한다. 이후 마돈나의 요청을 수락한 고티에는 이 원추형 브래지어를 탄생시킨다. 이 작품은 고대와 초현대적인 란제리 스타일을 융합한 완전히 새로운 디자인으로 평가받았다. 다소 퇴폐적이고 기묘한 그의 작품 세계는 마돈나의 퍼포먼스와 어우러져 큰 시너지 효과를 냈다. 고티에는 명확한 비전을 바탕으로 마돈나를 위해 디자인했다. 에로티시즘, 전복적 요소를 활용해 그녀를 팝의 정점에 올려놓기도 했다. 사실, 그는 어린 시절 가지고 놀던 곰 인형을 여자처럼 꾸미고 싶어서 종이로 만든 원추형 브래지어를 처음 제작했다고 전해진다. 장 폴 고티에는 이 곰 인형을 아직도 간직하고 있다고 한다.

2003년 에르메스 패션 하우스가 장 폴 고티에를 수석 디자이너로 임명했다는 소식에 깜짝 놀랐다. 실험적이고, 섹슈얼하며, 파격적인 스타일을 추구하는 장 폴 고티에가 과연 에르메스의 타임리스한 매력을 어떻게 풀어나

갈지 의문이었다. 그는 에르메스의 여성복에 강렬하고 관능적인 여성미를 더했으며, 코르셋, 핏감 있는 재킷, 구조적인 드레이프 등을 통해 클래식한 에르메스 여성복을 대담하고 세련된 스타일로 변화시켰다. 또한 에르메스의 가방을 패션쇼 무대에 올리고, 모델 의상에 가방 액세서리를 더하는 등의 독창적인 시도를 선보였다. 특히 에르메스의 대표적인 가방인 켈리백과 버킨백 같은 클래식한 제품들을 고티에의 독창적인 감각으로 재해석해 가방 라인의 매출이 크게 올랐다.

장 폴 고티에는 전통을 깨뜨리고 혼합하는 것을 즐기는 디자이너다. 그는 코르셋을 현대적으로 재해석한 다양한 디자인을 선보였으며, 남성 모델에게 스커트를 입혀 성별의 경계를 허물기 위한 시도를 이미 30년 전에 했다. 변화무쌍한 스트라이프와 선원 스타일은 장 폴 고티에를 상징하는 대표적인 요소로 자리 잡았다. 동시에 그는 뤽 베송의 영화 〈제5원소 The Fifth Element 〉의 의상을 디자인하며 영화 의상에서도 두각을 나타냈다. 밀라 요보비치가 입은 붕대로 감은 듯한 의상은 영화만큼이나 큰 화제를 모았다. 이후 그는 페드로 알모도바르의 영화 〈키카 Kika 〉와 〈나쁜 교육 La mala educación 〉의 의상을 디자인하며 독창성을 발휘했다. 현재도 연극과 무대 의상을 꾸준히 제작하고 있다.

옷, 사람, 사회적 계급, 장르를 섞는 장 폴 고티에를 두고 누군가는 도발적이라고 평가할지 모르지만, 그는 단순히 세계를 있는 그대로 다양하게 보여주고자 할 뿐이다. 더 이상 젊은 반항아는 아니지만, 장 폴 고티에는 여전히 패션계에서 가장 혁신적이고 창의적인 디자이너 중 한 사람으로 손꼽힌다. 그는 70대가 된 지금까지도 그 시절의 순수함과 유쾌함을 그대로 간직하고 있다.

장 폴 고티에는 1954년 4월 24일 프랑스 파리 외곽의 아르퀴유에서 태어났다. 아버지는 회계사, 어머니는 판매원인 평범한 가정에서 자란 고티에는 외할머니와 많은 시간을 보냈다. 외할머니의 옷장에서 코르셋과 장갑을 가지고 놀고, 곰인형에게 옷을 입히면서 디자이너를 꿈꿔왔다고 한다. 정식 디자인 교육을 받은 적은 없고 디자인 스케치를 여러 패션 하우스에 보내다 피에르 가르뎅의 눈에 띄어 18세에 일을 시작했다.

1974−75년 피에르 가르뎅으로 복귀해 필리핀 마닐라에서 북미 시장을 위한 컬렉션을 디자인했다.

1976년 자신의 브랜드를 론칭하고 파리에서 첫 패션쇼를 열며 주목받기 시작했다.

1983년 첫 코르셋 스타일 드레스를 선보였다. 안무가 레진 쇼피노와 협업을 시작해 10년간 16개의 쇼를 함께 작업했으며, 첫 번째 남성 레디 투 웨어 컬렉션을 공개했다.

1985년 앤드 갓 크리에이티드 맨 And God Created Man 컬렉션에서 남성 스커트를 도입하며 주목받았고, 1986년 파리 갤러리 비비엔에 장 폴 고티에 부티크를 오픈했다.

1990년대 마돈나를 위해 디자인한 원추형 브래지어 룩으로 세계적인 명성을 얻었다. 이 작품은 고대와 초현대적인 란제리 스타일을 융합한 독창적인 디자인으로 평가받았다.

1993년 첫 향수 클라시크 Classique 를 출시하며 향수 시장에 진출했다. 페드로 알모도바르의 영화 〈키카 Kika 〉의상을 디자인했다.

1995년 첫 남성 향수 르말 Le Male 을 출시했다. 영화 〈잃어버린 아이들의 도시 The City of Lost Children 〉의상을 디자인했고, 1996년 뤽 베송의 영화 〈제5원소 The Fifth Element 〉의상을 디자인했다.

1997년 첫 오트 쿠튀르 컬렉션 오트 쿠튀르 살롱 아트모스피어 Haute Couture Salon Atmosphere 를 발표했다.

2003년부터 2010년까지 에르메스의 크리에이티브 디렉터를 역임했다.

2014년 레디 투 웨어를 그만두고 오트 쿠튀르, 향수, 특별 프로젝트에 집중하기로 결정했다. 그리고 2020년 은퇴를 선언하며 시즌별 게스트 디자이너 체제로 전환하였다.

Gianni Versace

지아니 베르사체

매혹적이든, 거부감을 일으키든,
눈길을 사로잡는 이 선명한 디자인이 바로 베르사체의 철학이다.

'안전핀 드레스'은
과감한 절개 부분을 안전핀으로 연결해
아슬아슬한 관능미를 표현하였다

VERSACE
Safety Pin Dress 1994
by Gianni Versace

90년대 스타일이 다시 유행하면서 한물간 브랜드로 여겨졌던 베르사체가 부활하는 중이다. 메두사 머리의 금장 로고와 프린트는 얼핏 보기에도 화려해서 커다란 존재감을 드러낸다. 간혹 이러한 화려함이 과시적으로 느껴져 브랜드 자체에 거부감을 느끼는 사람들도 있다. 그러나 매혹적이든, 거부감을 일으키든, 눈길을 사로잡는 이 선명한 디자인이 바로 베르사체의 디자인 철학이다. 눈을 뗄 수 없게 만드는 마력은 마치 로고 속 메두사처럼 사람을 빠져들게 만든다. 게다가 승승장구를 하던 지아니 베르사체의 암살 사건은 브랜드를 더욱 극적인 분위기로 만들어 냈다. 이 사건을 바탕으로 제작된 여러 다큐멘터리와 영화는 패션계에서 그의 영향력이 얼마나 대단했는지를 잘 보여 준다.

베르사체는 1980년대에서 90년대에 이르기까지 감각적이고 관능적인 스타일로 패션 제국을 구축하며 꾸준히 디자인 활동을 이어 갔다. 그의 대표적인 디자인 가운데 하나인 '본디지 룩'은 가죽 스터드나 하네스 같은 페티시적인 요소를 하이패션에 적용한 대담한 시도였다. 베르사체의 타이트한 실루엣과 절개 라인은 엘리자베스 헐리의 '안전핀 드레스'를 통해 더욱 돋보였다. 이 드레스는 과감한 절개 부분을 안전핀으로 연결해 아슬아슬한 관능미를 표현하며, 전 세계에 베르사체의 이름을 널리 알렸다.

또한 알루미늄을 활용해 부드럽게 착용할 수 있는 금속 메쉬 소재를 선보였다. 몸에 밀착되는 실루엣과 유려한 메탈릭 광택으로 관능적이면서도 미래지향적인 이미지를 완성했다. 베르사체는 금속 메쉬가 패션 아이템으로 자리 잡을 수 있도록 선구자 역할을 했고, 이는 다른 럭셔리 브랜드들이 따라 하지 못한 독창적인 영역으로 평가받는다.

하지만 일부 평론가들은 그의 화려한 디자인을 저속하다고 비판하기도 했다. '아르마니가 우아한 부인의 옷을 만든다면, 베르사체는 정부를 위한 옷을 만든다.'라는 말이 유행할 정도였다. 그러나 베르사체는 이에 아랑곳하지 않고 비주얼과 감각을 극대화하며 멈추지 않는 성장을 이어나갔다.

지아니 베르사체의 또 다른 역량은 마케팅의 귀재라는 점이다. 그는 당

시 세계적으로 유명한 모델들을 전략적으로 기용하며 '슈퍼모델'이라는 새로운 개념을 만들었다. 린다 에반젤리스타, 신디 크로포드, 나오미 캠벨, 크리스티 털링턴들을 패션쇼에 등장 시켰다. 이 모델들이 패션의 아이콘으로 자리 잡으며 '슈퍼모델 시대'가 열렸다고 평가하는 이들이 많다. 그의 영향으로 패션모델은 영화배우나 가수처럼 글로벌 셀러브리티로 자리 잡게 되었다.

베르사체는 독창성과 화려함이라는 강점을 지녔다. 그러나 실용성, 가격, 보편적 취향에 맞추기 어렵다는 점에서 단점이 존재한다. 무대용이나 이벤트용으로는 적합하지만 일상생활에서 입기에는 부담스러워 실용성이 낮다는 평이 많다. 하지만 어찌 보면 이는 언제나 존재해 왔던 패션의 단면이다. 베르사체의 빈티지 드레스를 입고 시상식에 나타난 헐리우드 배우를 보며 우리는 찬사를 아끼지 않는다. 때로 이들은 드레스를 입고 환상적인 드레이프로 부활한 그리스 여신의 모습이 되기도, 비극적인 죽음을 맞이한 천재가 되기도 한다. 이러한 모습들은 과거의 화려함과 향수를 떠올리게 하는데, 우리는 이에 아름다움을 느끼기 마련이다. 일상적인 패션도, 이벤트용 패션도 존재해야 할 이유가 있다. 그래서 베르사체는 독창적이고 대담한 아름다움의 한 축으로 굳건히 자리 잡고 있다.

베르사체는 1946년 12월 2일 이탈리아 레조디칼라브리아에서 태어났다. 그는 의류 제작자로 일하던 어머니에게서 디자인 기술을 배웠으며, 고등학교 졸업 후 어머니의 가게에서 일했다.

1972년 밀라노로 이주하여 제니, 콤플리체, 마리오 발렌티노, 캘러건 등 여러 이탈리아 패션 브랜드에서 일했다.

1972년 플로렌타인 플라워에서 첫 독립 컬렉션을 제작하며 밀라노에 정착했고, 1974년 콤플리체를 위해 가죽 컬렉션을 선보이며 혁신적인 디자이너로 주목받았다.

1976년 형 산토 베르사체가 합류하며 브랜드 설립을 본격적으로 추진했다. 1년 후 여동생 도나텔라가 합류했고, 1978년 밀라노 비아 스피가 거리에 첫 번째 부티크를 열었다. 그는 여성복과 남성복 컬렉션을 출시하며 브랜드의 공식 출범을 알렸다.

1980년 첫 번째 베르사체 로고를 디자인하고 혁신적인 소재 개발에 착수했다.

1988년 커티 사크 어워즈에서 세계에서 가장 혁신적인 디자이너로 선정되었으며, 마드리드에 첫 번째 베르사체 매장을 열었다.

1989년 파리에서 첫 오트 쿠튀르 컬렉션을 발표하고, 세컨드 라인 버서스를 출시했다.

1990년 공식 로고를 메두사와 그리스 문양으로 변경하며 브랜드의 아이덴티티를 강화했다.

1991년 슈퍼모델들이 등장한 패션쇼를 통해 '슈퍼모델 시대'를 열었고, 1992년 엘튼 존의 월드 투어 무대 의상과 앨범 커버를 디자인하고 베르사체 홈 컬렉션을 출시했다.

1993년 미국 패션 디자이너 협회에서 패션 오스카를 수상하고 영베르사체의 키즈 라인을 출시했다.

1997년 7월 15일 마이애미 저택 앞에서 연쇄살인범 앤드루 쿠나난에게 암살당했다. 7월 22일 밀라노 두오모에서 열린 추모식에는 엘튼 존, 다이애나 왕세자비, 스팅, 나오미 캠벨 등 약 2천여 명이 참석했다. 12월 뉴욕 메트로폴리탄미술관에서 헌정 전시가 열렸으며, 전시는 1998년 3월까지 이어졌다.

Jonathan Anderson

조나단 앤더슨

앤더슨은 로에베를 새롭게 정의하기 위해 스페인의 문화적 뿌리에서 영감을 얻었으며,
1970년대 히피 문화의 중심지로 일컬어지던
이비자의 자유롭고 독창적인 정신을 브랜드에 불어넣었다.

퍼즐백은
독특한 기하학적 디자인으로
지금까지도 로에베의
시그니처 아이템으로
사랑받고 있다

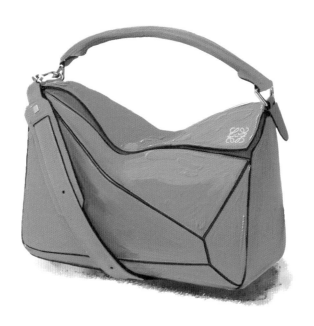

LOEWE
Puzzle bag
by Jonathan Anderson

조나단 앤더슨은 요즘 인기 있는 디자이너 중 한 명이다. 이른 나이에 자신의 브랜드와 로에베의 크리에이티브 디렉터를 맡으며 세계적으로 주목을 받았다. 사실 나는 이 정도 실력의 디자이너는 많다고 여겼고, 그가 너무 빠르게 주목받는 것을 못마땅하게 생각한 적도 있었다. 배우 지망생이었던 과거와 잘생긴 외모로 인해 언론에서 주목하기 좋은 스타성을 갖춘 디자이너라고 여겼기 때문이다. 톰 포드 이후 패션계는 전통적으로 잘생긴 외모의 젊은 디자이너를 원해 왔고, 그는 그 기준에 딱 들어맞았지만 톰 포드만큼의 천재성은 없다고 생각했다.

JW 앤더슨은 젊고 날것의 에너지를 지닌 브랜드다. 손으로 만든 듯한 거친 질감과 덜 정제된 느낌이 특징이며, 때로는 학생 작품처럼 미완성된 분위기를 연출하기도 한다. 반면, 로에베는 19세기 중반 마드리드에서 시작된 가죽 장인 브랜드로, 훨씬 더 정교한 디자인과 뛰어난 가죽 작업의 장인 정신을 자랑한다. 하지만 현대 패션 시장에서 로에베는 여전히 고전적인 이미지를 벗어나지 못하고 있었다. 그렇기에 조나단 앤더슨이 이 브랜드를 어떻게 변화시킬지 궁금했다.

한때 한물간 브랜드로 여겨졌던 로에베를 패션계의 주류 브랜드로 끌어올린 것은 분명 조나단 앤더슨의 힘이다. 그의 젊은 아이디어와 감각, 그리고 로에베가 원래 가지고 있던 장인 정신이라는 정체성은 잘 어우러지며 고급스러운 느낌을 자아냈다. 앤더슨은 로에베를 새롭게 정의하기 위해 스페인의 문화적 뿌리에서 영감을 얻었으며, 1970년대 히피 문화의 중심지로 일컬어지던 이비자의 자유롭고 독창적인 정신을 브랜드에 불어넣었다.

그는 로에베의 전통적인 가방 디자인에서 벗어나 퍼즐백과 위브 바스켓 같은 혁신적인 제품을 선보이며 브랜드의 방향성을 완전히 새롭게 설정했다. 퍼즐백은 기하학적이고 독특하게 디자인되었는데, 이는 지금까지도 로에베의 시그니처 아이템으로 사랑받고 있다. 특히 뛰어난 가죽 마감 디테일이 돋보이는 코트와 니트도 눈에 띈다. 이러한 아이템에는 로에베만의 젊고 세련된 럭셔리함이 잘 표현되어 있다.

원래 로에베는 가죽 공방에서 출발한 브랜드다. 세계에서 가장 오래된 가죽 공방 가운데 하나가 로에베의 소유이며, 이로써 여전히 그 전통을 지켜가고 있다. 로에베가 더욱 정교하고 세련된 제품을 만들어 낼 수 있는 이유도 바로 이러한 역사와 시설에 있다. 또한 로에베는 전통과 현대를 아우르는 '로에베 재단 크래프트 프라이즈'를 설립해 장인 정신과 예술적 우수성을 지원하고 있다. 2016년에 시작된 이 상은 매년 전 세계에서 6천여 건이 넘는 지원을 받으며 현대 공예의 혁신성을 기념하고 있다. 앤더슨은 로에베를 문화와 예술에 기여하는 브랜드로 자리매김하게 만들었다는 점에서 큰 성과를 이루었다고 평가된다.

JW 앤더슨은 남성복과 여성복의 요소를 의도적으로 융합해 사고를 자극하는 실루엣으로 창조해 나가고 있다. 그는 남성과 여성의 경계를 허물며 패션의 새로운 가능성을 열었다. 예컨대 남성복 컬렉션에서 프릴 장식의 핫팬츠와 스커트를 선보여 논란을 일으킨 한편, 유니클로와의 협업을 통해서는 대중성과 접근성을 확장하고 있다. 다만 아쉬운 점은 로에베와 달리 자신의 브랜드에서는 뚜렷한 변화나 발전적인 모습이 크게 두드러지지 않는다는 것이다. 이는 마치 칼 라거펠트가 자신의 브랜드보다 샤넬과 펜디에서 더 인상적인 성과를 보여 준 것과 유사하다고 볼 수 있다.

최근 앤더슨의 인터뷰에서는 40대에 접어든 디자이너의 깊은 고민이 묻어난다. 그가 패션 디자이너로 일을 시작하고 얼마되지 않았던 시기에는 세상이 어떻게 돌아가는지조차 제대로 알지 못했다고 한다. 티셔츠 한 장을 파는 일조차 큰일처럼 느껴졌다고 회상했다. 당시에는 판매보다 아이디어 자체가 더 중요했고, 무언가를 창조하는 것이 핵심이었다. 오히려 자원이 부족할 때 창의력이 가장 빛을 발했던 것 같다고 말한다. 지금은 사업이 커지면서 훨씬 더 복잡해졌지만, 그 시절의 발견과 흥분이 그리울 때가 있다고 한다. 이제 그는 일정에 쫓기기보다 지속 가능한 방식으로 작업한다. 그리고 단순히 빠르게 돌아가는 시스템에서 벗어나 진정한 창의성과 가치를 고민한다고 말했다. 이러한 그의 말에서는 한층 성숙해진 면모가 느껴졌다.

조나단 앤더슨은 1984년 북아일랜드 매거라펠트에서 태어났다. 아버지 윌리 앤더슨은 1980년대 후반 아일랜드 럭비 국가대표팀 주장이었던 인물로, 스포츠맨십과 강한 경쟁 본능을 아들에게 전수했다. 어머니는 영어 교사로서 아들에게 현실적이고 균형 잡힌 시각을 심어주었다. 18세에 워싱턴 DC의 스튜디오 극장에서 배우로서의 커리어를 쌓고자 했다. 그러나 의상 디자인에 대한 관심이 커지면서 런던 컬리지 오브 패션에서 남성복 디자인 학위를 취득하였다. 2005년 졸업 후, 그는 프라다의 핵심 인물이었던 마누엘라 파베시의 지도 아래 비주얼 머천다이저로 일하며 경험을 쌓았다.

2008년 앤더슨은 자신의 이름을 내건 남성복 브랜드를 론칭하며 디자이너로서의 커리어를 시작했다.

2010년 런던패션위크에서 첫 번째 런웨이 컬렉션을 선보이며 주목받기 시작했다.

2012년 9월 탑숍과 협업해 한정판 의류 및 액세서리 컬렉션을 선보였으며, 이는 출시 몇 시간 만에 매진되었다.

2013년 9월 세계적인 럭셔리 그룹 LVMH는 JW 앤더슨에 소수 지분을 투자하며, 앤더슨을 로에베의 크리에이티브 디렉터로 임명했다.

2015년 패션 어워즈에서 올해의 남성복 브랜드 상, 올해의 여성복 브랜드 상을 동시에 수상했으며, 같은 해 LVMH 프라이즈의 영구 심사위원으로 임명되었다.

2017년 패션 어워즈에서 올해의 액세서리 디자이너, 올해의 영국 디자이너 여성복 부문에 이름을 올렸다. 2019년 영국 총리 테레사 메이의 추천으로 빅토리아 앤 알버트박물관의 트러스티로 활동하기 시작했다.

2023년 CFDA에서 국제 디자이너 상을 수상했다.

2024년 4월 「타임 Time 」이 뽑은 세계에서 가장 영향력 있는 100인 중 한 명으로 선정되었다.

2025년 3월 11년간 몸담았던 로에베를 떠났다.

Giorgio Armani

조르지오 아르마니

끊임없이 도전하고 행동하는 것 또한
아무나 할 수 없는 일이라는 걸 모두가 알고 있다.

멋지게 입는다는 것은 곧
슈트를 입는 것이나 다름없었다

GIORGIO ARMANI
Suit 1990
by Giorgio Armani

뉴욕의 마천루 아래 멋진 슈트를 입고 바쁘게 걷는 남녀의 모습을 떠올리면 으레 연상되는 브랜드가 있다. 바로 조르지오 아르마니다. 소위 '성공한 사람들이 입는 옷'이라는 이미지를 지닌 조르지오 아르마니는 나에게 있어 어른의 상징과도 같은 브랜드였다.

헐리우드 영화 속 멋진 남녀가 슈트를 차려입고 높은 빌딩으로 출근하는 모습은 언제나 선망의 대상이었다. 하물며 그 당시 몇몇 10대 아이돌 스타들마저 슈트를 입고 춤을 췄으니, 멋지게 입는다는 것은 곧 슈트를 입는다는 의미와 다름없었다. 그만큼 1980−90년대는 슈트가 유행하던 시기였다.

내가 청소년이던 시절은 미국 문화의 영향을 크게 받던 때였다. 또래보다 조숙한 편이었던 나는 그런 흐름에 따라 주말이면 미국 드라마를, 극장에 가서는 미국 영화를 즐겼다. 물론 그때는 드라마나 영화 속에 등장하는 브랜드가 무엇인지 잘 몰랐으나, 이러한 패션은 멋진 어른에 대한 환상을 심어주는 이미지로 각인되었다.

영화 〈마이애미 바이스 Miami Vice 〉의 형사들은 비현실적으로 세련된 옷차림을 선보였으며, 약간 흐트러진 슈트마저도 멋져 보였다. 영화 〈배트맨 Batman 〉에서는 브루스 웨인의 드레스룸을 가득 채운 아르마니 슈트가 그의 완벽한 스타일을 더욱 멋져 보이게 만들었다. 영화 〈아메리칸 지골로 American Gigolo 〉는 성인이 되어서야 보았지만, 지금 다시 봐도 클래식하면서도 고급스럽다. 젊은 리차드 기어는 셔츠부터 양말, 슈즈까지 세련된 뉴요커의 이미지 그 자체였다. 보통은 슈트라고 하면 직장인의 박스형 옷이라는 이미지를 떠올리기 마련이다. 그러나 아르마니는 이러한 이미지를 느슨하면서도 가볍고 우아한 스타일로 재해석했다. 이것이 바로 아르마니의 국제적 성공 비결이었다. 이 작품은 고급스러운 남성 스타일의 표본이 되어 지금까지도 다양한 잡지에 소개되고 있다.

아르마니는 의학을 전공했으나 중도에 그만두고, 밀라노의 한 백화점에서 마케팅 업무를 하다가 남성복 디자인을 시작했다. 그의 이력에서 비

추어 볼 때 디자인과 비즈니스를 결합한 패션 그룹을 설립한 것은 지극히 자연스러운 일이었다. 명품 디자이너 브랜드가 패션 대기업인 LVMH나 케링 그룹에 매각되는 상황에서도 아르마니는 독립성을 유지하고 있다. 그는 예술적 자유를 추구하며 독립된 패션 왕국을 세웠고, 여전히 자신의 브랜드를 소유한 몇 안 되는 디자이너 중 한 명이다.

오늘날 아르마니 그룹의 제품은 여성 및 남성 의류, 신발, 가방, 시계, 안경, 주얼리, 향수, 화장품, 가구, 호텔 등 다양한 분야에 뻗어있다. 물론 아르마니의 국제적 명성 뒤에 파생된 브랜드가 너무 많다는 비판도 존재한다. 그는 훌륭한 디자이너이자 동시에 뛰어난 사업가로 인정받지만 비슷비슷한 이름의 브랜드들로 인해 무엇이 진짜 아르마니 인지 헷갈리게 만들었다. 조르지오 아르마니, 엠포리오 아르마니, 아르마니 익스체인지, 아르마니 진스, 아르마니 카사 등 각 브랜드가 뚜렷한 정체성을 드러내지 못해 소비자 입장에서 혼란을 줄 수 있다. 예를 들어 엠포리오 아르마니는 조르지오 아르마니보다 젊은 층을 겨냥하며 가격대를 낮추고 있다. 아르마니 익스체인지는 캐주얼 의류에 초점을 맞췄으며, 과거에는 라이선스 제품이 많아 브랜드 이미지를 손상시키기도 했다.

최근 두바이를 여행하며 부르즈 할리파 안에 자리한 아르마니 호텔에 방문했었다. 세계 최고의 마천루 안에서도 빛나는 강렬한 존재감은 그 건재함을 실감하게 했다. 두바이의 또 다른 지역인 팜 주이메라에는 아르마니 레지던스가 건설되고 있다. 그 모습을 보며 패션을 넘어 라이프 스타일 전반을 창조해 나가는 그의 행보에 다시금 감탄하지 않을 수 없었다. 특히 이 럭셔리 레지던스가 우리나라에도 잘 알려진 건축가 안도 다다오의 설계라는 사실은 완성된 모습을 더욱 궁금해지게 만드는 이유다. 이런 매력이야말로 아르마니의 세계가 아직도 건재한 이유인 것 같다.

1975년부터 50년 동안 브랜드를 만들고 유지해 온 모든 과정에 박수를 보낼 수는 없다는 것을 누구나 알고 있다. 하지만 끊임없이 도전하고 행동하는 것 또한 아무나 할 수 없는 일이라는 걸 모두가 알고 있다.

조르지오 아르마니는 1934년 이탈리아의 작은 산업 도시 가운데 하나인 피아센차에서 태어났다. 밀라노대학교 의과대학에 입학해 3년간 공부를 이어갔으나, 의학이 자신과 맞지 않음을 깨닫고 밀라노의 백화점 라 리나센테에서 마케팅 업무를 시작했다.

1960년대 중반, 니노 체루티에서 디자이너로 경력을 쌓기 시작했다.

1975년 자신의 이름을 딴 남성복 컬렉션을 열었고, 1976년부터는 여성복 라인도 함께 선보였다.

1980년 영화 〈아메리칸 지골로 American Gigolo 〉에서 리처드 기어가 그의 의상을 입으며 미국 전역의 큰 주목을 받았다. 이후 드라마 〈마이애미 바이스 Miami Vice 〉 출연진을 비롯해 미셸 파이퍼, 조디 포스터, 존 트라볼타 등 헐리우드 스타들이 그의 의상을 입으며 브랜드 인기는 폭발적으로 성장했다. 특히 1980년대 아르마니의 파워 슈트는 성공의 상징으로 자리 잡으며 전문직 종사자들에게 큰 사랑을 받았다.

1989년 첫 레스토랑을 열었고, 의류 제조업체를 인수하며 매장을 확대하는 등 브랜드를 지속적으로 성장시켰다. 1990년대에는 200개 이상의 매장을 운영하며 연간 약 20억 달러의 매출을 기록했다. 이 시기에는 홈웨어, 도서 출판, 오트 쿠튀르 등 다양한 분야로 사업을 확장했다.

2010년 두바이 부르즈 할리파에 럭셔리 호텔을 열며 패션을 넘어선 새로운 도전을 이어갔다. 이는 패션 업계가 라이프 스타일을 제안한 성공 사례로 남았다. 현재, 조르지오 아르마니는 글로벌 럭셔리 브랜드로 자리 잡아 전 세계 주요 백화점과 매장에서 만날 수 있는 이름이 되었다.

John Galliano

존 갈리아노

"저는 계속 속죄하며, 꿈꾸기를 멈추지 않을 것입니다.
저 역시 꿈이 필요합니다."

센 강변에 신문을 덮고 누워있는
노숙자의 모습을 보고 연출한 노숙자 컬렉션을
제시카 파커가 섹스 앤 더 시티에서 입어
엄청난 인기를 얻었다

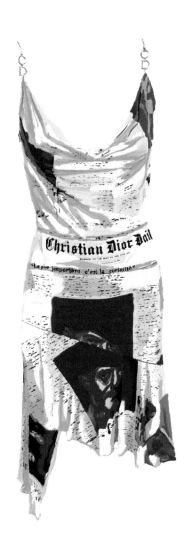

CHRISTIAN DIOR
Newsprint Dress
by John Galliano

내 이력서 맨 윗줄에는 존 갈리아노에서 인턴십을 했던 경력이 적혀 있다. 파리에서 패션 학교를 졸업할 때 교장 선생님이 직접 추천해 주신 자리였다. 유명 브랜드에서 경력을 쌓아야 한국에 돌아가서도 도움이 될 것이라는 게 그 이유였다. 그 명성 덕에 일을 시작하게 되었지만, 사실 그는 내가 좋아하는 디자이너가 아니다.

당시 프랑스는 인턴에게 보수를 지급하는 회사가 거의 없었다. 그마저도 규모가 큰 회사에서 적은 보수만 지급할 뿐, 식비는 생각지도 않던 시절이었다. 그러나 존 갈리아노는 LVMH 소속의 대기업답게 복지가 인상적이었다. 인턴들에게도 보수를 지급하는 것은 물론, 점심값과 야근 시 택시비까지 지원해 주었다. 존 갈리아노의 디자인실은 파리 20구의 정원이 있는 3층 건물이었다. 세계적인 스타 디자이너였지만 내가 좋아하지 않아서인지 그를 매우 객관적으로 바라보며 일했었다. 인턴 기간은 6개월이 채 되지 않는데, 그동안 그를 직접 본 건 서너 번에 불과했다. 정말 스타처럼 나타나서 손을 흔들어주는 것이 전부였고 그마저도 메이크업을 했을 때만 그랬던 것 같다. 존 갈리아노는 당시 약물과 알코올 문제를 겪고 있어 메이크업을 하지 않으면 얼굴이 붉고 피로해 보였다. 그는 늘 모자를 깊게 눌러쓰고 얼굴을 가린 채 다녔는데, 그런 모습을 보며 "디자이너인지 스타인지 스스로도 헷갈리는 것 같다."라고 속으로 비웃었다.

하지만 2003 S/S 파리 컬렉션을 준비하고 경험하면서 내 마음도 조금 변했다. 갈리아노가 만들어 내는 화려함과 웅장함, 그리고 쇼맨십은 내가 접해 보지 못한 새로운 세계를 보여 주었다. 내 취향과 다르더라도 그의 작품에 충분한 경외심을 느낄 수 있었다. 파리 컬렉션과 VIP를 위한 프레젠테이션 준비를 도우면서 진정한 디자이너의 업무와 생활을 경험할 수 있었다. 또한, 세계적인 패션 그룹의 방대한 규모를 가까이에서 느낄 수 있었던 점도 의미 있는 경험이었다.

존 갈리아노는 센트럴 세인트 마틴을 졸업하자마자 스타 디자이너로 떠올랐다. 졸업 작품을 전부 런던의 대표적인 편집샵 '브라운스'에서 구매했다는 것부터 대단하다. 이후 자신의 브랜드인 존 갈리아노와 디올을 오가며

15년간 크리에이티브 디렉팅을 했다. 내가 재직하던 당시에도 그는 두 브랜드의 디자인실을 번갈아 오가며 일했다. 그래서 그가 디올 디자인실로 향한 날에는 모두가 컨펌을 받기 위해 그를 기다리고는 했었다. 옷을 만드는 아틀리에에서도 존 갈리아노 샘플과 디올 샘플을 모두 제작했기 때문에 모두가 정신없는 상태였다.

기억할 만한 그의 작품 중 하나는 디올의 바 재킷이다. 샤넬에 트위드 재킷이 있다면 디올에는 바 재킷이 있다고 말할 정도로 이는 디올을 상징하는 아이템 가운데 하나다. 그래서 매년, 매 시즌 새롭게 변형해 재창조된다. 존 갈리아노의 바 재킷 변형 디자인은 형태를 조각하듯 다루는 능력, 그리고 드라마틱하게 표현하는 그의 독창성을 보여주는 대표적 사례다. 논란이 될 만한 대담한 주제를 종종 다루기도 했는데, 센 강변에 신문을 덮고 누워있는 노숙자의 모습을 보고 연출한 2000 S/S 오트 쿠튀르 노숙자 컬렉션이 바로 그것이다. 이후 디올 매장 앞에는 시위대가 몰려들고 폭동 진압 경찰이 등장하는 등 극적인 장면이 연출되었다. 신문지를 프린트한 원단을 해체적으로 디자인한 레디 투 웨어 라인을 사라 제시카 파커가 〈섹스 앤 더 시티 Sex and the City 〉에서 입어 엄청난 인기를 얻었다.

인기와 성공만큼 그의 약물과 알코올 중독도 유명했다. 처음에는 컬렉션을 끝낸 뒤 휴식을 위해 마셨지만, 두 개의 브랜드와 오트 쿠튀르까지 디렉팅하다 보니 점차 술에 종속되기 시작했다. 잠이 오지 않아 수면제를 먹고 떨림이 멈추지 않아 진정제를 먹었다고 하니 그의 중독 상태가 심각했던 것 같다. 이미 오래전부터 시작된 일이었기에 2011년의 그 유명한 사건은 놀랍지 않았다. 언젠가 큰 사고를 치겠다고 생각했는데, 반유대주의 발언으로 인해 전 세계적으로 큰 지탄을 받았다. 결국 디올과 자신의 브랜드 존 갈리아노에서 해고를 당했다.

이렇게 패션계에서 영원히 배척당할 줄 알았던 그는 2014년 메종 마르지엘라의 크리에이티브 디렉터로 임명되며 복귀를 알렸다. 일각에서는 분노하는 사람들도 있었고, 이른 복귀라는 비판도 쏟아졌으나 갈리아노는 계속해서 용서를 구했으며 중독에서 벗어나려고 노력했다. 그가 저지른 언행은

용서받기 힘들며 영원히 비판받을 것이다. 하지만 속죄와 노력으로 삶을 어느 정도 회복할 수 있다는 사실은 실수로 인생을 망친 사람들에게 희망을 줄 수 있다. 10년간 메종 마르지엘라에서의 여정을 마무리 하면서 "저는 계속 속죄하며, 꿈꾸기를 멈추지 않을 것입니다. 저 역시 꿈이 필요합니다." 라고 말했다. 디렉터로서의 다음 역할을 암시하는 듯하다. 그의 말처럼 다시 한 번 사람들에게 꿈을 선사할 새로운 시작을 예고하는 듯 보인다.

존 갈리아노는 1960년 영국 지브롤터에서 태어났다. 이후 런던의 다문화 지역인 배터시로 이주해 성장했다.

1981년 센트럴 세인트 마틴에 입학해 패션을 전공했다.

1984년 프랑스 혁명에서 영감을 받은 졸업 컬렉션으로 주목받았으며, 이 컬렉션이 런던 브라운스에서 전시되었다. 첫 의상이 다이애나 로스에게 판매되며 성공의 시작을 알렸다.

1984년 자신의 브랜드를 설립하고 동양적 패브릭과 정교한 테일러링을 결합한 독창적인 디자인으로 명성을 얻었다.

1990년 파리로 이주한 뒤 재정적 어려움을 겪었으나, 바이어스 컷 기법을 발전시키며 마들렌 비오네 스타일을 재해석했다.

1995년 LVMH 그룹에 의해 지방시의 크리에이티브 디렉터로 발탁되었고, 1996년 지방시에서 디올로 자리를 옮겨 브랜드를 혁신했다.

1999년 디올의 브랜드 이미지와 향수 부문을 새롭게 정립하며 브랜드 정체성을 강화했다. 같은 해 대영 제국 훈장을 수훈하며 세계적인 패션 아이콘으로 자리 잡았다.

2010년 반유대주의 발언으로 체포되며 경력에 큰 위기를 맞았지만, 2014년 알코올 및 약물 중독 치료와 속죄 끝에 메종 마르지엘라의 크리에이티브 디렉터로 복귀했다.

2024년 10년간 몸담았던 메종 마르지엘라를 떠났다.

Jil Sander

질 샌더

질 샌더의 디자인은 조용한 럭셔리의 진수를 보여준다.
매력적인 비율, 전형적이지 않은 소재의 매치가 어우러져
단순한 스타일을 만들어 낸다.

질 샌더의 코트와 바지를 뜯어 보며
직접 입었을 때 느꼈던
감동의 이유를 알 수 있었다

JIL SANDER
Cashmere Trench Coat

재킷을 뜯어본 적이 있는가? 정확히 말하면 재킷을 분해해 본 경험이 있느냐는 뜻이다. 패션을 전공하면 어느 정도 재단을 배우게 된다. 옷이 어떻게 구성되는지 알아보기 위해 평면화시켜 종이에 본뜨는 걸 가르치는 시간이 있기 때문이다. 그러나 진정한 의미의 테일러링은 배우지 않는다. 기술적인 테일러링을 배우려면 모델리스트가 되는 과정을 거쳐야 한다. 그렇기 때문에 패션 전공자, 특히 디자인을 전공하는 사람들은 옷의 형태가 만들어지는 과정을 쉽게 간과하기 마련이다.

디자인할 때 컬러와 디테일만을 고려한다면 눈에 띄는 옷이나 예쁜 옷은 만들 수 있을지 몰라도, 시대를 관통하는 옷을 만들기는 어렵다. 왜냐하면 테일러링이 잘된 옷은 입었을 때 그 존재감이 확연히 드러나기 때문이다. 이는 착용자와 옷 모두에 고급스러운 분위기를 더하는 힘이 된다.

훌륭한 디자이너가 되고 싶다면 빈티지 재킷을 사서 하나씩 분해해 보기를 권한다. 재킷을 뜯어보면 정말 복잡하고 정교하게 구성된 봉제와 숨겨진 다양한 조각들이 눈앞에 펼쳐진다. 이는 마치 컴퓨터 커버나 자동차 보닛을 열었을 때의 경험과 비슷할 것이다.

소위 명품 재킷이나 코트를 분해해 보면 정교함이 다르다는 걸 한눈에 알아볼 수 있다. 그걸 보면 왜 그런 가격을 주고 사야 하는지 깨닫게 된다. 나 역시 질 샌더의 코트와 바지를 뜯어 보며 직접 입었을 때 느꼈던 감동의 이유를 알 수 있었다. 섬세한 봉제와 정확하게 짜인 패턴이 야무지게 얽혀 확실히 달라 보였다. 분명 과하지 않으면서도 미묘하게 다른 형태감의 신선함, 그것이 바로 질 샌더의 힘일 것이다.

흔히 질 샌더를 미니멀리즘의 대가라고 부른다. 그러나 반대로 그녀는 자신의 디자인이 맥시멀리즘에 가깝다고 말한다. 그녀의 디자인은 하나하나 정교하고 엄격하다. 또한, 독창적인 패턴 연구 또한 끊임없이 해왔다. 이러한 세심함과 치밀한 실행력이야말로 맥시멀리즘의 본질이라고 할 수 있다.

질 샌더는 흔히 자신의 옷을 건축물에 비교하고는 한다. 모든 복잡한 결정들이 모여 미니멀한 가벼움을 만들어 낸다는 사실이 그녀의 디자인과 닮아있기 때문이다. 훌륭한 건축물은 복잡한 도면, 최고의 장인, 고급 자재를 사용해 차분하고 단순한 매력을 발산하기 마련이니 딱 들어맞는 비유임이 틀림없다.

그녀의 패션 철학에서 말하는 순수함이란, 필요 없는 장식이나 과한 디테일을 모두 덜어내고 옷이 가진 본연의 아름다움을 최대한 끌어내는 것을 뜻한다. 즉, 단순하면서도 깊이 있는 디자인을 통해 옷 자체의 가치를 돋보이게 하는 것이다.

질 샌더의 디자인은 조용한 럭셔리의 진수를 보여준다. 매력적인 비율, 전형적이지 않은 소재의 매치가 어우러져 단순한 스타일을 만들어 낸다. 이처럼 시대를 관통하는 디자인적 고민과 절제는 20년, 30년이 지나도 입을 수 있는 옷이 탄생하게 한다.

질 샌더는 성공과 실패, 그리고 수많은 노력 속에서도 자신의 비전을 흔들림 없이 유지했다. 이러한 철학 덕분에 시대를 초월한 현대성을 유지하며 앞으로도 변치 않을 것이다.

질 샌더는 1943년 11월 27일 독일 베젤부렌에서 태어났다. 크레펠트섬유학교를 졸업했고, 이후 UCLA 교환 학생으로 다양한 문화를 경험하며 패션에 대한 시야를 넓혔다. 독일로 돌아와 패션 잡지 기자로 일했고, 어머니의 재봉틀로 디자인을 시작하며 미니멀리즘 스타일을 만들었다.

1968년 함부르크에서 자신의 이름을 딴 브랜드를 시작했다.

1967년 첫 부티크를 열어 고객의 의견을 듣고 디자인에 반영했다.

1973년 깔끔한 선과 절제된 우아함이 돋보이는 컬렉션을 발표하며 주목받았다. 파리 컬렉션에서는 어려움을 겪었지만, 자신의 스타일을 고집하며 틈새시장을 개척했다.

1980년대 후반 고급 원단과 정교한 재단을 활용해 절제된 우아함을 선보였으며, 혁신적인 미니멀리즘 디자인으로 세계적인 인정을 받았다.

1989년 프랑크푸르트 증권거래소에 브랜드를 상장하며 인지도를 높였다.

1999년 프라다 그룹이 브랜드를 인수한 후 회사 경영과 관련해 갈등이 빚어졌고, 2000년에 회사를 떠났다.

2003년 브랜드로 복귀했지만, 2004년에 다시 회사를 떠났다.

2009년 유니클로와 협업해 +J 컬렉션을 선보이며 대중 시장에 성공적으로 진출했다.

2011년 +J 컬렉션이 큰 인기를 끌며 종료되었다.

2020년 +J 컬렉션이 다시 출시되면서 그녀의 미니멀리즘 디자인이 재조명되었다.

Calvin Klein

캘빈 클라인

"논란을 의도한 건 아니었습니다.
단지 여성을 자연스럽고 매력적으로 보이게 하고 싶었을 뿐이죠.
패션은 늘 새롭고 흥미로워야 합니다.
그래서 어디까지 표현할 수 있을지,
사람들이 무엇을 받아들일 준비가 되었는지 고민하지만
논란을 위한 건 아니었습니다."

전통적으로 여성 속옷은
레이스, 프릴 등 장식적인 요소를
중심으로 제작되었으나,
캘빈 클라인은 남성 팬티와 유사한 컷을
여성용 팬티에 도입했다

CALVIN KLEIN
Underwear

〈백 투 더 퓨처 Back to the Future 〉는 내가 초등학교 시절 백 번을 보았다고 해도 될 만큼 좋아했던 영화다. 그 시절에는 주로 비디오테이프로 영화를 보고는 했는데, 테이프가 다 늘어질 때까지 수없이 봤기에 30년이 지난 지금도 기억나지 않는 장면이 없을 정도다. 그 영화의 매력이 무엇이냐 묻는다면 단연 1950년대로 가는 과거 여행이라 대답하겠다. 여자들이 입은 풍성한 A라인 스커트, 컬러풀한 니트 스웨터에 진주 목걸이가 예뻐서 정말 열심히 봤다. 특히 마티 맥플라이가 1955년으로 입고 간 보라색 캘빈 클라인 속옷이 기억난다. 어린 시절이었지만, 그 속옷이 미국에서 굉장히 인기 있다는 걸 바로 느낄 수 있었다. 당시 미국에서 젊음과 힙함의 상징은 바로 캘빈 클라인 속옷이었다. 그 유행은 시간이 지나 우리나라에도 퍼져 캘빈 클라인 속옷뿐 아니라 청바지와 향수까지 90년대를 휩쓸었다.

브랜드 초기, 캘빈 클라인은 여성 코트와 코디할 만한 의류에 집중했다. 그러나 이후 믹스 앤 매치가 가능한 여성복으로 영역을 확장했다. 그는 세련된 재단과 고급 원단을 사용해 미니멀하고 클린한 스타일을 만들어냈다. 심플한 슬립 드레스, 톤 다운된 컬러에 핏이 좋은 재킷과 스커트 등 그 시대 도시 여성의 이상적인 이미지를 그대로 담아냈다고 해도 과언이 아니다.

캘빈 클라인은 청바지를 대중 시장에 확산시킨 주요 인물로 평가받는다. 실용적인 느낌이 강했던 청바지를 럭셔리 아이템으로 격상시켰고, 시간이 지나도 변하지 않는 세련된 이미지를 만들어 냈다. 얼마 지나지 않아 캘빈 클라인은 당시 조르다쉬, 리바이스 같은 데님 브랜드와 견주어도 뒤지지 않을 정도로 청바지 시장에서 쟁쟁한 자리를 차지하게 되었다. 이로써 여러 디자이너 브랜드가 데님 시장에 뛰어들게 된다.

캘빈 클라인은 청바지 시장뿐만 아니라 속옷 디자인에서도 독보적인 위치를 차지했다. 특히 로우라이즈 팬츠와 함께 착용했을 때 로고 밴드가 살짝 보이는 스타일은 1990년대를 대표하는 트렌드로 자리 잡았다. 전통적으로 여성 속옷은 레이스나 프릴 등 장식적인 요소를 중심으로 제작됐었다. 그러나 캘빈 클라인은 남성 팬티와 유사한 컷을 여성용 팬티에 도입했다. 이 디자인은 당시 엄청난 화제를 불러일으켰고, 속옷이 젠더에

구애받지 않는 아이템이라는 인식을 확산했다. 이후 속옷은 단순한 실용적 의류를 넘어 패션과 문화의 중요한 상징이 되었다. 이는 곧 남성과 여성의 경계를 허무는 젠더 뉴트럴 패션의 선구적인 사례로 평가받는다.

사실 캘빈 클라인은 옷 자체보다 광고로 더 유명해진 브랜드다. 캘빈 클라인의 광고는 터질 듯한 젊음과 섹시함을 담고 있다. 광고에 등장하는 모델들은 이미 스타이거나 곧 스타가 될 인물들로, 항상 대중의 시선을 사로잡고 논란을 불러일으켰다. 하지만 이런 논란은 오히려 브랜드를 더욱 유명하게 만들었다.

1980년 청소년 배우 브룩 쉴즈가 청바지를 입고 "나와 캘빈 사이에는 아무것도 없어요."라고 말해 큰 논란을 일으켰다. 1995년에는 스티븐 마이젤이 촬영한 캠페인으로 인해 또 다른 논란에 휩싸였다. 1960년대 포르노를 연상시키는 지하실 세트 배경에 10대 모델들을 등장시킨 것이 그 이유였다. 이 캠페인은 결국 연방 정부의 조사까지 받았다. 1999년에는 마리오 테스티노가 촬영한 사진들이 일부에서 아동 포르노로 간주되며 전국적인 분노를 불러일으켰다.

한 잡지와의 인터뷰에서 캘빈 클라인은 이렇게 말했다. "논란을 의도한 건 아니었습니다. 단지 여성을 자연스럽고 매력적으로 보이게 하고 싶었을 뿐이죠. 패션은 늘 새롭고 흥미로워야 합니다. 그래서 어디까지 표현할 수 있을지, 사람들이 무엇을 받아들일 준비가 되었는지 고민하지만 논란을 위한 건 아니었습니다."

캘빈 클라인 광고는 브랜드 성공의 핵심 요소로, 단순한 제품 광고를 넘어 대중문화와 소비자의 심리에 깊이 자리 잡았다. 논란과 혁신을 동시에 안고 나아가며, 패션 광고의 새로운 기준을 만들어 낸 사례로 평가받고 있다. 그는 패션이 단순히 가격이 아닌, 철저히 계산된 관점에서 만들어지는 것임을 이해한 최초의 디자이너 중 하나였다.

젊음, 섹시함, 힙함의 상징이 된 캘빈 클라인은 50년이 지난 지금도 '새 모델은 누구일까?'라는 궁금증을 불러일으키는 브랜드로 남아 있다.

캘빈 클라인은 1942년 미국 뉴욕 브롱크스에서 태어났다. 청소년기부터 패션 스케치를 시작하며 재능을 키웠고, 뉴욕패션기술대학교에서 패션 디자인을 전공했다.

1968년 친구 배리 슈워츠와 함께 회사를 설립하며 패션 사업을 시작했다. 슈워츠가 1만 달러를 투자했고, 클라인이 코트를 제작하며 첫발을 내디뎠다. 이후 클라인은 디자인과 창의적인 부분을, 슈워츠는 운영을 맡아 회사를 성장시켜 나갔다.

1980년 캘빈 클라인은 코스메틱 사업을 시작하며 첫 남성 향수인 캘빈 포 맨을 출시했다.

1982년에는 남성용 속옷을 선보이며 디자이너 속옷 시장을 열었고, 이어 여성 속옷과 청바지 사업으로 확장했다.

1985년에는 향수 옵세션 Obsession 을, 1988년에는 이터니티 Erernity 를 출시하며 연이어 성공을 거뒀다.

1989년 클라인의 코스메틱 사업은 유니레버에 매각되었고, 그는 사업 확장과 함께 도전과 논란 속에서도 글로벌 브랜드를 성장시켰다.

1992년 캘빈 클라인은 여성복 라인 CK 캘빈 클라인을 출시하고, 케이트 모스와 마크 월버그를 모델로 내세운 언더웨어 광고로 큰 주목을 받았다.

1994년에는 유니섹스 향수 CK 원 CK One 을 출시해 큰 성공을 거뒀다. 이후 홈 컬렉션을 선보이고 미니멀리즘 매장을 열며 사업을 확장했으나, 몇몇 광고가 선정적이라는 이유로 논란을 일으켰다. 특히 1999년 아동 속옷 광고는 아동 포르노 논란으로 강한 비판을 받으며 캠페인이 중단되었다.

2003년 캘빈 클라인은 회사를 PVH에 매각하며 디자이너 활동을 마무리했지만, 그의 간결하고 세련된 디자인 철학은 여전히 패션계에 강한 영향을 미치고 있다.

Karl Lagerfeld

칼 라거펠트

칼 라거펠트는 펜디와 샤넬에서
클래식 브랜드를 현대적으로 재해석하며 꾸준한 혁신을 통해 명성을 쌓았다.
그는 엄격한 자기 관리와 지속적인 노력을 통해
패션계에서 독보적인 위치를 확고히 했다.

그는 샤넬의 시그니처인
부클레 트위드, 진주, 금장 단추,
투톤 슈즈, 그리고 교차된 'C' 로고를
새로운 세대가 열광하는 상징으로 만들었다

CHANEL
Fingerless Leather Gloves
by Karl Lagerfeld

코코 샤넬이 세상을 떠난 후 샤넬 하우스는 한동안 침체기를 겪으며 한물간 브랜드로 평가받았다. 강력한 리더십과 창의성 부족으로 어려움을 겪었고, 전통적인 이미지에만 머무르고 있다는 비판을 받았다. 같은 시기, 이브 생 로랑과 크리스찬 디올은 현대적이고 혁신적인 디자인으로 주목받으며 시장을 선도했다. 반면 샤넬은 점차 경쟁에서 밀려나는 상황에 처했다.

부진을 겪던 샤넬 하우스가 칼 라거펠트를 영입하면서 논란이 있었던 것은 사실이다. 프랑스인이 아닌 독일인이라는 점과 쿠튀리에가 아니라는 점 때문에 오트 쿠튀르의 국가적 브랜드인 샤넬의 수장으로 적합하지 않다는 비판을 받았다.

그러나 칼 라거펠트는 특유의 천재성으로 샤넬의 유산을 대담하게 재해석하고 조율하면서 이러한 비판을 완전히 잠재웠다. 그는 샤넬의 시그니처인 부클레 트위드, 진주, 금장 단추, 투톤 슈즈, 그리고 교차된 'C' 로고를 새로운 세대가 열광하는 상징으로 만들었다. 재킷을 작게 줄이고, 스커트를 짧게 자르며, 액세서리를 화려하게 꾸몄다. 작은 가디건과 우아한 슈트는 데루즈, 르사주 같은 전통 프랑스 공방의 희귀한 장인 정신을 담아 화려한 금장 장식과 진주로 유지되었다. 데루즈는 샤넬의 독점적인 버튼과 주얼리를 제작하는 보석 공방이며, 르사주는 고급 자수 작업으로 오트 쿠튀르 컬렉션을 장식하는 자수 공방이다.

여기에 바이커 부츠, 핫팬츠, 헤드폰 같은 현대적이고 대담한 요소를 추가해 신선한 변화를 더했다. 이러한 변화를 통해 그는 샤넬을 다시 최고의 브랜드로 돌려놓고 견고한 럭셔리 제국을 구축했다. 이로 인해 칼 라거펠트는 침체된 패션 하우스를 되살린 톰 포드, 니콜라 제스키에르, 마크 제이콥스 같은 디자이너들에게 청사진을 제공한 장본인이 되었다.

칼 라거펠트는 자신의 브랜드에서 크리에이티브 디렉터로서 활약했을 뿐 아니라, 샤넬과 펜디의 크리에이티브 디렉터로서도 활동했다. 그는 패션을 넘어 일러스트레이터, 사진가, 스타일리스트, 편집자 등 다방면에

서 독보적인 재능을 발휘했다. 사진에 대한 그의 대단한 열정은 다수의 작품으로 이어졌다. 라거펠트는 자신이 디자인하는 모든 브랜드의 광고 캠페인을 직접 제작했다. 클라우디아 쉬퍼, 바네사 파라디, 다이앤 크루거, 프레야 베하 에릭센, 코코 로샤, 바티스트 지아비코니 등 유명 모델들과 함께 샤넬의 비주얼을 새롭게 선보였다.

1965년, 칼 라거펠트는 로마 기반의 패션 하우스 펜디와 협력하기 시작했다. 고급 모피를 활용하며 펜디를 세계적인 브랜드로 끌어올렸다. 스스로 "짧은 집중력을 가졌다."고 말했음에도 불구하고, 라거펠트는 펜디에서 60년 동안 디자인을 이어갔으며, 이는 다른 어떤 디자이너도 이루지 못한 기록이다. 칼 라거펠트는 매년 열네 개의 컬렉션을 디자인하는 워커홀릭이었으며, 패션 디자이너를 넘어 사진가, 출판업자, 수집가로서도 활약했다. 이후에는 유럽 전역의 대저택을 개조하는 일에도 열중했다.

60년간 이어진 칼 라거펠트의 왕성한 디자인 활동은 철저한 자기 관리에서 비롯되었다. 그는 하루에 16시간 이상 작업하는 것을 즐겼으며, 쉬는 시간에도 새로운 아이디어를 구상했다. 시간 관리에도 철저해 어떤 프로젝트든 기한 내에 완수하지 못하는 법이 없었다. 나아가 단순히 건강과 외모 관리에 그치지 않고 시간 관리, 완벽주의, 그리고 지적 호기심을 포함한 전반적인 삶의 태도를 유지했다.

그 때문인지 칼 라거펠트와 이브 생 로랑은 서로 다른 스타일과 삶의 태도로 자주 비교되었고, 패션계의 라이벌로 불리기도 했다. 두 사람은 1954년 파리에서 열린 국제 디자인 대회에서 처음 만났다. 라거펠트는 코트 부문 1위를, 생 로랑은 이브닝 가운 부문 최고상을 수상하며 패션계에 이름을 알렸다.

생 로랑은 디올의 후계자로 천재성을 인정받았으며, 1961년 자신의 브랜드를 설립해 젊은 나이에 빠른 명성을 얻었다. 이처럼 방탕하고 대담한 혁신으로 화려한 삶을 산 생 로랑과 달리, 칼 라거펠트는 펜디와 샤넬에서 클래식 브랜드를 현대적으로 재해석하며 꾸준한 혁신을 통해 명성

을 쌓았다. 그는 엄격한 자기 관리와 지속적인 노력을 통해 패션계에서 독보적인 위치를 확고히 했다.

끊임없이 변하는 문화적 소용돌이 속에서도 칼 라거펠트는 자신만의 변치 않는 상징성을 유지했다. 빳빳한 흰 칼라, 가죽 장갑, 선글라스, 포니테일은 대표하는 브랜드를 넘어 독립적인 존재감을 드러내는 그만의 상징으로써 자리 잡았다. 이처럼 그는 세상에 손꼽히는 디자이너로 기억되고 있다.

칼 라거펠트는 1933년 독일 함부르크에서 태어나 부유하고 지적 활동이 장려된 환경에서 성장했다. 아버지는 연유 사업으로 성공을 거뒀으며, 어머니는 음악과 철학에 관심이 많았다. 어린 시절부터 패션에 흥미를 보인 그는 패션 잡지를 수집하고 주변인의 옷차림을 분석하며 창의력을 키웠다. 14세에 파리로 이주한 라거펠트는 2년 만에 디자인 대회에서 1위를 차지하며 주목받기 시작했고, 이곳에서 이브 생 로랑과 친구가 되며 패션계에 본격적으로 발을 들였다.

1954년 라거펠트는 국제 울 사무국에서 주최한 대회에서 코트 디자인으로 1위를 차지했다. 이후 대회 심사위원이었던 피에르 발망에게 발탁되어 재단사로서 훈련을 받았다.

1958년 장 파투로 이직해 1963년까지 크리에이티브 디렉터로 활동했다.

1964－65년 이탈리아의 모피 및 패션 회사 펜디를 위해 컬렉션을 디자인하기 시작했고, 그 관계는 오늘날까지 이어진다. 현재 펜디는 LVMH 그룹 소속이다.

1967년 당시 끌로에의 CEO였던 로즈마리 르 갈레가 프리랜서 패션 일러스트레이터로 활동하던 라거펠트를 고용한다. 그는 1978년까지 끌로에에서 대담하고 독창적인 컬렉션을 선보였다.

1974년 독일에서 자신의 첫 번째 브랜드인 칼 라거펠트 임프레션을 설립했다.

1980－84년 라거펠트는 비엔나응용예술대학교에서 객원교수를 역임했으며, 그는 해당 대학 최초의 패션 디자이너 교수였다.

1982년 샤넬 오트 쿠튀르 컬렉션의 디자이너로 임명되며, 당시 쇠퇴했던 샤넬을 국제적인 성공을 거두는 억대 브랜드로 재도약시켰다.

1984년 프랑스 섬유 제조 업체 비더만과 협력해 자신의 브랜드 칼 라거펠트를 설립했다. 이 브랜드는 1987년 이후 여러 차례 소유권이 바뀌었으나, 1997년에 라거펠트 본인에게 다시 돌아갔다.

1985년 독일연방공화국 공로훈장 제1급 공로십자장을 수훈했다.

1988년 KL 라인이 시작되었다.

1996년부터 1999년까지 퀠르 카탈로그에 포함되었다.

1992－97년 다시 끌로에의 수석 디자이너로 활동했다.

1996년 독일 사진학회로부터 문화상을 수상했다.

1998년 라거펠트 갤러리라는 이름으로 첫 번째 여성 컬렉션을 발표했다. 동시에 앙드레 푸트만과 함께 같은 이름의 부티크를 열었다. 이곳에서는 책과 독점적인 사진 작품도 판매했다.

2004년 라거펠트는 H&M의 첫 번째 디자인 협력 파트너로서, 이후 이어진 많은 협업 시리즈의 시초가 되었다. 같은 해 마돈나를 위한 무대 의상을 디자인했으며, 이듬해에는 카일리 미노그를 위한 의상도 제작했다.

2005년 라거펠트 브랜드는 미국 기업 타미 힐피거에 매각되었으며, 이후에도 여러 차례 소유권이 변경되었다.

2008-10년 라거펠트는 패션 외 다양한 디자인 프로젝트에 참여했다. 이러한 프로젝트로는 슈타이프 테디베어, 두바이의 더 월드 프로젝트, 한정판 코카콜라 라이트 병, 스와로브스키 컬렉션 등이 손꼽힌다.

2017년 라거펠트는 독일의 온라인 쇼핑 플랫폼 잘란도를 위해 여성 컬렉션을 디자인했다.

2019년 라거펠트는 암 투병 끝에 85세의 나이로 세상을 떠났다. 그의 유해는 2019년 2월 22일, 가족과 가까운 지인들만 참석한 자리에서 화장되었다.

Consuelo Castiglioni

콘수엘로 카스티글리오니

콘수엘로의 여유로운 미소를 보면 마치 모든 것이 순조로웠던 듯 보이지만,
그 이면에는 수많은 난간과 끊임없는 도전이 있었다.
고난과 도전이 없는 성공이란 존재하지 않는다.

투명한 광목에
붉은 자수로 새긴 마르니의 라벨은
매우 신선하고 새로웠다

MARNI
Jacket

마르니하면 떠오르는 컬러와 무드가 있다. 몇 가지 컬러로 단정하기는 어렵지만 특유의 마르니다운 색감이 있다. 마르니의 무드는 한마디로 어른을 위한 동화같은 느낌이다.

플래그십 스토어의 문을 열고 들어가면 어느 매장과 같은 차가운 직선 행거가 아니라 곡선의 커다란 행거가 사람들을 맞이한다. 그곳에 걸려 있는 옷들은 마치 커다란 인형 옷을 걸어둔 것처럼 보이기도 한다. 오버사이즈 코트, 앙증맞은 니트, 둔탁하지만 편안해 보이는 샌들이 다양한 컬러로 표현되어 있으나 그 안에서의 통일감이 느껴진다.

커다란 플라워 패턴의 옷은 부담스럽지 않다. 과감한 패턴의 셔츠도 자연스럽기만 하다. 둥근 셰이프의 바지도 막상 입어보면 편한 데다가 멋스럽기까지 하다. 마르니는 빠르게 변화하는 유행에 브랜드를 끼워맞추지 않으며, 자기만의 확고한 세계가 있다. 섹시함, 여성스러움, 혹은 남성스러움의 범주에 넣기는 어렵다. 군이 분류하자면 캐주얼하지만 고급스럽고, 젊지만 우아함까지 갖추고 있다.

투박한 광목에 붉은 자수로 새겨진 마르니의 라벨은 당시만 해도 매우 신선하고 새로웠다. 목뒤에 붙은 작은 직사각형의 라벨은 단순히 브랜드명을 알리는 요소로 여겨지기도 한다. 그러나 사실 이를 제작할 때는 많은 고민이 따른다. 누구나 알아주는 럭셔리 브랜드를 제외하면 피부에 거칠게 닿는 라벨은 가차없이 버려지고, 자랑할 만한 브랜드가 아니라면 잘려나가기 마련이다. 신생 브랜드들이 라벨을 만들 때 가장 많이 참고하는 대표적인 브랜드가 바로 마르니다. 마르니의 빨간 라벨에서 영감을 받아, 이후 많은 브랜드가 컬러 라벨을 제작해 붙이기 시작했다고 해도 과언이 아닐 정도이니 말이다. 라벨, 브랜드 이미지, 철학까지 확고한 스타일을 지닌 마르니는 30년밖에 되지 않은 브랜드다. 그럼에도 이러한 요소들은 마르니를 세계적인 브랜드로 성장하게 만들어 주었다.

마르니를 만든 콘수엘로 카스티글리오니의 얼굴을 보면, 마르니가 왜 컬러풀한 가운데 밝고 우아한지 알 수 있다. 모든 인터뷰와 공식 석상에서 치

아를 보이며 환하게 웃고 있기 때문이다. 내 부족한 그림 실력을 감추고 싶어 입을 다문 그녀의 모습을 찾고 싶었지만, 끝내 찾을 수 없었다. 여러 인터뷰를 보면 매우 내성적이라 하지만 그녀의 미소를 보면 정말 밝은 사람일 것 같다.

정식으로 패션 공부를 한 적은 없고, 아이 둘을 낳고 서른이 넘어 마르니를 론칭했다니 대단한 감각의 소유자임이 확실하다. 그는 자연, 예술, 책, 많은 문화에서 영감을 받는다고 한다. 특히 꽃시장을 자주 방문하는 등 꽃꽂이를 즐기며, 꽃이 지닌 생동감 넘치는 색감에서 많은 영감을 얻는 것으로 알려져 있다. 밀라노에서 열린 마르니의 플라워 마켓, 홍콩 아트바젤의 마르니 루프 마켓, 도쿄에서 열린 마르니 블라섬 마켓은 그녀가 지닌 꽃에 대한 사랑을 보여준다. 나아가 이러한 행사를 통해 자신의 취향을 고스란히 고객에게 전하고 있다.

자신이 좋아하는 일을 행동에 옮기다 보면 언젠가는 성공하기 마련이다. 그러나 사람마다 성공의 순간이 빠르게 찾아올 수도, 늦게 찾아올 수도 있다. 성공을 끝내 맛보지 못하는 이유는 대부분 그 전에 포기하기 때문일 것이다. 콘수엘로 카스티글리오니는 자신이 좋아하는 것을 그대로 마르니에 담았다. 조용하고 가정적인 성향의 여성이 감당하기에는 국제적인 성공이 너무 빠르게 찾아왔다며 질투 어린 평가를 받기도 하지만, 이는 곧 그녀가 대단한 성공을 거두었음을 증명하는 것이기도 하다. 누군가는 그녀가 단숨에 성공했다고 말할지도 모르겠다. 하지만 그녀는 패션을 전공하지 않았다는 점 때문에 빠르게 인정받기 어려웠다. 게다가 브랜드를 키워 나가는 과정에서 자금 부족을 겪었으며, 마르니의 스타일 또한 당시 트렌드와 달라 대중에게 쉽게 받아들여지지 않는 등의 회의적인 평가를 받기도 했다. 그러나 그녀는 자신의 감각을 믿고 꾸준히 브랜드를 밀고 나갔다. 그리고 결국 이러한 스타일은 마르니만의 독창적인 감각으로 자리 잡았다.

콘수엘로의 여유로운 미소를 보면 마치 모든 것이 순조로웠던 듯 보이지만, 그 이면에는 수많은 난관과 끊임없는 도전이 있었다. 이를 통해 우리는 고난과 도전이 없는 성공이란 존재하지 않는다는 것을 깨달을 수 있다.

Consuelo Castiglioni

콘수엘로 카스티글리오니는 1959년 스위스에서 태어나 그곳에서 성장했다. 남편의 아버지는 1950년대부터 밀라노 기반 모피 패션 회사인 치위퍼즈를 설립해 운영한 사업가였고, 마르니는 이를 기반으로 한 젊은 세대 대상의 세컨드 라인으로 기획되었다. 브랜드 이름은 남편 여동생의 이름에서 따왔다.

1994년 마르니를 론칭했다.

1995년 밀라노패션위크에서 컬렉션을 선보이기 시작했다.

1997년 고객들의 요청으로 S/S 시즌 컬렉션을 제작하게 되었으며, 이를 계기로 마르니는 치위퍼즈에서 분리되어 독자적인 브랜드로 자리 잡았다.

2000년 첫 플래그십 스토어를 런던에 오픈했으며, 이후 다른 나라에도 매장을 차례로 오픈하기 시작했다.

2001년 밀라노에 첫 번째 부티크를 오픈했다. 이후 파리와 도쿄를 포함해 전 세계 주요 도시에 약 100개의 매장을 운영하게 되었다.

2002년 남성복 라인을 출시했다.

2006년 자체 웹사이트를 통한 온라인 쇼핑몰을 오픈했다.

2011년 소녀들을 위한 아동복 라인을 추가했다.

2012년 H&M과 협업한 마르니 at H&M 컬렉션을 선보였다.

2016년 오사카 우메다 한큐 백화점에 마르니 플라워 카페를 오픈했다. 새로운 크리에이티브 디렉터로 프라다 출신의 디자이너 프란체스코가 임명되었다.

2017 S/S 컬렉션을 마무리하며 콘수엘로 카스티글리오니는 브랜드를 떠났다. 이후 개인적인 삶을 조용히 즐기고 있다.

Cristian Dior

크리스찬 디올

"내 작업은 여성의 아름다움을 위해 헌신하는
일종의 덧없는 건축물입니다."

전쟁 중 원단 사용의 제한으로
짧은 치마가 보편적이던 시대,
디올의 풍성한 스커트와
잘록한 허리를 강조한 실루엣은
낯설고 신선하게 다가왔다

CRISTIAN DIOR
Bar jacket
by Cristian Dior

크리스찬 디올은 디자이너라기보다는 성공한 사업가라는 이미지를 풍긴다. 물론 외모로 사람을 판단하는 것은 어리석지만 나이가 들수록 삶의 태도와 방식이 외적으로 드러나는 것도 사실인 듯하다. 시대적 배경 또한 영향을 미쳤겠지만, 정치학을 전공하고 전쟁 중 군 복무를 한 뒤에야 패션계에 입문한 이유도 이러한 맥락에서 이해할 수 있을 것이다.

사업가였던 부모님은 아들이 외교관으로 성장하기를 바라며 그를 파리 정치학교에 입학시켰다. 그러나 디올은 예술에 더 많은 관심을 기울였고, 이후 아버지의 재정적 지원을 받아 작은 아트 갤러리를 열기에 이른다. 이 갤러리에 작품을 전시한 작가로는 살바도르 달리, 맨 레이, 장 콕토와 같은 유명인들이 손꼽힌다. 그러나 대공황으로 아버지의 사업이 파산하며 갤러리를 닫아야 했다.

갤러리를 닫은 후 디올은 스케치를 판매하며 생계를 이어갔다. 또한 잡지 디자이너인 로베르 피게 밑에서 일을 하기도 했다. 제2차 세계대전 중에는 군 복무를 했으며, 서른이 넘어서야 비로소 본격적으로 패션계에 발을 들였다. 1946년 자신의 브랜드를 설립한 그는 이듬해 '뉴 룩'을 발표하며 패션계를 뒤흔들었다. 뉴 룩은 여성성의 부활과 럭셔리 패션의 재도입을 상징하며, 오늘날 디올 하우스는 세계에서 가장 상징적인 패션 브랜드 중 하나로 자리 잡게 되었다.

디올의 스타일은 낭만적이고 화려하며, 벨 에포크 시대의 실루엣을 떠올리게 한다. 그의 디자인은 전쟁 시기의 간결한 실루엣에서 벗어나 여성성을 강조하는 데 중점을 두었다. 이는 대중과 패션계 모두의 시선을 사로잡아 큰 성공을 거두게 했다. 또한 전쟁으로 인해 원단 사용이 제한되었던 시기에는 짧은 치마가 보편적이었는데, 이러한 시대 직후 선보인 디올의 풍성한 스커트와 잘록한 허리를 강조한 실루엣은 낯설고 신선하게 다가왔다.

전쟁이 막 끝나 물자가 부족했던 시기, 디올의 디자인은 소재를 낭비한다는 비판을 받았다. 이와 더불어 코르셋으로 허리를 조이는 억압적인

스타일이라는 평을 얻기도 했다. "디올은 여성을 이해하지 못했다."는 코코 샤넬의 비판에도 불구하고, 그는 여성들에게 호화롭고 정교한 패션을 선사하며 자신의 입지를 점차 굳혀갔다. 그의 디자인은 과거의 영감을 현대적으로 재해석하며 로맨틱한 여성미를 상징하는 아이콘으로 자리 잡았다.

디올의 삶과 작품은 그의 어머니와 레지스탕스 활동을 했던 용감한 여동생 카트린처럼 강렬하고 영향력 있는 여성들과의 관계 속에서 형성되었다. 그는 "내 작업은 여성의 아름다움을 위해 헌신하는 일종의 덧없는 건축물입니다."라고 말하며, 여성들을 존중하고 그들의 아름다움을 돋보이게 하는 자신의 디자인 철학을 드러냈다.

크리스찬 디올은 비즈니스 면에서도 뛰어난 감각을 발휘했다. 그의 비즈니스 감각은 「타임 Time 」표지에 등장할 정도로 문화적, 사업적 영향력을 인정받았다. 그는 라이선스 계약을 선구적으로 도입해 '디올'이라는 이름이 모피, 스타킹, 향수 등 다양한 제품에 등장하도록 했다.

디올은 파리를 전 세계적인 패션 중심지로 다시 부각시켰으며, 뉴욕과 런던뿐만 아니라 일본, 호주, 베네수엘라와도 사업적 연계를 구축하며 글로벌 야망을 실현했다. 이러한 전략은 성공을 극대화했고, 디올의 이름은 전 세계적으로 널리 알려졌다.

비교적 짧은 10여 년 동안 활동했지만, 디올은 오트 쿠튀르의 상징으로 자리 잡았으며, 그의 이름은 지금까지도 전 세계에서 가장 영향력 있는 패션 브랜드 중 하나로 남아 있다.

크리스찬 디올은 1905년 프랑스 노르망디에서 부유한 집안의 아들로 태어났다. 부모님은 외교관이 되기를 바랐으나 예술에 끌려 1920년대 후반 작은 갤러리를 연다. 그러나 경제 대공황으로 가족 사업이 무너지고 갤러리를 접어야 했다. 이후 디올은 패션 스케치를 팔며 생계를 이어갔고, 1930년대 중반부터 패션 일러스트레이터로 활동하며 업계에 발을 들였다.

1938년 로베르 피게 밑에서 일하며 본격적으로 디자이너의 길을 걷기 시작했다.

제2차 세계대전이 한창일 때 디올은 군 복무를 마친 뒤 뤼시앙 를롱 팀에 합류해 디자인 업무를 맡았다. 를롱은 나치 점령 시기에도 파리의 패션 산업을 지키기 위해 애썼고, 이 과정에서 디올은 고급 맞춤복 제작 기술과 운영 방식을 익히며 자신의 디자인 철학을 다져 나갔다.

1946년 디올은 파리 몽테뉴 가에 자신의 패션 하우스를 설립했다.

1947년 그는 첫 번째 컬렉션을 통해 '뉴 룩'이라 불리는 새로운 스타일을 선보였다. 여성의 곡선을 돋보이게 한 뉴 룩은 전쟁 뒤 혼란스러웠던 시대에 신선한 변화를 일으키며 큰 반향을 불러왔다.

뉴 룩의 성공으로 디올은 전 세계적인 유명세를 얻었고, 헐리우드 배우와 왕실 인사들 사이에서 가장 사랑받는 디자이너가 되었다. 그는 매년 새로운 컬렉션을 선보이며 패션계를 이끌었고, 향수와 액세서리 등으로 브랜드를 확장했다. 디올은 디자인뿐 아니라 사업에서도 성공을 거두며 현대 패션의 아이콘으로 자리 잡았다.

1957년 디올은 이탈리아에서 휴가를 보내던 중 심장마비로 세상을 떠났다. 52세라는 이른 나이에 생을 마감했지만, 그는 불과 10년 만에 패션계의 흐름을 바꿨다. 그의 우아함과 세련미는 오늘날까지도 전 세계 패션에 영향을 미치고 있다.

Christian Louboutin

크리스찬 루부탱

누드는 결코 하나의 색상이 아니다.
모든 인종을 고려해 만들어졌다는 점에서 포용적이다.
대부분의 제품이 특정 인종을 배제한 채 만들어진다는 걸
무심코 지나쳤던 사람들에게
누드 컬렉션은 새로운 깨달음을 준다.
이런 이유로 더 멋지게 느껴지는 신발이다.

자신의 피부톤에 맞는 하이힐을 신으면
발끝에서 다리로 이어지는 시선이 끊기지 않아
다리가 더욱 길어 보이는 효과를 준다

CHRISTIAN LOUBOUTIN
Nudes Collection
by Christian Louboutin

'빨간 밑창의 구두' 하면 떠오르는 브랜드가 있다. 학교 수업을 마치고는 공부를 핑계 삼아 플래그십 스토어나 백화점 아웃렛을 정말 많이 돌아다녔다. 그러다 우연히 내 발 사이즈에 딱 맞는 빨간 밑창 구두가 세일 중인 것을 발견했다. 실크로 가죽을 덮어 만든 드레시한 펌프스였는데, 은은한 네이비 광택과 빨간 밑창이 대조를 이루어 클래식하면서도 굉장히 도발적으로 보였다. 학교에 신고 갔더니 모두가 "루부탱을 신었네!"라며 알아봐 주었다. 사실 패션 공부를 시작한 지 1년도 채 되지 않았을 시점이라 루부탱이 누구인지도 모르고 구두를 샀다. 그때부터 나는 루부탱을 좋아하게 된 것 같다. 루부탱은 당시 가장 떠오르던 슈즈 브랜드였다. 새로운 컬렉션이 나오면 매장은 인파로 붐볐고, 원하는 사이즈를 찾아 시착해 보려면 한참을 기다려야 했다. 아마도 루부탱의 대중적인 인기는 〈섹스 앤 더 시티 Sex and the City 〉의 캐리 브래드쇼 덕분일지도 모른다.

어쨌든 빨간 밑창 구두는 신으면 자신감이 생기는 마법 같은 구두였다. 특히 무심하게 옷을 입어도 확실한 포인트가 되어 주는 빨간 밑창은 멀리서 봐도 "아, 루부탱이다!" 하고 알아볼 수 있는 확실한 시그니처였다. 누군가는 이를 따라 할 법하지만, 이 레드 솔은 너무 독보적이어서 비슷하게 시도하는 브랜드를 본 적이 없다. 노란 밑창, 초록 밑창, 파란 밑창 같은 디자인이 나올 법도 한데, 이런 색들은 루부탱처럼 대중적인 인기를 끌지 못해 잘 알려지지 않은 것일지도 모른다.

크리스찬 루부탱의 상징적인 빨간 밑창은 우연한 계기로 탄생했다. 1993년 당시 루부탱은 자신의 디자인에 뭔가 빠진 듯한 느낌이 들어 고민하고 있었다. 강렬한 무언가를 원하고 있던 차에, 근처에 있던 직원이 빨간색 매니큐어를 바르는 모습을 보고 신발 밑창에 즉시 칠해 보았다. 그러자 신발이 훨씬 더 강렬하고 생동감 있게 변하고, 밑창의 빨간색이 신발 전체에 독특한 시각적 매력을 주었다. 대부분의 신발 밑창은 검은색인데 과감하게 빨간색을 선택한 것은 정말 도발적인 선택이다. 이때부터 루부탱은 이 빨간 밑창을 자신의 트레이드 마크로 삼겠다고 결심했다.

루부탱의 신발은 여성의 다리를 가장 길고 매력적으로 보이게 하는 힘

이 있다. 12센티미터가 넘는 스파이크 힐을 유행시킨 주인공이기도 하다. 또한 많은 유명 스타들이 사랑하는 아이템으로도 잘 알려져 있다. 디자인도 무척 다양해 모두 나열하기 어렵지만, 그중에서도 누드 컬렉션은 특히 주목할 만하다. 이 컬렉션은 다양한 피부톤을 반영해 다섯 가지 톤으로 제작된 심플한 디자인의 펌프스 라인이다. 자신의 피부톤에 맞는 하이힐을 골라 신으면 발끝에서 다리로 이어지는 시선이 끊기지 않아 다리가 더욱 길어 보이는 효과를 준다.

2013년 다섯 가지 색상으로 출시된 이 컬렉션은 점차 확대되어 더 많은 컬러와 디자인을 선보이고 있다. 현재는 포용성을 기리는 상징이자 브랜드의 핵심 가치 중 하나로 자리 잡았다. 크리스찬 루부탱의 관점에서 누드는 결코 하나의 색상이 아니다. 특히 이 디자인은 모든 인종을 고려해 만들어져 포용적이라는 점이 돋보인다. 대부분의 제품이 특정 인종을 배제한 채 만들어진다는 걸 무심코 지나쳤던 사람들에게 누드 컬렉션은 새로운 깨달음을 준다. 이런 이유로 더 멋지게 느껴지는 신발이다.

크리스찬 루부탱은 정규 교육을 받지 않아도 성공할 수 있음을 증명해 보인 인물이다. 그는 학교에서 세 번 이상 퇴학당할 정도로 정규 교육에 큰 흥미를 느끼지 못했다고 한다. 열두 살에 가출을 감행한 일화는 그의 반항적인 성격을 짐작하게 한다. 루부탱은 세 자매보다 피부색이 어두워 자신이 입양되었을지도 모른다고 생각했지만, 이를 부정적으로 받아들이지 않았다. 오히려 그는 이집트와 파라오에 큰 관심을 가지며 자신이 이집트인일지도 모른다는 상상을 했다. 그리고 이 상상을 행동으로 옮겨 이집트와 인도를 여행했다고 한다. 여행을 다녀와 디자인 포트폴리오를 제작해 유명 브랜드에 보냈고, 이는 *그가* 본격적으로 커리어를 시작하는 계기가 되었다 놀랍게도 루부탱은 51세가 되어서야 자신의 상상대로 생부가 실제로 이집트인임을 알게 되었다고 한다. 어쩌면 문제아로 보일 수도 있었지만, 그는 이미 십 대 때부터 뛰어난 상상력, 강한 포부, 그리고 이를 행동으로 옮기는 실행력을 고루 갖추고 있었다. 학력이나 피부색은 루부탱에게 전혀 걸림돌이 되지 않았다.

크리스찬 루부탱은 1963년 프랑스 파리 12구에서 태어났다. 어머니는 전업주부, 아버지는 가구 제작자였으며 세 자매와 함께 자랐다. 어린 시절부터 신발 스케치를 하며 창의력을 키웠다.

1980년부터 1986년까지 프랑스 뮤직홀 폴리 베르제르에서 일하며 패션에 대한 감각을 익혔고, 이후 샤넬, 이브 생 로랑, 모드 프리존 등 유명 브랜드에서 프리랜서 디자이너로 경력을 쌓았다.

1989년 한동안 조경 디자인에 관심을 가지며 다른 분야를 탐구했지만, 1992년 다시 패션으로 복귀하여 자신의 이름을 딴 브랜드를 설립했다. 같은 해 파리에 첫 부티크를 열어 본격적으로 활동을 시작했으며, 1994년 뉴욕에 두 번째 부티크를 오픈해 국제적인 성공을 거두었다.

1995년부터는 랑방, 장 폴 고티에, 끌로에, 지방시 등 여러 명품 브랜드를 위한 쿠튀르와 레디 투 웨어 라인을 디자인하며 패션 업계의 유명 디자이너로 자리 잡았다.

2002년에는 이브 생 로랑의 마지막 오트 쿠튀르 쇼 피날레를 장식할 신발을 디자인해 큰 주목을 받았다. 이는 생 로랑이 다른 디자이너와 이름을 함께 사용한 유일한 사례로 남았다.

2007년에는 감독 데이비드 린치와 협업해 페티시 전시회를 열어 독특하고 예술적인 신발 디자인을 선보였으며, 이후에도 독창적인 컬렉션으로 명성을 이어갔다.

2008년 두 번째 FFANY 어워즈를 수상하며 명성을 다졌고, 뉴욕패션기술대학교에서 그의 작품을 기념하는 회고전이 열렸다. 이후 남성 신발 디자인에 본격적으로 착수했으며, 팝 스타 미카의 요청으로 탄생한 남성 컬렉션은 그의 경력에 새로운 전환점을 마련했다.

2013년 누드 컬렉션을 통해 다양한 피부톤에 맞춘 신발을 선보이며 포용성과 혁신을 기념했다. 나아가 향수와 메이크업 제품으로 사업을 확장했다.

2022년에는 루비패밀리 The Loubi Family 컬렉션을 발표해 유아와 반려동물을 위한 제품까지 포함한 다채로운 스타일을 선보였다. 최근에는 파리 첫 부티크를 재오픈하면서 전시회를 개최했고, 이를 통해 브랜드의 역사를 되새기고 있다.

Cristóbal Balenciaga

크리스토발 발렌시아가

깐깐하고 남에게 좋은 평가를 하지 않는 코코 샤넬이 극찬한 유일한 디자이너도
바로 크리스토발 발렌시아가이다. "진정한 쿠튀리에는 발렌시아가 뿐이다."라고 말했으며,
"나머지는 단지 패션 디자이너들일 뿐이다."라며 덧붙였다.

굉장히 모던한 실루엣으로 디자인되어 있어
오늘날에도 전혀 촌스럽지 않으며,
박물관에서 실물을 영접한다면 감탄할 것이다

Wedding Dress 1967
by Cristóbal Balenciaga

박물관에서 가장 많이 볼 수 있는 패션 디자이너가 누구냐고 묻는다면 단연 크리스토발 발렌시아가라고 대답할 수 있겠다. 그 어떤 박물관이든 의상의 역사에 관한 전시를 기획한다면 십중팔구 발렌시아가의 옷을 전시한다. 그만큼 유명하고 그만큼 혁명적인 존재의 디자이너라고 할 수 있다. 발렌시아가의 옷을 책으로 배운 패션학도라면 박물관에서 실물을 영접했을 때 감탄할 것이다. 요즘 봐도 전혀 촌스럽지 않고 굉장히 모던한 실루엣으로 디자인되어 있다. 시대별 순서대로 전시된 작품을 감상하다가 발렌시아가의 옷에 다다르면 여기서부터는 현대구나, 하고 판단할 수 있게 된다. 그래서 그를 현대 패션의 아버지라고도 부른다.

엠마누엘 웅가로는 모더니즘 패션의 기초를 세운 인물이 바로 발렌시아가라고 평했다. 실제로 웅가로는 발렌시아가의 제자인데, 핏이 아주 딱 맞는 우주복 같은 스타일의 모던한 미니멀리즘 디자인 세계를 구축함에 있어 스승의 영향을 많이 받았을 것이다.

깐깐하고 남에게 좋은 평가를 하지 않는 코코 샤넬이 극찬한 유일한 디자이너도 바로 크리스토발 발렌시아가이다. "진정한 쿠튀리에는 발렌시아가 뿐이다."라고 말했으며, "나머지는 단지 패션 디자이너들일 뿐이다."라며 덧붙였다. 여기서 샤넬이 말하는 쿠튀리에는 바느질하다 라는 프랑스어 동사 '쿠드르Coudre'에서 파생된 단어로, 처음에는 재단사를 의미하는 말이었다. 그러나 시간이 흐름에 따라 고급 의상을 디자인하고 제작하는 전문가를 지칭하는 의미로 바뀌어 갔다. 오트 쿠튀르, 즉 고급 맞춤복의 디자이너를 가리킬 때 지금도 '쿠튀리에'라고 하는데 디자이너들은 이 단어에 엄청난 자부심을 느낀다. 왜냐면 단순히 옷을 만드는 디자이너가 아니라 고급 맞춤복에 독창성과 장인 정신까지 갖춰진 패션 디자이너야 말로 쿠튀리에라고 할 수 있기 때문이다. 쉽게 말해 좀 더 많은 재능을 갖춰야 쿠튀리에가 될 수 있다는 말이다.

발렌시아가는 디자이너들의 디자이너라고 했다. 아제딘 알라이아의 일화를 보면 발렌시아가의 옷이 어떤 유산을 남겼는지 생생하게 알 수 있다. 1968년 파리항쟁의 영향으로 여자들은 더 이상 오트 쿠튀르를 입지 않았

고, 거추장스럽지 않고 입기 편한 레디 투 웨어를 선호하기 시작했다. 크리스토발 발렌시아가는 레디 투 웨어의 등장으로 자신이 그리는 패션의 시대는 끝났다고 생각했다. 이 당시, 아제딘 알라이아의 아틀리에에는 발렌시아가에서 일하다 온 어시스턴트가 있었다. 발렌시아가 하우스는 닫혔지만, 알라이아는 이 어시스턴트의 도움으로 발렌시아가의 몇몇 작품을 수집할 수 있게 되었다. 이에 따라 그는 창작에 활용할 수 있는 발렌시아가 옷을 대폭 할인 된 가격으로 두 가방을 가득 채워 구입하게 된다. 위대한 디자이너가 만든 옷이 순식간에 사라질 수 있다는 것을 깨닫고 발렌시아가의 옷들을 보존하기로 마음을 먹는다. 하우스의 문을 닫는 순간 사라져 버리는 취약한 패션 유산에 대해 안타까움을 느꼈던 것이다. 아제딘 알라이아가 뛰어난 패션 거장의 작품을 모으게 된 계기가 바로 이 사건이었으니, 그 방대한 수집품의 출발점이 바로 발렌시아가였다고 해도 과언이 아니다.

발렌시아가는 디자이너들의 스승이자 선구자였고, 고객의 니즈보다 자신이 원했던 방향으로 디자인 세계를 펼쳤던 인물이다. 심지어 은퇴할 때도 마찬가지였다. 그의 은퇴는 누구보다 확실한 자기 세계에서 비롯된 일종의 선언이었다.

발렌시아가에게 있어 패션은 오트 쿠튀르로 정의된다. 그가 은퇴할 때 선언한 "패션은 끝났다!"는 "오트 쿠튀르는 끝났다!"라는 의미로 해석할 수 있으며, 이는 한 시대의 패션을 정의하는 강렬한 메시지였다.

1986년 발렌시아가 레이블이 부활하면서 니콜라 제스키에르가 이 혁신적이고 독창적인 디자인을 훌륭하게 계승했다. 이를 통해 발렌시아가는 당시 최고의 브랜드로 자리매김하게 된다. 이후 뎀나 바잘리아가 이어받은 발렌시아가는 놀라움과 새로움 그 자체였다. 크리스토발 발렌시아가의 디자인 철학은 여전히 브랜드 안에서 살아 숨쉬며 현대 패션의 발전에 계속해서 기여하고 있다.

크리스토발 발렌시아가는 1895년 스페인에서 태어났다. 어린 시절 재봉사였던 어머니를 도우며 자랐고, 자연스럽게 재단사의 조수로 일을 시작하게 된다.

어린 시절부터 실력이 뛰어났던 발렌시아가는 후작 부인의 후원으로 프랑스 여행을 떠나게 되고 프랑스 패션에 대한 감각을 키운다. 이때 세 개의 부티크를 운영하면서 승승장구한다.

1936년 스페인 내전으로 인해 마지못해 프랑스 파리로 이주한다. 파리에서의 출발은 처음부터 성공적이었고 국제적으로 찬사를 받게 된다.

1950년대 무렵부터는 역사적이고 독창적이며 조형적인 의상을 창조해 낸다. 베이돌 드레스, 코쿤 코트, 벌룬 스커트를 발표하며 여성복의 새로운 기준을 제시했다. 제2차 세계대전 이후 성공의 절정에 달했다.

1960년대 초 엠파이어 드레스의 재해석으로 정점을 찍었다.

1968년부터 편안한 레디 투 웨어의 시대가 시작되자 그는 은퇴를 선언하며 하우스 문을 닫는다.

1972년 발렌시아가는 스페인 발렌시아에서 생을 마감한다.

1986년 발렌시아가 브랜드는 다시 부활했고, 니콜라 제스키에르에 이어 뎀나 바잘리아가 현재 크리에이티브 디렉터로 브랜드를 이어 나가고 있다.

Christophe Lemaire

크리스토프 르메르

"나는 사람의 개성을 살려 주는 패션을 추구합니다.
자유롭게 움직일 수 있으며 자연스러운 몸짓을 가능하게 하는 옷, 그리고
여성이 자신의 본연의 모습을 온전히 드러낼 수 있는 옷을 만들고 싶습니다."

절제된 디자인, 간결하면서도
고급스러운 소재,
그리고 차분한 톤의
독창적인 색감에 매료되었다

LEMAIRE
Shirt Dress

파리 유학 시절, 가장 화제가 되었던 인물은 크리스토퍼 르메르였다. 학교 친구들과 함께 누가 어느 하우스에서 일하기 시작했는지, 어떤 디자이너의 성격이 괴팍한지 등에 대한 이야기를 자주 나누고는 했다. 그러나 크리스토퍼 르메르에 대해서만큼은 모두가 칭찬을 아끼지 않았다. 당시 그는 라코스테의 크리에이티브 디렉터로, 그의 실력과 인품에 대한 찬사가 끊이지 않았다. 나 역시 그와 함께 일해 보고 싶었지만 아쉽게도 기회가 닿지 않았다.

2014년, 크리스토퍼 르메르는 자신의 파트너인 사라 린 트란과 함께 브랜드 르메르를 론칭하며 큰 화제를 모았다. 절제된 디자인, 간결하면서도 고급스러운 소재, 그리고 차분한 톤의 독창적인 색감에 매료되었다. 당장 파리의 매장을 찾아가 보고 싶다는 생각이 들었고, 결국 마레 지구의 뤼 포와투로 달려갔다. 플래그십 스토어의 분위기는 조용하고 단정했다. 빈티지 페르시안 카펫을 소파에 무심히 덮어놓은 모습에서 브랜드만의 확고한 무드가 느껴졌다. 매장 안에는 어디서도 들어본 적 없는 조용하면서도 신비로운 음악이 흘렀는데, 확실히 브랜드를 위해 특별히 작곡된 듯했다.

여가 시간에는 DJ로도 활동한다는 그의 인터뷰를 읽은 적이 있어서 이 음악 또한 개인적인 취향이 듬뿍 반영된 것이라 짐작했다. 이후 르메르 스타일의 의상과 매장 분위기는 하나의 트렌드가 되었고, 몇 년 뒤 플래그십 스토어가 한국에 들어섰다. 그가 한국에서 이토록 사랑받는 디자이너가 될 줄은 전혀 예상하지 못했다.

2010년 12월, 그는 10년간 몸담았던 라코스테를 떠나 에르메스의 크리에이티브 디렉터로 임명되었다. 장 폴 고티에의 뒤를 이어 합류한 그는 에르메스의 비전을 지나치게 엄숙하거나 아방가르드하지 않게 이끌겠다는 철학을 가지고 이 직책을 수락했다고 한다.

르메르는 "나는 사람의 개성을 살려 주는 패션을 추구합니다. 자유롭게 움직일 수 있으며 자연스러운 몸짓을 가능하게 하는 옷, 그리고 여성이

자신의 본연의 모습을 온전히 드러낼 수 있는 옷을 만들고 싶습니다."라고 말했다. 이 시절의 에르메스는 지금의 브랜드 르메르의 전신이라고 느껴질 만큼 디자인 스타일이 유사했다. 다만, 에르메스 특유의 고급스러운 가죽과 힘 있는 소재 덕분에 실루엣이 더욱 뚜렷하고 한층 우아해 보였다.

전임자인 장 폴 고티에와는 확연히 다른 스타일로 모두가 에르메스에 빠져들었다. 나 역시 파리에 가면 이것저것 입어보고 직접 구매해 보고 싶다는 생각이 들었다. 하지만 높은 가격대 탓에 하나를 사려 해도 망설여지는 순간이 많아 늘 아쉬웠다. 그래서인지 그가 에르메스를 떠나 자신의 브랜드를 론칭한다는 소식을 들었을 때 르메르가 선보일 컬렉션에 대한 기대감으로 가슴이 설렜다. 브랜드 론칭 후의 행보를 보면 그는 지나치게 높은 가격의 럭셔리 브랜드에 대한 회의감이 있었던 듯하다. 론칭 당시 인터뷰에서도 현실의 여성이 자신의 개성을 자유롭게 표현할 수 있는 옷을 만들고 싶다고 밝힌 바 있다. 에르메스의 주된 고객층은 가격과 무관하게 소비하는 이들이었고, 이는 르메르가 추구하는 철학과는 거리가 있어 보인다. 그래서 그가 유니클로의 크리에이티브 디렉터가 되었을 때, 상업적인 효과를 노리고 대중화의 길을 택한 것이 아니냐는 비판이 일었다. 일부에서는 그가 어디까지 내려가려 하는지 의문을 제기하기도 했다. 그러나 결국 실용성을 중시하며 누구나 입을 수 있는 옷을 만드는 것이 그의 철학임을 알 수 있다.

에르메스에서 자신의 브랜드 르메르, 그리고 유니클로의 U라인까지. 극명하게 다른 가격대의 브랜드에서 일해 왔음에도 이렇게 확고하게 자신의 스타일을 유지하는 디자이너는 드물다. 그는 인터뷰에서 만 레이를 존경하며, 회녹색을 좋아하고, 가장 완벽한 행복은 사랑이라고 말한다. 또한 집에서 보내는 시간을 무척 좋아한다고도 밝혔다. 그리고 우아함이란 거리 모퉁이, 버스, 혹은 휴가지에서 우연히 마주친 사람이 자연스럽게 궁금증을 불러일으키는 것이라고 말한다. "내가 중요하게 여기는 것은 내 능력을 과시하는 것이 아니라, 정직하고 바르게 행동하는 것."이라는 그의 말처럼, 조용하고 겸손한 성격이 그의 디자인에 그대로 녹아 있는 듯하다.

Christophe Lemaire

크리스토프 르메르는 1965년 4월 프랑스 브장송에서 태어났다. 예술 학위를 공부하던 중 스타일리스트의 보조로 일하며 학비를 벌었다. 이를 통해 크리스찬 라크르와, 이브 생 로랑, 티에리 뮈글러 등 명망 높은 디자이너들과 인턴십을 할 기회를 얻었다.

1992년 자신의 패션 브랜드 르메르를 론칭했다. 그의 작품은 깔끔하고 절제된 스타일과 완벽한 테일러링을 특징으로 하며, 소규모 부티크에서만 독점적으로 판매되었다.

2001년 라코스테에 합류했다. 기존의 프레피 스타일 테니스 화이트를 눈에 띄는 색상, 감각적인 그래픽, 대담한 실루엣으로 새롭게 변모시켜 브랜드에 현대적 감각을 불어넣었다.

2010년 12월 10년간의 라코스테 근무를 마치고 에르메스의 크리에이티브 디렉터로 임명되었다.

2014년 크리스토퍼 르메르는 자신의 파트너인 사라 린 트란과 함께 브랜드 르메르를 정식으로 론칭했다.

2016년 유니클로는 르메르를 파리에 신설한 연구 · 개발 센터의 크리에이티브 디렉터로 임명했다. 그는 이 역할의 일환으로 유니클로 U라는 합리적 가격대의 새로운 라인을 선보였다.

Thom Browne

톰 브라운

"청바지와 티셔츠가 이제는 흔하고 익숙한 스타일이 됐습니다.
모두가 너무 캐주얼하게 입으니, 오히려 재킷을 입는 것이
남들과 차별화되고 특별해 보이는 방법이 됐어요."

미국 국기를 떠올리게 하는
삼색 테이프는
톰 브라운 콜렉션의 주축을 이루는
그레이 컬러 정장과 조화를 이뤄
젊고 경쾌한 분위기를 더한다

THOM BROWNE
Tricolor Grosgrain Detail

일명 '양아치 패션'이라 불리는 스타일이 있다. 몇 해 전만 해도 구찌가 그러한 이미지를 가지고 있었으나 최근에는 톰 브라운으로 불명예가 옮겨간 듯하다. 그 이유를 짐작해 보자면 아마도 구찌의 로고처럼 톰 브라운의 삼색 테이프가 강렬한 느낌을 주기 때문일 것이다. 한눈에 봐도 기억할 법한 독특한 디자인 요소는 굳이 설명하지 않아도 어떤 브랜드를 입었는지 단번에 알게 하지 않는가. 론칭한 지 30년이 채 되지 않은 톰 브라운은 이제 샤넬이나 펜디처럼 비즈니스 패션을 대표하는 럭셔리 브랜드 가운데 하나로 자리 잡았다. 그러나 이와 동시에 위의 특성들로 인하여 구찌와 같은 과시적인 브랜드로도 인식되고 있다.

톰 브라운은 인터뷰에서 자기 브랜드를 시작한 이유에 대해 이렇게 말했다. "청바지와 티셔츠가 이제는 흔하고 익숙한 스타일이 됐습니다. 모두가 너무 캐주얼하게 입으니, 오히려 재킷을 입는 것이 남들과 차별화되고 특별해 보이는 방법이 됐어요."

잘 만들어진 유니폼 같으면서도 사립학교 교복을 떠올리게 하는 톰 브라운의 스타일은 브랜드에 대한 설명 없이도 그 정체성을 명확히 알아차리게 한다. 그레이 톤, 슬림한 핏, 드러나는 셔츠 커프스, 약간 짧은 바지, 무릎까지 오는 반바지, 플리츠 스커트를 눈에 드러나는 특징으로 꼽을 수 있겠다. 그의 디자인은 클래식하면서도 독특하다. 비정형적 재단, 비례, 젠더리스 디테일은 새로운 변화처럼 보이기도 한다. 완벽하게 몸에 맞는 핏, 좁아서 우아해 보이는 라펠, 발목이 드러나는 짧은 바지, 새롭게 해석된 실루엣의 블레이저, 그리고 사각형 라벨이나 파랑 · 하양 · 빨강의 그로그램 디테일 같은 작은 요소들이 이러한 독창성을 만들어 낸다. 특히 미국 국기를 떠올리게 하는 삼색 테이프는 톰 브라운 컬렉션의 주축을 이루는 그레이 컬러 정장과 조화를 이룬다. 이는 곧 젊고 경쾌한 분위기를 더해 준다. 당시 패션계에서는 신선한 충격을 준 디테일이었다. 이후 톰 브라운은 이러한 디자인적 요소를 기반으로 몸에 딱 맞는 남성복 유행을 이끌게 된다.

톰 브라운은 교복에서 착안해 자신만의 엄격한 디자인 원칙을 구축했다.

그는 같은 아이디어를 여러 번 활용하는데, 때로는 이러한 반복이 답답해 보이거나 불편하게 느껴지기도 한다. 그러나 이러한 과정을 통해 탄생한 그의 디자인은 독특한 매력을 지녔다.

한편 여성복은 호불호가 갈리는 편이다. 개인적으로도 남성복과 크게 다르지 않은 여성복 디자인을 매력적으로 느끼지 못할 때가 많다. 반복적인 옷의 형태와 세부 요소가 여성복으로 넘어오면 다소 밋밋하고 딱딱해 보이기 때문이다. 그러나 그는 실험적인 옷의 형태와 과감한 패턴을 통해 이러한 한계를 극복하며 자신의 패션 철학을 강렬하게 드러낸다. 이를 통해 브랜드에 대한 관심을 불러일으키고, 소비자가 자연스럽게 이목을 집중할 수 있도록 유도한다.

론칭한 지 30년이 채 되지 않은 브랜드가 세계적인 명성을 얻게 된 비결은 그의 영리하고 확고한 패션 철학 덕분이라고 본다.

톰 브라운은 1965년 미국 펜실베이니아주에서 태어났다. 아일랜드 이탈리아계 출신으로, 가톨릭 학교에 다니며 성장했다. 이후 노트르담대학교에서 경제학 학위를 취득하고 수영 선수로도 활동했다. 졸업 후 배우를 꿈꾸며 로스앤젤레스에서 활동했으나, 패션에 대한 열정을 발견하고 뉴욕으로 이주해 조르지오 아르마니와 클럽 모나코에서 근무하며 경험을 쌓았다.

2001년 뉴욕 웨스트 빌리지에서 맞춤 정장 사업을 시작하며 톰 브라운 브랜드를 론칭했다. 이후 2003년경 처음으로 다섯 벌의 정장을 디자인했다.

2005년 뉴욕패션위크에서 첫 남성 레디 투 웨어 컬렉션을 발표하고, 데이비드 보위의 패션 록스 공연 의상과 영화 〈스테이 Stay 〉 의상을 디자인했다.

2006년 뉴욕 트라이베카 허드슨 스트리트에 첫 플래그십 스토어를 열었다.

2007년 이탈리아 피렌체 피티 우오모 박람회에서 첫 유럽 쇼를 선보였다. 이후 CFDA에

서 올해의 남성복 디자이너 상을 수상했으며, 「지큐 GQ」에서 선정한 올해의 남성에 이름을 올렸다.

2011년 파리패션위크에서 첫 컬렉션을 발표하며 국제 무대에 섰다.

2012년 그는 뉴욕패션위크에서 여성 레디 투 웨어 컬렉션을 출시하고, 미셸 오바마 대통령 취임식 의상을 디자인했다.

2013년 도쿄 아오야마에 첫 해외 플래그십 스토어를 개점하며, 이후 런던, 서울, 홍콩, 상하이, 베이징, 밀라노 등으로 매장을 확장했다.

2015년 쿠퍼휴잇박물관의 셀렉트 큐레이션을 위해 거울, 액자 등 박물관 소장품과 자신의 책상, 의자 등 개인 소장품을 활용한 몰입형 공간 설치물을 선보였다.

2017년 뉴욕시에 첫 여성 플래그십 스토어를 개점하며, 기존 남성 스토어와 인접한 위치에 자리 잡았다. 스위스 바젤에서 열린 디자인 마이애미에 참가해 큐레이터로 활동하며 몰입형 예술 설치물을 선보였다.

2018년 파리에서 첫 여성 컬렉션을 발표하고, 마이애미 디자인 지구에 두 번째 미국 플래그십 스토어를 열었다.

2020년 파리패션위크에서 처음으로 남성과 여성 듀얼 쇼를 진행했다.

2021년 멧 갈라에서 블랙 타이 스타일의 비전을 선보였고, 삼성은 톰 브라운 에디션 Z Flip 스마트폰을 출시했다.

2023년 컬렉터 북 출간, 글로벌 투어, 이벤트 시리즈를 통해 브랜드 20주년을 기념했다.

2024년 살로네 델 모빌레에서 프레테와 협업한 가구 설치물을 공개했고, 파리 오트 쿠튀르 위크에서 첫 오트 쿠튀르 컬렉션을 발표했다.

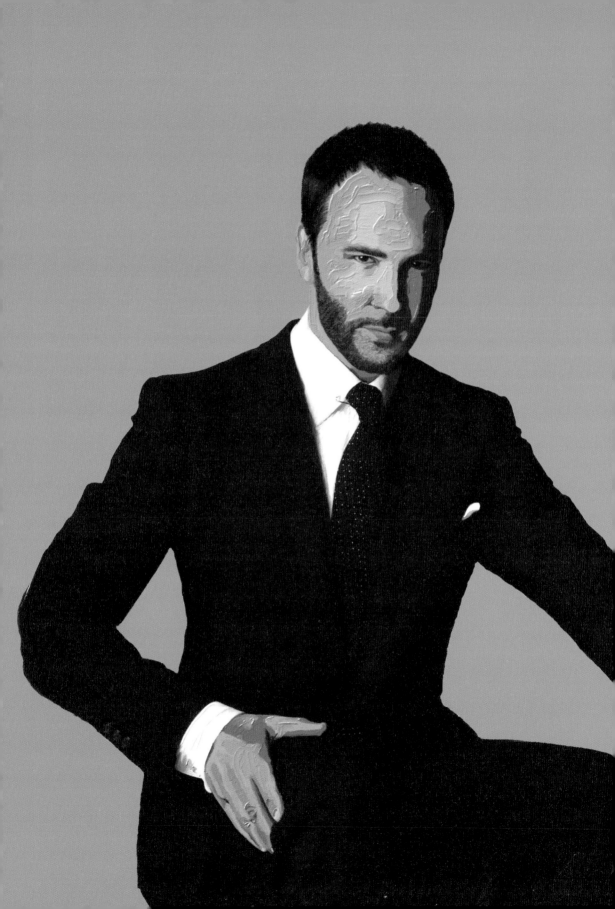

Tom Ford

톰 포드

"저는 어떤 일을 하기로 결심하면
그냥 해버리는 그런 사람 중 한 명인 것 같아요."

그는 힙 허거 스타일의 컬렉션을
런웨이에 선보이며
구찌의 이미지와 업계를 뒤흔들었다

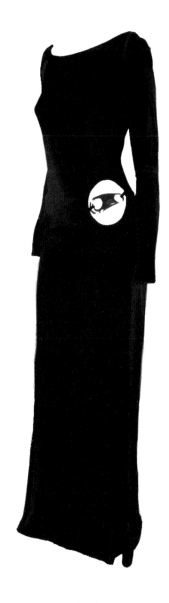

GUCCI
Cut Out Dress
by Tom Ford

톰 포드는 실력과 화제성 모두를 잡은 독보적인 패션 디자이너로, 누구보다 빠르게 성공을 이뤘다. 영화배우 같은 완벽한 외모는 정말이지 얄미울 정도다. 이 때문인지 까다롭고 과시적이라는 평가를 받거나 지나친 통제로 주변 사람들을 불편하게 한다는 이야기도 있다.

한물간 구찌를 부활시키고, 이브 생 로랑의 크리에이티브 디렉터와 구찌 그룹의 부사장을 역임한 그의 화려한 커리어는 마치 비현실적인 존재처럼 느껴질 정도다. 디자이너임에도 시장의 흐름을 완벽하게 읽어내고 마케팅까지 탁월하게 해내는 그에게 과연 부족한 점이 있을지 의문이 들기도 한다. 톰 포드가 만든 구찌와 이브 생 로랑의 광고는 오랜 세월이 흘러도 회자될 만큼 강렬한 이미지로 유명하다. 아마 이런 시각적 역량 덕분에 두 편의 영화도 감독했을 것이다.

1990년대 구찌는 거대한 확장으로 인해 이미지에 손실을 입었고, 가족 간 이권 다툼으로 인해 엉망이 되어가고 있었다. 가족 브랜드인 구찌가 인베스트코프에 매각되고 톰 포드가 영입되면서 '톰 포드의 구찌' 시대가 열렸다. 1995년 그는 힙 허거 스타일의 컬렉션을 런웨이에 선보이며 구찌의 이미지와 업계를 뒤흔들었다. 슬림한 테일러링, 1970년대에 영감을 받은 새틴 셔츠와 벨벳 힙스터 팬츠로 구성된 컬렉션은 고급스럽고 섹시하며 현대적이었고, 무엇보다도 매력적이었다.

그는 디자인뿐만 아니라 세련된 마케팅 기법으로도 유명하다. 5년 만에 회사는 약 43억 달러의 가치를 지니게 되었고, 그는 알렉산더 맥퀸, 니콜라 제스키에르, 토마스 마이어 같은 디자이너와 브랜드를 인수하며 구찌 그룹의 포트폴리오를 확장해 나갔다.

2000년 1월, 구찌 그룹이 이브 생 로랑을 인수하면서 포드는 이브 생 로랑의 여성복과 남성복 디자인도 맡게 되었다. 이후 그는 자신의 브랜드 톰 포드를 론칭했으며, 안경, 선글라스, 향수 라인을 먼저 선보여 또 한 번 화제를 일으켰다. 당시 톰 포드 선글라스와 안경은 엄청난 인기를 끌어 두 개씩 소장할 정도였다.

톰 포드가 돌연 영화계로 진로를 전환했을 때 모두가 놀랐다. 첫 영화가 공개될 당시, 많은 영화 관계자들이 날카로운 시선으로 그의 작품을 평가하려고 기다리고 있었다. 첫 번째 영화인 〈싱글맨 A Single Man 〉은 감각적인 미장센은 물론, 줄거리와 의미, 연출까지 모든 면에서 완벽한 작품이다. 평론가들로부터도 찬사를 받았으며, 패션 디자이너라는 타이틀이 없었다면 더 큰 극찬을 받았으리라 생각된다. 두 번째 영화인 〈녹터널 애니멀스 Nocturnal Animals 〉 또한 기대를 저버리지 않았으며, 마치 톰 포드의 슈트처럼 세련되고 스타일리시한 작품이다. 액자식 구조로 극적인 긴장감과 섬세한 메타포를 잘 표현해 2016년 베니스영화제 심사위원 대상을 수상했다. 이 작품으로 그는 골든글로브 감독상 후보에 오르는 성과를 거두었다. 톰 포드는 패션계에서의 감각을 영화 연출에 접목했으며, 두 작품 모두 시각적으로 뛰어난 연출과 깊이 있는 스토리텔링으로 호평을 받았다. 다른 분야에서도 자신의 능력을 유감없이 발휘하는 톰 포드를 보면 나 역시 어릴 적부터 영화를 사랑해 온 시네필로서 그저 경이롭고 부러울 따름이다.

"저는 어떤 일을 하기로 결심하면 그냥 해버리는 그런 사람 중 한 명인 것 같아요." 톰 포드의 이 말은 그의 결단력과 추진력을 잘 보여준다. 그는 마음먹은 일은 주저하지 않고 곧바로 실행에 옮기는 성격이다. 이러한 자신감과 결단력은 구찌의 혁신과 영화 연출까지 이어져 그의 길을 개척했다. 한 분야에서 성공한 사람이 새로운 분야에 도전하는 것은 쉽지 않다. 자칫하면 준비 없이 나섰다는 비판을 받을 수 있기 때문이다. 톰 포드 역시 자신감 넘치는 성격 탓에 새로운 분야의 어려움을 가볍게 여긴 듯 보일 수도 있다. 그러나 그의 도전은 무모함이 아닌, 결단력과 실행력으로 여러 분야에서 성공을 이뤄낸 결과였다.

톰 포드는 1961년 미국 텍사스 오스틴에서 태어났다. 주로 텍사스 브라운우드에 있는 조부모님의 목장에서 어린 시절을 보냈다. 예술과 디자인에 일찍 관심을 보였던 그는 부모님의 격려로 미술 수업을 들으며 성장했다. 어머니의 세련되고 클래식한 스타일과 할머니의 화려한 텍사스 스타일은 그의 초기 패션 롤 모델이었다. 이 두 가지 스타일은 훗날 그가 구찌의 이미지를 재창조할 때 큰 영감을 주었다. 고등학교 졸업 후 뉴욕대학교에 입학해 미술사를 전공했으나 1년 만에 중퇴하고, 로스앤젤레스로 가 광고 출연으로 생계를 유지했다. 이후 파슨스디자인스쿨에서 건축학을 전공하던 중 패션으로 바꾸었다.

1986년 포드는 뉴욕에 있는 캐시 하드윅의 디자인 스튜디오에 입사했다.

1988년 페리 엘리스에서 크리에이티브 디렉터로 활동할 기회를 얻으며 경력을 쌓았다.

1994년 구찌의 크리에이티브 디렉터로 임명되었고, 이후 구찌의 가치를 43억 달러로 끌어올리며 세계적 명품 브랜드로 성장시켰다.

2000년 1월 구찌 그룹이 이브 생 로랑을 인수하면서 포드는 이브 생 로랑의 여성복과 남성복 디자인도 맡게 되었다.

2001년 CFDA에서 올해의 여성복 디자이너 상, 「타임 Time 」베스트 패션 디자이너, 「지큐 GQ 」올해의 디자이너 상을 모두 수상했다.

2002년 CFDA에서 올해의 액세서리 디자이너 상을 수상했으며, 구찌 그룹의 부회장으로 승진했다.

2004년 자신의 브랜드 톰 포드를 론칭했다.

2005년 영화 제작사 페이드 투 블랙을 설립했다.

2009년 크리스토퍼 이셔우드의 소설을 원작으로 한 영화 〈싱글맨 A Single Man 〉으로 영화계에 데뷔했다. 공동 각본과 감독을 맡았으며, 주연 콜린 퍼스는 아카데미 남우주연상 후보에 올랐다. 포드는 인디펜던트 스피릿 어워즈 신인 각본상 후보에도 지명되었다.

2010년 여성복 컬렉션을 발표하며 패션계에 복귀했다. 이후 런던패션위크에서 남성복도 선보였으며, 또한 톰 포드 뷰티와 주요 패션 잡지 캠페인에서 직접 사진을 촬영했다.

2016년 오스틴 라이트의 소설을 원작으로 한 심리 스릴러 〈녹터널 애니멀스 Nocturnal Animals 〉의 각본, 공동 제작, 감독을 맡아 다시 한 번 주목을 받았다.

Paul Smith

폴 스미스

"내 최고의 조언은 천천히 가라는 거다.
인생은 즐거운 것이니 처음부터 부와 명성을 쫓을 필요는 없다.
천천히, 차근차근 성장하면 멋진 삶을 살 수 있다."

불규칙하게 조합된 얇고 굵은 스트라이프를
다채로운 색감으로 변주해
넥타이, 셔츠, 머플러, 가방, 양말,
재킷의 안감에 이르기까지 폭넓게 적용하면서
브랜드의 시그니처로 탄생시켰다

PAUL SMITH
Signature Stripe

로스앤젤레스 멜로즈 애비뉴 8221번지에 위치한 폴 스미스 매장은 근방에서 가장 유명한 건물이다. 로스앤젤레스에서 인스타그램에 가장 많이 올라오는 건물 중 하나다. 건물 전체가 핑크색으로 칠해져 있어 멀리서도 존재감이 확연히 드러나 항상 관광객으로 북적인다. 사실 플래그십 스토어의 색을 핑크로 정한다는 것은 상당한 용기가 필요한 일이다. 이 색은 로스앤젤레스의 맑고 푸른 하늘과 대비되어 더욱 팝적인 느낌을 주며, 클래식한 영국 브랜드 폴 스미스와 지역적인 개성이 어우러지며 굉장한 시너지를 낸다.

런던의 플래그십 스토어인 앨버말 스트리트 9번지는 로스앤젤레스의 모더니스트 핑크 박스 매장이나 파리 하스파일 거리 매장과는 전혀 다른 분위기다. 모든 매장은 그 지역의 개성이 묻어나야 한다고 말하는 폴 스미스의 철학 때문이다. 디자인뿐만 아니라 매장 콘셉트와 브랜드 확장 전략까지 직접 결정하는 폴 스미스는 단순한 디자이너가 아니라, 디자인과 리테일을 모두 이해하는 독창적인 사업가다. 70대인 폴 스미스는 여전히 열정적으로 브랜드 운영에 깊이 관여하고 있으며, 패션 대기업에 매각할 생각 없이 독립 브랜드로서의 위치를 지켜가고 있다.

폴 스미스를 떠올리면 가장 먼저 연상되는 것은 바로 스트라이프다. 불규칙하게 조합된 얇고 굵은 스트라이프는 다채로운 색감으로 변주된다. 그는 이러한 무늬를 넥타이, 셔츠, 머플러, 가방, 양말, 재킷의 안감까지 폭넓게 적용하면서 브랜드의 시그니처로 탄생시켰다. 이 디자인은 단순한 패턴을 넘어 브랜드의 철학인 'Classic with a twist 클래식하지만 의외성이 있는 디자인'를 상징한다.

폴 스미스는 "디자인은 즐거워야 한다."는 철학을 바탕으로 전통적인 남성복에 색다른 감각을 불어넣었다. 그는 현대 남성복의 실루엣을 편안하고 자연스럽게 변화시키는 데 기여한 인물로 평가받는다. 기존의 딱딱한 정장을 유연한 핏과 부드러운 실루엣으로 재해석했다. 뿐만 아니라, 우리가 일상적으로 입는 속옷에도 변화를 가져왔다. 바로 '복서 쇼츠 트렁크 팬티'를 대중화한 것이다. 지금은 당연하게 여겨지는 편안한 복서 쇼츠 스타일의 속옷이 널리 퍼진 것은 폴 스미스 덕분이었다.

세월이 흐르며 폴 스미스의 독창적인 감각이 반영된 전통 남성복 스타일은 브랜드를 더욱 탄탄하게 성장시켰다. 특히 일본에서 강력한 팬층을 확보하며, 현재까지도 일본은 폴 스미스 브랜드의 가장 큰 해외 시장으로 자리 잡고 있다.

폴 스미스는 고객 중 15퍼센트가 여성이라는 점을 깨닫고 1993년 첫 여성복 라인을 선보였다. 남성복을 구매하던 여성 고객들의 관심에서 출발해 정식 컬렉션으로 발전한 사례다. 브랜드를 론칭한 지 17년 만에 여성복 라인을 만든 걸 보면, 폴 스미스가 얼마나 신중한 사람인지 알 수 있다. 그는 사업을 확장하면서도 한 번에 많은 것을 벌이지 않았다. 조금씩, 그리고 확실하게 브랜드를 키워 나가는 신중한 접근 방식은 지금까지 독립성을 유지하며 세계적인 성공을 거둘 수 있었던 힘이다.

폴 스미스는 브랜드가 천천히 성장한 게 오히려 긍정적이었다고 말한다. 그만큼 끊임없는 노력과 절약, 그리고 끈기로 패션 브랜드를 키워왔다고 해도 과언이 아니다. 공식적으로 휴식을 취하는 것조차 어려워할 정도로 일을 즐기는 폴 스미스가 우리에게 해준 조언은 정말 따뜻하고 위안이 된다.

"내 최고의 조언은 천천히 가라는 거다. 인생은 즐거운 것이니 처음부터 부와 명성을 쫓을 필요는 없다. 천천히, 차근차근 성장하면 멋진 삶을 살 수 있다."

폴 스미스는 1946년 7월 5일 영국 비스턴에서 태어났다. 아버지는 포목상을 운영했으며 어머니는 가정주부였다. 그는 프로 사이클 선수를 꿈꾸며 15세에 학교를 그만두고 훈련했지만, 17세에 심각한 사고를 당해 꿈을 접었다. 이후 미술과 패션 디자인에 관심을 갖게 되었다. 노팅엄에서 야간 테일러링 수업을 들으며 본격적으로 패션을 공부하기 시작했다. 20대 초반, 유명한 테일러링 브랜드 링크로프트 킬고어의 헤드 테일러였던 해럴드 틸먼을 만나 사빌 로우에서 경험을 쌓았다.

1970년 여자친구이자 현재 아내인 폴린 데니어의 지원을 받아 첫 번째 매장을 열었다.

1976년 파리에서 자신의 이름을 내건 첫 번째 남성복 컬렉션을 선보였으며, 1979년 런던 코벤트 가든 플로럴 스트리트에 업계 최초로 매장을 오픈했다.

1998년 런던패션위크에서 처음으로 여성복 컬렉션을 발표했다.

2000년 엘리자베스 2세 여왕으로부터 대영 제국 훈장 3급을 수훈했다.

2007년 방갈로르, 앤트워프, 리즈, 런던, 두바이 등 여러 도시에 매장을 오픈하며 글로벌 확장을 이어갔다.

2009년 맨체스터 유나이티드 팀을 위한 의류를 제공했으며, 2010년 런던 메이페어에 첫 번째 여성복 매장을 오픈했다. 같은 해 비올레트 에디션에서 『인생의 모든 순간에서 영감을 받을 수 있다 You Can Find Inspiration in Everything 』라는 모노그래프를 출간했다.

2012년 런던 올림픽에서 공식 사인과 포스터 디자인을 맡았다.

2015년 기능성과 스타일을 결합한 '어 슈트 투 트래블 인 A Suit To Travel In '을 출시했으며, 2017년 파리패션위크에서 첫 남녀 통합 패션쇼를 개최했다.

2024년 6월 31년 만에 피티 우오모에서 2025 S/S 컬렉션을 발표하며 친밀하고 개인적인 프레젠테이션 스타일을 강조했다.

현재 70개국 이상에서 브랜드를 운영하고 있으며, 남성복뿐만 아니라 여성복, 향수, 시계, 가구 등 다양한 컬렉션을 운영하며 패션 업계에서 지속적인 영향력을 발휘하고 있다.

Phoebe Philo

피비 파일로

피비 파일로의 셀린느는 매일 일하는 우리 같은 여성을 위한 옷이었으며,
심플하면서도 가장 시크한 매력을 지니고 있었다.

'올드 셀린느'라는 유행어가 생길 정도로
그녀의 옷, 가방, 신발이 다시 주목받았으며,
사람들이 SNS에 이를 게시하고 추억하기도 했다

CELINE
Short Trench Coat 2016
by Phoebe Philo

피비 파일로의 셀린느는 나의 30대를 지배했다고 해도 과언이 아니다. 첫 컬렉션이 공개되었을 때, 모두가 조용히 그녀를 추종하기 시작했다. 당시 패션 디자이너들은 셀린느의 컬렉션을 기다리며 그것을 대중성의 기준으로 삼고는 했다. 보통 패션쇼에서 선보이는 의상은 우리가 일상에서 입기 쉽지 않으며, 주로 엄청난 스타나 재력가를 위한 것이라고 할 수 있다. 하지만 피비 파일로의 셀린느는 매일 일하는 우리 같은 여성을 위한 옷이었으며, 심플하면서도 가장 시크한 매력을 지니고 있었다.

그렇게 10년, 나의 30대는 셀린느를 동경하며 보냈다고 해도 과언이 아니다. 편안하면서도 멋스럽고 일상에서 자주 입을 수 있는 브랜드, 특정 소비자가 아닌 '내가' 입고 싶은 브랜드를 꿈꾸게 된 것도 바로 피비 파일로의 셀린느 덕분이었다. 이전 회사에서 새로운 브랜드를 직접 디렉팅하고 론칭할 때 그러한 동기부여가 나에게도 있었음을 기억한다. 물론 그 브랜드를 셀린느와 비견할 수는 없겠지만 덕분에 업계에서 신선한 평가를 받으며 시작할 수 있었다.

피비 파일로의 브랜딩과 디자인 철학은 여성들이 원하는 옷을 입는 방식을 재정의했다고 해도 과언이 아니다. 끌로에의 디렉터 시절, 그녀가 선보인 하이웨이스트 진, 베이비돌 드레스, 나무 굽 웨지 슈즈, 자물쇠가 달린 패딩턴 백과 같은 세계적으로 인기를 얻은 아이템들은 아직도 기억이 생생하다.

그녀가 크리에이티브 디렉터로 임명되었을 당시, 셀린느는 잘나가는 브랜드가 아니었다. 그래서인지 그녀의 선택이 다소 의아하게 느껴졌었다. 피비 파일로 이전의 셀린느는 특별한 디자인이나 뚜렷한 컨셉 없이 그저 오래된 브랜드로 여겨졌기 때문이다. 그렇기에 그녀의 행보는 더욱 큰 관심을 모았고, 많은 이들이 기대를 걸기 시작했다. 미니멀한 색상 팔레트, 우아하면서도 실용적인 실루엣, 독특한 소재 조합은 그녀만의 시그니처 스타일을 확립하며 오늘날 열성적인 팬층을 형성하는 핵심 요소가 되었다. 셀린느의 '러기지 백'은 브랜드를 대표하는 아이코닉한 아이템으로 자리 잡았다.

마케팅에 대한 파일로의 접근법 또한 혁신적이었다. 빈티지 스카프에서 영감을 받아 기하학적 프린트가 들어간 실크 셔츠를 런웨이에 선보였다. 10년이 지난 지금까지도 대중적인 브랜드에서 이를 모방한 버전이 계속 출시되고 있다. S/S 캠페인에서는 82세의 미국 작가 조앤 디디온을 상징적인 인물로서 기용했다. 이를 통해 문화적으로 중요한 고령 여성을 캠페인에 내세우는 트렌드를 주도했다. 파일로 자신이 유행을 선도하기도 했는데 무대 뒤에서 파일로는 종종 일부러 머리를 오버사이즈 롤넥 스웨터 안에 넣고 등장하고는 했다. 그러자 다른 사람들도 너나 할 것 없이 머리를 오버사이즈 롤넥에 넣기 시작했다. 2010 F/W 종료 후 아디다스 스탠스미스를 신고 나온 파일로의 모습은 해당 슈즈를 대중적인 아이템으로 자리 잡도록 만들었다.

나를 비롯해 셀린느를 사랑하는 여성과 그렇지 않은 여성이 존재할 정도로 피비 파일로는 이 시대 최고의 추종자를 거느렸다. 그런 그녀가 셀린느와 결별하고 긴 휴식에 들어갔을 때 많은 이가 큰 충격을 받았다. '올드 셀린느'라는 유행어가 생길 정도로 그녀의 옷, 가방, 신발이 다시 주목받았고, 사람들이 SNS에 이를 게시하고 추억하기도 했다. 이러한 이유로 인해 2018년 피비 파일로와 셀린느의 결별은 지난 10년 동안 패션계에서 가장 큰 사건 중 하나로 회자되고 있다. 패션을 사랑하는 사람이라면 누구나 그녀의 공백을 헤아리며 기다렸을 것이다. 그리고 4년 뒤인 2023년, 그녀는 자신의 이름으로 첫 컬렉션을 매우 조용하게 공개했으나 이는 패션계에서 엄청난 이슈가 되었다. 브랜드 컬렉션을 개인에게 직접 알리는 이메일 알림 서비스 방식이었으며, 나를 비롯한 열성 팬들은 이메일로 소식을 접하며 그녀의 새로운 브랜드에 주목하고 있다.

4년 간의 공백 동안, 피비 파일로는 자신의 브랜드를 론칭하며 빠르게 변화하는 산업 속에서 무엇을 만들고, 어떻게 지속 가능성을 실현할지 깊이 고민했다. 1960년대, 맞춤복에서 기성복 시대로 전환되면서 많은 디자이너들이 문을 닫아야 했다. 지금은 기성복이 넘쳐나고, 매 시즌 엄청난 양의 옷이 버려지고 있다. 이제는 만드는 사람도, 사는 사람도 과잉 생산이 환경과 산업에 미치는 영향을 고민하며 변화를 모색해야 할 때다.

파일로는 이러한 문제를 해결하기 위해 의도적으로 적은 양만 생산하고, 고객들이 천천히 소유하도록 유도했다. 하지만 이 전략이 희소성을 조장하려는 방식으로 오해를 사기도 했다. 이러한 비판 속에서도 그녀는 지속 가능한 패션을 추구하고 있으며, 자신만의 길을 개척해 나가는 중이다.

피비 파일로는 1973년 프랑스 파리에서 태어났으나, 영국인 부모를 따라 두 살 때 영국으로 이주했다. 10세 무렵 이미 옷을 개조하면서 독창적인 면모를 드러냈다. 런던의 센트럴 세인트 마틴에서 패션을 공부했다.

1996년 졸업 후 스텔라 매카트니가 끌로에의 크리에이티브 디렉터로 임명되었을 때 그녀의 디자인 보조로 일했다.

2001년 스텔라 매카트니가 자신의 브랜드를 내어 독립한 후, 피비 파일로는 끌로에의 크리에이티브 디렉터로 임명되었다.

2005년 패션 어워즈에서 올해의 영국 디자이너로 선정되었으며, 2006년 결혼과 딸의 출생으로 인해 끌로에의 크리에이티브 디렉터 자리에서 물러났다.

2008년 LVMH의 베르나르 아르노의 제안으로 셀린느의 크리에이티브 디렉터로 임명되었으며, 런던 자택에서 파리 패션 하우스를 이끌었다.

2010년 패션 어워즈에서 두 번째로 올해의 영국 디자이너에 선정되었으며, 2011년 CFDA에서 국제 디자이너 상을 수상했다.

2014년 대영 제국 훈장을 받았다.

2017년 셀린느를 떠나며 패션 업계에서 한 발 물러났다.

2021년 자신의 이름을 딴 브랜드 '피비 파일로'를 론칭한다고 발표해 화제를 모았다.

2023년 가을 자신의 첫 컬렉션을 온라인으로 공개했다.

Helmut Lang

헬무트 랭

창의적인 사고의 아이콘이자 지적인 패션 철학의 대명사였던 헬무트 랭은
2005년에 패션계를 완전히 떠나 예술 활동에 전념했지만,
여전히 오늘날 패션에 지대한 영향을 끼치고 있다.

헬무트 랭은 스트리트웨어를
하이패션에 접목한 선구자였으며,
방탄 조끼에서 영감을 받은 디자인을 선보였다

HELMUT LANG
Bandage Front Cutout Top 2001
by Helmut Lang

뭐라고 해야 할까, 한창 패션을 공부할 때 헬무트 랭을 좋아한다고 하면 단순히 옷의 라벨이 중요한 게 아니라 패션 철학이 있는 사람처럼 보이는 느낌이 있었다. 그런 브랜드가 몇 개 있는데, 대표적인 것이 마틴 마르지엘라와 헬무트 랭이다. 물론 루이 비통, 샤넬, 에르메스가 럭셔리 브랜드라는 것은 누구나 알지만, 그 시절 헬무트 랭은 패션에 대한 깊이 있는 지식을 가진 사람만이 좋아하는 브랜드로 보이기에 충분했다. 당시 유명한 디자인실에서는 헬무트 랭의 옷을 연구하거나 참고하지 않는 곳이 없을 정도였으며, 지금까지도 그의 과거 작품을 수집하고 아카이빙하는 사람들과 추종자가 다수 존재한다. 창의적인 사고의 아이콘이자 지적인 패션 철학의 대명사였던 헬무트 랭은 2005년에 패션계를 완전히 떠나 예술 활동에 전념했지만, 여전히 오늘날 패션에 지대한 영향을 끼치고 있다.

헬무트 랭의 디자인은 언제나 조각적인 요소가 강하고, 물질적이며, 육체적이면서 동시에 감각적이고 관능적이다. 그의 시그니처 스타일은 슬림하고 날렵한 실루엣으로, 주로 흰색과 검은색을 활용한다. 여기에 본디지 스타일의 디테일을 더해 강렬한 엣지를 더하거나, 첨단 기술 소재를 사용해 현대성을 탐구했다. 랭은 스트리트웨어를 하이패션에 접목한 선구자다. 데님을 고급스럽게 개념화하고 방탄 조끼에서 영감을 받아 디자인하기도 했다.

그의 디자인 철학과 요소들은 알렉산더 왕, 베트멍, 이지, 발망, 후드 바이 에어, 크레이그 그린, 텔파 클레멘스 등 수많은 브랜드에 영향을 미쳤다.

헬무트 랭은 새로운 시도와 결정을 과감하게 펼치는 스타일이었다. 1997년 랭은 파리에서 뉴욕으로 거처를 옮기고 뉴욕 컬렉션을 선보이기로 결심했다. 이 결정은 기존의 패션 질서를 완전히 뒤흔들었다. 당시 뉴욕의 디자이너들은 11월이 되어야 봄 컬렉션을 공개했지만, 11월은 너무 늦다는 판단을 하고 일정을 앞당기겠다고 발표한다. 그의 발표 직후 캘빈 클라인도 이에 동참했다. 결국 뉴욕패션위크 일정은 조정되었고, 현재까지도 런던, 밀라노, 파리보다 먼저 열린다. 랭의 결정은 뉴욕 패션계에 중요한 변화를 가져왔으며, 이로 인해 지금과 같은 연속적인 글로벌 패션위

크 일정이 형성되었다. 지금은 익숙한 일이지만, 당시에는 남성복과 여성복을 함께 런웨이에 올리는 것이 드문 일이었다. 또한 그는 럭셔리와 캐주얼을 결합하는 방식을 선도했고, 누구보다 앞서 컬렉션을 온라인에 공개했다. 전통적인 패션쇼 방식을 벗어나 인터넷을 통해 컬렉션을 최초로 스트리밍한 디자이너로 기록되었으며, 현재 디지털 패션쇼와 라이브 스트리밍의 원조로 평가받고 있다.

1990년대 중반만 해도 디자이너와 개념미술의 결합은 매우 이례적인 일이었다. 제니 홀저, 루이즈 부르주아와 협업하고 로버트 메이플소프의 사진을 광고에 활용한 것은 '예술과 패션의 경계가 허물어진' 현재의 흐름을 선도하는 계기가 되었다.

헬무트 랭이 패션계를 떠나게 된 계기는 프라다 그룹과의 협업에서 비롯되었다. 프라다 그룹이 브랜드의 경영과 디자인 방향에 개입하면서 브랜드의 정체성, 창의적 통제권, 라이선스 및 글로벌 확장 전략에 대한 견해 차이가 발생했다. 결국 2005년 헬무트 랭은 자신의 이름을 딴 브랜드에서 완전히 물러났다. 이 파트너십은 질 샌더와 프라다의 결별처럼 순탄하지 않았으며, 프라다가 브랜드를 제대로 운영하지 못했다는 비판이 많았다. 결국 프라다 그룹은 같은 해 헬무트 랭을 일본의 패스트 리테일링 유니클로의 모회사 에 매각했다. 현재 헬무트 랭 브랜드는 여전히 존재하지만, 창립자의 디자인 철학과는 다른 방향으로 운영되고 있다.

"나의 진정한 목표는 언제나 예술가가 되는 것이었다."라는 말을 남기며 패션계를 떠난 헬무트 랭은 이후 소재와 물성에 대한 탐구를 지속하며 강렬한 질감과 구조적 형태를 강조한 조각 작품을 선보이고 있다. 조각, 설치미술, 개념미술 등 다양한 분야를 아우르며 독창적인 작업을 활발히 이어가는 중이다.

헬무트 랭은 1956년 오스트리아에서 태어났다. 패션 디자이너이자 예술가로 현재는 롱 아일랜드에서 활동하고 있다. 어린 시절 외조부모 밑에서 자란 그는 대학에서 경영학을 전공했으나 패션에 관심을 가지며 독학으로 디자인을 배웠다. 이후 오스트리아에서 자신의 브랜드를 만들었다.

1986년 파리 퐁피두센터에서 첫 런웨이 컬렉션을 선보이며 국제 무대에 진출했다.

1996년 청바지 라인을 선보였다.

1998년 뉴욕으로 거처를 옮겼으며, 패션 업계 최초로 인터넷을 통해 컬렉션을 선보였다.

1999년 첫 번째 향수를 출시했다. 프라다가 사업 지분을 인수하며 유럽 전역에 부티크를 열고 브랜드 라인을 확장할 수 있도록 지원했다.

2005년 창작의 자유를 온전히 갖지 못하는 것에 대한 불만으로 회사를 떠났다.

2006년 프라다가 회사를 패스트 리테일링에 매각했다.

2008년 독일 하노버의 케스트너 게젤샤프트에서의 첫 전시를 시작으로, 현재까지 뉴욕, 워싱턴, 독일, 오스트리아 등지에서 활발하게 전시를 개최하고 있다.

BIBLIOGRAPHY

가브리엘 샤넬
Gabrielle Chanel

Paul Morand, The Allure of Chanel, Hermann, 2021
www.francetvinfo.fr/recherche/?request=Coco+Chanel+%C3%A0+la+rescousse+d%27Aubazine
www.biography.com/history-culture/coco-chanel
www.forbes.com/sites/rachelelspethgross/2024/07/31/a-brief-history-of-the-house-of-chanel-coco-chanel-to-virginie-viard/
wunderlabel.com/lab/fashion-designer/coco-chanel-biography/
www.lofficielusa.com/fashion/gabrielle-chanel-history

니콜라 제스키에르
Nicolas Ghesquière

system-magazine.com/issues/issue-1/nicolas-ghesquiere
www.britannica.com/biography/Nicolas-Ghesquiere

도메니코 돌체&스테파노 가바나
Domenico Dolce & Stefano Gabbana

www.catwalkyourself.com/fashion-biographies/dolce-gabbana/
www.businessoffashion.com/people/domenico-dolce-stefano-gabbana/
www.elle.de/designer/dolce-gabbana
fashion.luxury/brands/the-history-of-dolce-gabbana/
www.theguardian.com/lifeandstyle/2010/jun/18/readers-interview-dolce-gabbana
www.interviewmagazine.com/fashion/dolce-gabbana

드리스 반 노튼
Dries Van Noten

www.vogue.com.au/celebrity/designers/dries-van-noten/news-story/b1529745b28ed2d3bcb90ccd961b61fa
www.businessoffashion.com/people/dries-van-noten/
www.dazeddigital.com/fashion/article/62214/1/dries-van-noten-stepping-down-quitting-his-brand
numeromagazine.ch/end-of-an-era-dries-van-noten/

뎀나 바잘리아
Demna Gvasalia

www.businessoffashion.com/people/demna-gvasalia/
letiquette.com/en/blogs/articles-magazine/demna-gvasalia-son-histoire-vraie?srsltid=AfmBOorcxF-zVsu_w8xFeOM-B7To0I1XSAAInCa-oXbJCP6u3TWAMu_i
system-magazine.com/issues/issue-18/demna-gvasalia-balenciaga-cathy-horyn-interview-couture-the-simpsons

glamobserver.com/who-is-demna-gvasalia-discovering-designers-careers/
numero.com/en/fashion/who-is-guram-gvasalia-demnas-brother-and-co-founder-of-vetements-2

랄프 로렌
Ralph Lauren

www.biography.com/history-culture/ralph-lauren
corporate.ralphlauren.com/leadership-ralph-lauren-full-bio.html
www.britannica.com/biography/Ralph-Lauren
www.hellomagazine.com/profiles/2009100841/ralph-lauren/
wunderlabel.com/lab/fashion-designer/ralph-lauren-biography/
therake.com/default/stories/ralph-lauren-fashion
therake.com/default/stories/ralph-lauren

라프 시몬스
Raf Simons

rafsimons.com/about/
www.britannica.com/biography/Raf-Simons
www.businessoffashion.com/people/raf-simons/
thefashionography.com/a/creatives/raf-simons/
somethingcurated.com/2021/08/16/a-retrospective-of-raf-simons-career/
www.dazeddigital.com/fashion/article/38619/1/raf-simons-according-to-raf-simons-best-quotes-history
grailify.com/en/raf-simons-all-you-need-to-know-about-the-designer
culted.com/raf-simons-is-no-more-celebrating-five-moments-from-the-brands-history/

릭 오웬스
Rick Owens

www.independent.co.uk/life-style/fashion/features/rick-owens-the-prince-of-dark-design-2250838.html

레이 가와쿠보
Rei Kawakubo

system-magazine. issue no.2
'The rulesare inmy head.'Rei Kawakubo's quiet revolution just got louder.
By Hans Ulrich Obrist
the met museum
Art of the In-Between examines nine expressions of "in-betweenness" in Kawakubo's collections 2017.05.04.-09.04
journal.rikumo.com/journal/rei-kawakubo-comme-des-garcons
www.theguardian.com/fashion/2018/sep/15/a-rare-interview-with-comme-des-garcons-designer-rei-kawakubo
www.elle.fr/Personnalites/Rei-Kawakubo
www.britannica.com/biography/Rei-Kawakubo

www.businessoffashion.com/people/rei-kawakubo/
www.theguardian.com/fashion/2018/sep/15/a-rare-interview-with-comme-des-garcons-designer-rei-kawakubo
successstory.com/people/rei-kawakubo
www.tutorialspoint.com/rei-kawakubo-queen-of-the-in-between-kingdom

마놀로 블라닉
Manolo Blahnik

www.businessoffashion.com/people/manolo-blahnik/
www.vogue.co.uk/article/manolo-blahnik-biography
www.famousfashiondesigners.org/manolo-blahnik
www.manoloblahnik.com/gb/the-man
www.theguardian.com/lifeandstyle/2014/mar/22/manolo-blahnik-this-much-i-know
www.net-a-porter.com/en-us/porter/article-bde963536a9ec865/fashion/art-of-style/manolo-blahnik
www.forbes.com/sites/lelalondon/2020/09/09/manolo-blahnik-ceo-kristina-blahnik-shoes/

마리아 그라치아 키우리
Maria Grazia Chiuri

www.lofficielibiza.com/fashion/5-minutes-to-meet-maria-grazia-chiuri
www.businessoffashion.com/people/maria-grazia-chiuri/
saclab.com/maria-grazia-chiuri/
www.staatsballett-berlin.de/en/company/persons-detail/peid/maria-grazia-chiuri-for-dior/2001218.html
www.lovehappensmag.com/blog/2024/03/05/maria-grazia-chiuri/
www.lofficielibiza.com/portraits/maria-grazia-chiuri-creative-director-dior-interview-feminism
gagosian.com/quarterly/2024/02/19/interview-fashion-and-art-ma
www.washingtonpost.com/lifestyle/2022/04/26/maria-grazia-chiuri-dior/
www.alainelkanninterviews.com/maria-grazia-chiuri/
www.harpersbazaar.com/fashion/designers/a41821179/maria-grazia-chiuri-profile/
lampoonmagazine.com/article/2021/02/17/dior-maria-grazia-chiuri/

마틴 마르지엘라
Martin Margiela

Margiela, M, Margiela les années Hermès, Actes Sud, 2017.
Margiela, M, Maison Martin Margiela, Rizzoli, 2009.
"Martin Margiela Interview" The New Times, 5 Mar. 2018.
madparis.fr/margiela-les-annees-hermes-1719
www.koreaherald.com/view.php?ud=20221226000593
ocula.com/advisory/perspectives/martin-margiela-makes-his-return-as-an-artist/
www.fashionencyclopedia.com/Le-Ma/Margiela-Martin.html#google_vignette

마크 제이콥스
Marc Jacobs

Marc Jacobs and Grace Coddington, Marc Jacobs Llustrated, Phaidon, 2019
www.nytimes.com/2020/02/10/t-magazine/marc-jacobs.html
www.biography.com/history-culture/marc-jacobs
www.businessoffashion.com/people/marc-jacobs/
www.catwalkyourself.com/fashion-biographies/marc-jacobs/
www.highsnobiety.com/p/marc-jacobs-louis-vuitton-history/

메리케이트 & 애슐리 올슨
Mary-Kate & Ashley Olsen

www.biography.com/actors/ashley-olsen
www.who.com.au/entertainment/celebrity/the-olsen-twins/
english.elpais.com/lifestyle/2024-03-04/how-the-olsen-twins-made-the-row-a-success-charging-exorbitant-prices-with-no-logo-or-advertising.html
www.businessoffashion.com/people/mary-kate-ashley-olsen/
clothing-encyclopedia.com/therow/
www.instyle.com/the-history-of-the-row-fashion-brand-6892163
graziamagazine.com/us/articles/olsen-sisters-social-media/

미우치아 프라다
Miuccia Prada

Laia Farran Graves, Little Book of Prada, Carlton Books, 2012
www.famousfashiondesigners.org/miuccia-prada#google_vignette
www.elle.de/designer/prada
www.businessoffashion.com/people/miuccia-prada/
italysegreta.com/meet-miuccia-prada/
www.fondazioneprada.org/

발렌티노 가라바니
Valentino Garavani

www.elle.fr/Personnalites/Valentino-Garavani
successstory.com/people/valentino-garavani

버질 아블로
Virgil Abloh

thesolesupplier.co.uk/news/virgil-abloh-career-and-biography/
www.britannica.com/biography/Virgil-Abloh
www.businessoffashion.com/people/virgil-abloh/
10magazine.com/virgil-abloh-obituary-defining-moments/
www.highsnobiety.com/tag/virgil-abloh/
www.goat.com/editorial/creative-director-cv-virgil-abloh
www.businessinsider.com/who-is-virgil-abloh-the-so-called-

millennial-karl-lagerfeld-2020-3#still-his-influence-on-the-industry-cannot-be-denied-22

비비안 웨스트우드
Vivienne Westwood

wunderlabel.de/lab/mode-designer/vivienne-westwood-biografie/
www.biography.com/history-culture/vivienne-westwood
www.famousfashiondesigners.org/vivienne-westwood
www.vam.ac.uk/articles/vivienne-westwood-punk-new-romantic-and-beyond?srsltid=AfmBOorkaa_GHG_HnYFhPryA6Cd95oVE8t_wFNgFoher_Cwq7RXMJXn2
glamobserver.com/the-history-of-vivienne-westwood/
wwd.com/feature/dame-vivienne-westwood-is-a-frequent-time-traveler-when-it-comes-to-design-wit-7979208-1005425/

비르지니 비아르
Virginie Viard

www.businessoffashion.com/people/virginie-viard/
wwd.com/feature/everything-to-know-chanel-designer-virginie-viard-1203062975/
thefashionography.com/a/creatives/virginie-viard/
www.currantmag.com/people/virginie-viard-steps-down-chanel-legacy-impact
www.burdaluxury.com/insights/luxury-insights/what-does-virginie-viard-leaving-chanel-mean-for-the-asian-luxury-consumer/
www.theguardian.com/fashion/2019/feb/19/virginie-viard-karl-lagerfelds-trusted-collaborator-takes-the-spotlight
nylonmag.de/lagerfelds-langjaehrige-praktikantin-wird-head-of-chanel-warum-mich-virginie-viard-beeindruckt/
www.nssmag.com/en/fashion/17770/milano
www.theinteriorreview.com/story/2023/10/3/

스텔라 매카트니
Stella McCartney

www.showstudio.com/contributors/stella_mccartney
kids.kiddle.co/Stella_McCartney

알렉산더 맥퀸
Alexander McQueen

https://www.vam.ac.uk/articles/alexander-mcqueen
https://www.biography.com/history-culture/alexander-mcqueen
https://bleeckerstreetmedia.com/editorial/films-behind-alexander-mcqueens-fashion

알레산드로 미켈레
Alessandro Michele

https://www.vogue.com/article/gucci-alessandro-michele-creative-director-profile
https://www.elle.fr/Personnalites/alessandro-michele
https://successstory.com/people/alessandro-michele
https://firenzemadeintuscany.com/en/article/alessandro-michele-the-whole-story-of-the-well-known-roman-designer/
https://www.gq.com/story/alessandro-michele-gucci-designer-profile-moty

알베르 엘바즈
Alber Elbaz

Vogue Germany, 25 Apr. 2021
"Alber Elbaz." The Post Magazine
www.the-dvine.com/blog-4/alber-elbaz
www.wallpaper.com/fashion/alber-elbaz-obituary
www.famousfashiondesigners.org/alber-elbaz
www.vogue.com/video/watch/vogue-voices-alber-elbaz-long
www.vogue.co.uk/article/alber-elbaz-biography
www.businessoffashion.com/people/alber-elbaz/

앤 드뮐미스터
Ann Demeulemeester

hypebeast.com/2013/11/designer-ann-demeulemeester-retires-from-fashion
www.vogue.com/article/patti-smith-ann-demeulemeester-fashion-friendship
www.nytimes.com/2013/11/20/fashion/Ann-Demeulemeester-Leaves-her-fashion-Company.html
archive.nytimes.com/runway.blogs.nytimes.com/2014/10/30/ann-demeulemeester-and-life-after-fashion/
theweek.com/953224/ann-demeulemeester-interview-making-a-house-a-home
www.vogue.com/article/ann-demeulemeester-leaves-her-label

아제딘 알라이아
Azzedine Alaïa

"Azzedine Alaïa: A New Spin on the King of Cling", Vogue UK, 9 Mar. 2018
fondationazzedinealaia.org/en/chronologie/
www.gala.fr/stars_et_gotha/azzedine_alaia
www.elle.fr/Mode/Les-news-mode/Azzedine-Alaia-J-aime-voir-danser-les-femmes-3405176
www.vogue.co.uk/article/azzedine-alaia-a-new-spin-on-the-king-of-cling

앙드레 쿠레주

André Courrèges

www.britannica.com/biography/Andre-Courreges
www.formidablemag.com/andre-courreges/
wwd.com/feature/andre-courreges-space-age-couturier-10307711/
www.andrecourregespatrimoine.fr/index.php?lang=english
www.npr.org/sections/thetwo-way/2016/01/08/462392349/designer-andr-courr-ges-master-of-miniskirts-and-go-go-boots-dies
www.anothermag.com/art-photography/4069/space-age-style-by-andre-courreges
www.harpersbazaar.com/fashion/fashion-week/a62354761/courreges-spring-summer-2025-nicolas-di-felice-interview/

에디 슬리먼

Hedi Slimane

www.britannica.com/biography/Slimane-Hedi
www.businessoffashion.com/people/hedi-slimane/
www.famousfashiondesigners.org/hedi-slimane
ocula.com/artists/hedi-slimane/
fashionmovesforward.com/the-latest/2019/8/designer-profile-the-world-of-hedi-slimane

엘사 스키아파렐리

Elsa Schiaparelli

"Women in and Out of the Home", The Paris Times, 16 Aug. 1929.
"Revue des Modes Masculines en France et à l'Étranger." Gallica, 1 Mar. 1940.
"Schiaparelli", Vogue, 1 Jan. 1937.
"La Page de la Mode", Excelsior, 23 Aug. 1933.
"Elsa Schiaparelli", Expansion, 4 Apr. 2023
www.schiaparelli.com/en/21-place-vendome/the-life-of-elsa

엘사 퍼레티

Elsa Peretti

The New York Times, 25 Mar. 2021
www.tiffany.com
molinsdesign.com/en/designer-elsa-perettis-legacy-fashion-jewelry-and-interior-design/

오스카 드 라 렌타

Oscar de la Renta

wwd.com/feature/history-lesson-571781-1964430/
www.nytimes.com/interactive/2014/10/21/fashion/21-OSCAR-DE-LA-RENTA-TIMELINE.html#/#time352_10473
wunderlabel.com/lab/fashion-designer/oscar-de-la-renta-biography/
thefashionography.com/a/creatives/oscar-de-la-renta-designer/
www.biography.com/history-culture/oscar-de-la-renta
www.elle.fr/Personnalites/Oscar-de-la-Renta

위베르 드 지방시

Hubert de Givenchy

wwd.com/feature/hubert-de-givenchy-key-dates-1202626249/
www.theguardian.com/fashion/2018/mar/12/hubert-de-givenchy-creator-of-style-icons-dies-aged-91
fashiongtonpost.com/hubert-de-givenchy/
www.veranda.com/luxury-lifestyle/luxury-fashion-jewelry/a35551612/hubert-de-givenchy-style/
www.theguardian.com/fashion/2018/mar/12/hubert-de-givenchy-creator-of-style-icons-dies-aged-91

이브 생 로랑

Yves Saint Laurent

www.britannica.com/biography/Yves-Saint-Laurent-French-designer
www.theguardian.com/fashion/2014/mar/02/yves-saint-laurent-battle-life-story
museeyslparis.com/en/stories/enfance-et-jeunesse-dyves-saint-laurent
www.museeyslmarrakech.com/fr/
www.jardinmajorelle.com/

장 폴 고티에

Jean Paul Gaultier

www.hautecouturenews.com/?p=2557
www.famousfashiondesigners.org/jean-paul-gaultier
www.hellomagazine.com/profiles/20091008359/jean-paul-gaultier/
www.jeanpaulgaultier.com
www.biography.com/history-culture/jean-paul-gaultier
www.elle.de/fashion-interview-jean-paul-gaultier

지아니 베르사체

Gianni Versace

www.britannica.com/biography/Gianni-Versace
www.biography.com/history-culture/gianni-versace
glamobserver.com/the-history-and-evolution-of-versace/
wunderlabel.com/lab/fashion-designer/gianni-versace-biography/
www.versace.com/row/en/about-us/company-profile.html
www.designereyes.com/pages/about-gianni-versace?srsltid=AfmBOopG4nY2g5epMoqNnfmlDPfGLKtuxdH-

7BR97kiXjoSsaMhJkoBG
www.deutschlandfunk.de/gianni-versace-mord-modeschoepfer-100.html
www.wall-art.de/ratgeber/versace/

조나단 앤더슨
Jonathan Anderson

www.gq-magazine.co.uk/article/jonathan-anderson-interview-2023
www.net-a-porter.com/en-us/porter/article-ef5cddf9b8c0bcd5/
system-magazine.com/issues/issue-15/jonathan-anderson-and-hans-ulrich-obrist
www.anothermag.com/fashion-beauty/11879/jonathan-anderson-jw-loewe-susannah-frankel-interview-another-magazine-aw19-2019
www.businessoffashion.com/people/jonathan-anderson/
www.jwanderson.com/us/about/jwanderson?srsltid
www.thecut.com/article/jonathan-anderson-loewe-profile.html
www.businessoffashion.com/organisations/j-w-anderson/

조르지오 아르마니
Giorgio Armani

thefashionography.com/a/creatives/giorgio-armani-designer/
www.biography.com/history-culture/giorgio-armani
www.britannica.com/biography/Giorgio-Armani
www.erih.net/how-it-started/stories-about-people-biographies/biography/armani
brandix.it/giorgio-armani-biography/
www.businessoffashion.com/people/giorgio-armani/
www.hellomagazine.com/profiles/20091008633/giorgio-armani/
www.unhcr.org/publications/giorgio-armani-biography
www.famousfashiondesigners.org/giorgio-armani
www.vogue.fr/fashion/article/giorgio-armanis-best-fashion-moments-on-film

존 갈리아노
John Galliano

www.lofficielibiza.com/tags/john-galliano
www.vanityfair.com/style/2013/07/galliano-first-interview-dior-sober

질 샌더
Jil Sander

www.britannica.com/biography/Jil-Sander
www.businessoffashion.com/people/jil-sander/
vintageclothingguides.com/brand-history/the-history-of-jil-sander/
system-magazine.com/issues/issue-10/the-legendary-jil-sander

캘빈 클라인
Calvin Klein

wunderlabel.de/lab/mode-designer/calvin-klein-biografie/
wwd.com/feature/calvin-klein-history-1236091817/
www.britannica.com/biography/Calvin-Klein-American-designer

칼 라거펠트
Karl Lagerfeld

wunderlabel.de/lab/mode-designer/karl-lagerfeld-biografie/
www.britannica.com/biography/Karl-Lagerfeld
www.biography.com/history-culture/karl-lagerfeld

www.voguebusiness.com/fashion/the-life-and-times-of-karl-lagerfeld
www.hellomagazine.com/profiles/2009100822/karl-lagerfeld/
time.com/6986242/beoming-karl-lagerfeld-love-triangle-true-story/
www.theguardian.com/books/2023/mar/07/paradise-now-the-extraordinary-life-of-karl-lagerfeld-by-william-middleton-review-planet-fashions-caped-crusader

콘수엘로 카스티글리오니
Consuelo Castiglioni

AnOther Magazine, 2015 F/W
www.iodonna.it/moda/news/2016/10/21/consuelo-castiglioni-dice-addio-alla-sua-marni/
www.thefashioncommentator.com/2011/11/who-is-marni.html
www.savoirflair.com/beauty/6207/an-interview-with-consuelo-castiglioni
wwd.com/feature/marni-consuelo-castiglioni-interview-10409644/
www.independent.co.uk/life-style/fashion/features/consuelo-castiglioni-interview-marni-founder-is-celebrating-the-luxury-label-s-20th-anniversary-9760761.html

크리스찬 디올
Christian Dior

www.lvmh.com/en/our-maisons/fashion-leather-good/christian-dior
www.bbc.com/culture/article/20190129-the-formidable-women-behind-the-legendary-christian-dior
history-biography.com/christian-dior/
museeyslparis.com/en/biography/le-deces-de-christian-dior
www.metmuseum.org/toah/hd/dior/hd_dior.htm
www.historyextra.com/period/20th-century/christian-dior-biography/
www.britannica.com/topic/New-Look-United-States-history
www.biography.com/history-culture/christian-dior
daily.jstor.org/christian-dior-vs-christian-dior/

크리스찬 루부탱
Christian Louboutin

www.france.fr/en/article/of-red-stilettos-a-wild-spirit-and-
unchecked-imagination-christian-louboutin/
eu.christianlouboutin.com
www.fineclothing.com/the-fine-line/christian-louboutin-
designer-biography.html?srsltid=AfmBOoqIRB1tljjRJhbrXrZrBSD
dizhyEuokE7x6dx8N9tIEjxZaHOjx
www.elle.co.kr/article/18749?utm_source=chatgpt.com
www.theguardian.com/fashion/fashion-blog/2013/oct/14/
christian-louboutin-nude-shoes-non-white-skin

크리스토발 발렌시아가
Cristóbal Balenciaga

www.fashionabc.org/wiki/cristobal-balenciaga/
www.lofficielibiza.com/fashion/the-story-of-cristobal-
balenciaga-designer-biography-anecdotes
www.vam.ac.uk/articles/introducing-cristobal-balenciaga?srsltid
=AfmBOorCRvOG8JJqGbzksoOTbYslKLYa_IpLPmpi77lxZcVnREj_
p6wQ
www.britannica.com/topic/New-Look-United-States-history
www.fondationazzedinealaia.org/en/chronologie/

크리스토프 르메르
Christophe Lemaire

www.interviewmagazine.com/fashion/christophe-lemaire
www.fastretailing.com/eng/group/news/1606091500.html
www.vogue.com.au/celebrity/designers/christophe-lemaire/
news-story/43f0df1fe3a38390d621b02a4089927f

톰 브라운
Thom Browne

www.thombrowne.com/cf/about
www.lofficielibiza.com/fashion/thom-browne-designer-career-
history-brand-shows
cmmodels.de/thom-browne-designer-anzuege-stars/
www.zegnagroup.com/en/thom-browne/
www.britannica.com/biography/Thom-Browne

톰 포드
Tom Ford

www.vogue.co.uk/article/tom-ford-biography
www.the-dvine.com/blog-4/tom-ford
www.famousfashiondesigners.org/tom-ford
cfda.com/members/profile/tom-ford
www.britannica.com/biography/Tom-Ford
www.biography.com/history-culture/tom-ford

폴 스미스
Paul Smith

www.famousfashiondesigners.org/paul-smith
www.thegentlemansjournal.com/article/business-profile-paul-
smith-50th-anniversary-fashion-biography/
mabumbe.com/people/paul-smith-age-net-worth-biography-
career-highlights/
www.elle.fr/Personnalites/Paul-Smith
wwd.com/feature/going-his-own-way-paul-smith-reflects-on-
50-years-of-love-toil-and-no-tears-1203422589/

피비 파일로
Phoebe Philo

"Phoebe Philo Breaks Her Silence" The New York Times, 17 Mar.
2024
www.britannica.com/art/Minimalism
www.businessoffashion.com/people/phoebe-philo/
www.showstudio.com/contributors/phoebe_philo
thegentlewoman.co.uk/library/phoebe-philo

헬무트 랭
Helmut Lang

www.famousfashiondesigners.org/helmut-lang
www.wmagazine.com/culture/art-shows-exhibits-museums-
galleries-2025
www.highsnobiety.com/tag/helmut-lang/
www.helmutlang.com/help/?pgid=about&srsltid=AfmBOorDIT4
8aRfPePSDcsuP3unxo0YEzOwdIsT8CLrVQcK85-ghtVZO
www.famousfashiondesigners.org/helmut-lang
Interview March 10, 2020 info@concreterep.com
Interview 2/2 July 12, 2022 info@concreterep.com
theaficionados.com/journal/makers/helmut-lang
i-d.co/article/the-a-z-of-helmut-lang/

세계 유명 패션 디자이너 50인

초판인쇄 2025년 6월 10일
초판발행 2025년 6월 10일

글 · 그림 박민지
발행인 채종준

출판총괄 박능원
책임편집 박능원 · 조지원
디자인 박능원
마케팅 문선영
전자책 정담자리
국제업무 채보라

브랜드 크루
주소 경기도 파주시 회동길 230(문발동)
문의 ksibook1@kstudy.com

발행처 한국학술정보(주)
출판신고 2003년 9월 25일 제406-2003-000012호
인쇄 북토리

ISBN 979-11-7318-326-3 03650